CREATING A BRAND IDENTITY® A GUIDE FOR DESIGNERS

品牌設計必修課

從商標到經營，全方位的品牌塑造書

Catharine Slade-Brooking

凱薩琳・斯拉德・布魯金／著

張雅億、楊雯祺／譯

Creating a Brand Identity: A Guide for Designers

品牌設計必修課 從商標到經營，全方位的品牌塑造書

作者	**凱薩琳 · 斯拉德 · 布魯金** **Catharine Slade-Brooking**	製版印刷	凱林印刷傳媒股份有限公司
		定價	新台幣 480 元／港幣 160 元
譯者	張雅億、 楊雯祺	ISBN	978-986-408-853-9
責任編輯	吳雅芳	EISBN	9789864088836（EPUB）
原書設計	Lizzie Ballantyne		
書封設計	郭家振	2022 年 12 月 1 版 1 刷 · Printed In Taiwan	
內頁設計	吳靖玟	版權所有 · 翻印必究 （缺頁或破損請寄回更換）	
行銷企劃	廖巧穎		

Creating a Brand Identity: A Guide for Designers by Catharine Slade-Brooking was first published in English

Text copyright © 2016 Catharine Slade-Brooking

Published by arrangement with QUERCUS EDITIONS LIMITED through Andrew Nurnberg Associates International Limited.

Traditional Chinese edition copyright: 2022 My House Publication, a division of Cite Publishing Ltd.

All rights reserved.

發行人	何飛鵬
事業群總經理	李淑霞
社長	饒素芬
主編	葉承享

Special thanks to:

Richard and Elliott and to all my students – past, present and future. This book is dedicated to them.

出版	城邦文化事業股份有限公司 麥浩斯出版
E-mail	cs@myhomelife.com.tw
地址	104 台北市中山區民生東路二段 141 號 6 樓
電話	02-2500-7578
發行	英屬蓋曼群島商家庭傳媒股份有限公司城邦分公司
地址	104 台北市中山區民生東路二段 141 號 6 樓
讀者服務專線	0800-020-299 （09:30 ～ 12:00； 13:30 ～ 17:00）
讀者服務傳真	02-2517-0999
讀者服務信箱	Email:csc@cite.com.tw
劃撥帳號	1983-3516
劃撥戶名	英屬蓋曼群島商家庭傳媒股份有限公司城邦分公司

香港發行	城邦 （香港） 出版集團有限公司
地址	香港灣仔駱克道 193 號東超商業中心 1 樓
電話	852-2508-6231
傳真	852-2578-9337

馬新銀行	城邦 （馬新） 出版集團 Cite （M） Sdn.Bhd.
地址	41,Jalan Radin Anum,Bandar Baru Sri Petaling,57000 Kuala Lumpur,Malaysia.
電話	603-90578822
傳真	603-90576622

總經銷	聯合發行股份有限公司
電話	02-29178022
傳真	02-29156275

國 家 圖 書 館 出 版 品 預 行 編 目 （ C I P ） 資 料

品牌設計必修課：從商標到經營，全方位的品牌塑造書 / 凱薩琳 · 斯拉德 · 布魯金 Catharine Slade-Brooking 著；張雅億、楊雯祺譯 . -- 1 版 . -- 臺北市：城邦文化事業股份有限公司麥浩斯出版：英屬蓋曼群島商家庭傳媒股份有限公司城邦分公司發行 , 2022.12
　　面；　公分
譯自：Creating a brand identity : a guide for designers.
ISBN 978-986-408-853-9(平裝)

1.CST: 品牌 2.CST: 商標設計 3.CST: 個案研究

964　　　　　　　　　　　　　　　　　　111014313

目錄

透過視覺圖像表現身分並不是現代才有的現象。我們的祖先在阿根廷手洞（Cueva de las Manos）留下的這些美麗手印可追溯至一萬三千年前。

引言

為何要讀這本書？

我們十分幸運，因為現今書市有大量的品牌塑造相關書籍，且切入角度廣泛，包括廣告、商業、行銷與設計管理。然而，只有少數是透過設計師的觀點寫成，除此之外，沒有其他著作去探究創建品牌實際牽涉到的複雜創作過程。

有鑑於此，本書有兩個主要的目標。一是向你介紹何謂品牌塑造——這是一個既複雜又迷人的視覺傳達領域，範圍涵蓋了平面設計的實用技術與技巧，以及社會與文化理論的各個層面。二是向你提供理論與實踐上的創意工具，使你在設計自己的品牌時有能力解決問題，包括研究目標消費者、為品牌命名，以及如何使最終定案的品牌識別發揮作用。

誰應該讀這本書？

我撰寫本書的目的是為了吸引對這個迷人的設計領域有所嚮往，或正在從事相關工作的人。你可能是一位具學位程度的學生，正在尋求指引與啟發，也可能是一位正在尋找教材的講師；大學畢業生與研究生若想要了解自己所關注的產業，這本書也會有所助益。最後，本書的目標讀者群也包括需要進修的設計從業者，以及初次委任他人創建品牌的公司。

品牌塑造是一種全球現象，而這門專業在開發中國家的成長尤為顯著。這些新興的經濟強權充分理解到，品牌塑造在協助其產品鞏固國內外新市場上的重要性，因此，本書也致力於囊括文化設計的議題，以期拓展更廣泛的國際讀者群。

你會學到什麼？

本書分成兩個主要的部分。第一部分將品牌塑造放在理論與歷史的脈絡中討論，強調我們如何與為何要創建品牌，以及品牌塑造的策略。內容不僅聚焦於消費主義的主要相關理論，也探討品牌識別的議題、我們購買的原因，以及品牌塑造在二十一世紀正會如何轉變。你也會從中認識品牌塑造的運作架構，藉以幫助你了解業界所使用的詞彙與術語。最後，你會培養出鑑賞能力，懂得分辨與解析設計師用來創造成功品牌的策略，包括如何運用符號學以強化意義，以及要如何找出獨特的賣點以確保銷售成功。

第二部分則會介紹業界在創造品牌時採用的實際設計過程，並將重點擺在設計師為了「管理」成功品牌識別的創立，以及為了確保自己有效遵從客戶的初衷，而從事的主要活動。透過探究設計公司在研究與定義受眾、創造獨特名稱與商標，以及測試新的品牌識別時採用的一系列「漸進式」方法，你會了解到設計過程的運作方式。

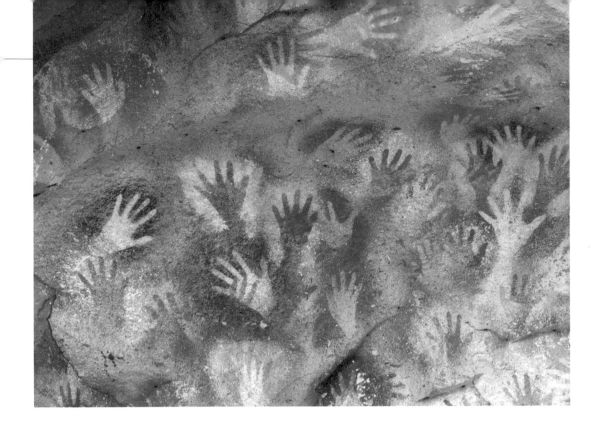

這本書是如何設計而成？

身為設計師的我們基本上是視覺動物，因此本書在各處皆以圖片闡釋文字，包括專業設計概念實例、品牌個案研究與圖表。

流程圖也廣泛用於突顯業界專業人士為創建品牌而應用的漸進式方法。如何進行實際設計過程的其他例子，例如消費者與情緒板（mood board），見P99的創作，會透過創意練習加以探索。「技巧與訣竅」的部分則會針對如何進行各種創意練習提供指引。

這本書的創作靈感為何？

本書的內容衍生自兩個主要的來源：一是我在畢業後踏入品牌塑造的世界，必須「在工作中」學取教訓的經驗。那些年為新創企業與跨國公司創建品牌的歷練，反過來使我能為英國創意藝術大學（University for the Creative Arts）的大學畢業生與研究生，發展出圖文傳播課程的教材。

你在書中會看到的許多圖表、練習與流程表，都是透過我自己的創作實務發展而成，並且也經由我的學生測試過。我必須感謝校友貢獻了書中許多其他的圖片。從新手設計師到創意總監，從工作室經理到客戶經理，這些職業形形色色的校友向我提供了有關當前業界實務的寶貴資訊。除了不吝分享自己的工作實例外，他們也針對自己的創作實務提供個人見解，對此我格外感激。

最後，我希望這本書不只作為教學資源與支援，也能開啟一扇明窗，使人一窺這個迷人的平面設計領域，並且為那些有心進入業界的人帶來啟發與指引。

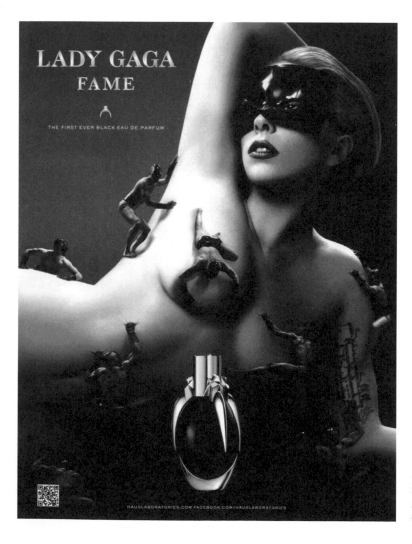

名人品牌塑造在現代消費社會中已成為普遍存在的現象。創造出獨特的品牌識別使明星不僅能宣傳自己，也能推銷一整個系列的消費產品。

CHAPTER 01 品牌塑造的基本概念

品牌已成爲現代消費社會的組成部分，不論是牛仔褲或是英國皇室，所有的事物皆以品牌來推銷，然而，要得到一個令人滿意的「品牌」定義，卻一點也不容易。

一個品牌所代表的遠超過你所購買的產品。品牌對企業和服務而言同樣具有重大意義，而且除了產品外，也能應用在想法與概念上——一個品牌甚至能代表個別的名人。爲了有助於定義品牌，並且以最簡單的形式做到這點，首先要考慮人們購買的原因，以及影響他們選擇產品的因素。

我們所購買的事物不僅受到基本需求的影響，選擇的品牌所表現出的形象也是決定因素。正因如此，品牌的定位目標就是要成爲消費者生活方式的一部分，不論他們的社會期望爲何。

消費文化——
我們為何要購買？

我們所購買的事物不只取決於我們的基本需求，也取決於我們所選擇的品牌是如何表現出我們的樣貌。因此，不論品牌的社會期望為何，其定位目標都是要在消費者的生活中成為不可或缺的一部分。

做為一個消費者的意思就是要辨別個人需求，並透過選擇、購買與使用一項產品或服務來滿足所需。這些需求可能就和消費者本身一樣多種多樣，不過還是有些基本的必需品對所有人類來說都十分重要，那就是食物、衣服與庇護。

跟隨在這些基本必需品之後的是更主觀的需求，這些需求是由一個人特有的生活方式所定義，而一個人的生活方式又是受他們的文化、社會、社群與階級所影響而預先確立。

促成這些購買行為的通常不只是基本需求，因為期待與渴望也會影響人們的購買選擇。社會壓力在購買行為中可能扮演著重要的角色，原因是為了融入團體或想顯得比旁人成功的需求，可能會大大影響我們的購買決定。

了解人們的購買原因與選擇某樣物件的觸發因素，就是為了今具品牌知識的消費者做出適當與成功設計的關鍵。

「女性通常熱愛她們購買的事物，卻厭惡衣櫥裡三分之二的東西。」

——米儂・麥羅琳（Mignon McLaughlin），美國記者與作者（1913年～1983年）

不論是二手的福斯(VW)露營車或寶馬迷你(Mini Cooper)，你所開的車是顯示出你的個性與生活方式的一項明顯指標。

何謂消費主義？

《牛津英語詞典》（*The Oxford English Dictionary*）在1960年的版本中首次介紹「消費主義」（consumerism）一詞時，將此定義為「對於取得消費品的重視或關注」。然而，較現代的批評理論經常從另一角度來描述消費主義，那就是個人傾向以購買或消費的產品與服務來定義自我。例如擁有汽車、服裝或珠寶首飾等某樣奢侈品，所帶來的認知地位最能彰顯出這樣的趨勢；其中有些人甚至願意支付額外的費用，以擁有某一特定品牌所做的產品。[1]

消費文化理論主張人們購買某一品牌而非其他選擇，是因為他們認為該品牌反映自己的個人身分，或他們希望塑造的形象。[2]

在她的著作《消費文化》（暫譯，*Consumer Culture*）中，西莉亞·盧里（Celia Lury）探討在由階級、性別、種族與年齡所構築的社群中，個人的位置是如何影響他或她在消費文化中的參與本質。她強調消費主義在生活中扮演的有力角色，以及高度複雜的現代消費文化是如何提供新的方法，以創造個人、社會與政治身分。她的其中一項結論與設計所扮演的角色有直接的關係；她認為消費文化變得愈來愈格式化，最終為日常創造力提供了一個重要的框架。

「產品在工廠裡製造。品牌在腦海中創建。」

———— 華特·朗濤（Walter Landor），設計師與品牌創建／消費者研究先驅（1913年～1995年）

何謂品牌？

品牌塑造的實踐完全不是什麼新鮮事。早期的人開創了在物體上留下標記的習俗，藉以表明財產所有權、反映一個人的團體或氏族成員身分，或是辨識政治或宗教勢力。古埃及的法老王在他們的神廟、陵墓與紀念碑各處，以象形文字留下自己的署名。古北歐人則用燒熱的鐵在動物身上烙印——這項慣例延續到今日仍為人所用，其中包括美國牛仔。然而，「品牌」一詞就當代意義而言卻相對新穎，主要指的是將名稱與聲譽附加在某件事物或某個人身上，目的基本上是為了在競爭中區分彼此。

一個品牌所代表的也遠超過用來強調它由來的名稱、標誌（logo）、符號或商標；品牌被灌輸了一套定義性質的獨特價值觀，作用就像是一份不成文合約，承諾在每次經購買、使用或體驗時提供一致的品質，以令人獲得滿足。品牌也力求在情感上與顧客有所連結，以確保它們永遠是第一與唯一的選擇，並且與顧客建立起終生的關係。

整個品牌創建的過程（包括設計與行銷）於是成為了任何新產品、服務或投機活動成功與否的關鍵。確實，在二十一世紀，對於品牌形象的操弄與控制，在許多情況下已變得比品牌代表的「真實」事物還要重要，加上產品的設計在今日也經常用來傳達品牌的價值觀。相較於為了銷售更多特定產品而有品牌的存在，如今則是為了延續與鞏固品牌的成功而開發產品，而「形象塑造者」（包括設計師、廣告公司與品牌經理）則成了我們現代消費文化的核心。

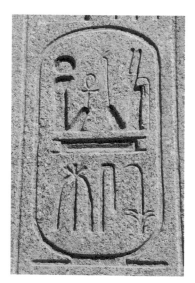

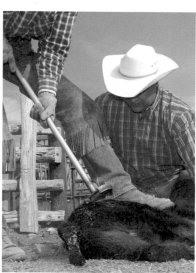

左1：標記系統一直都是重要的資訊傳播工具，在讀寫能力受限的社會中更是如此。而在古埃及，雕刻而成的橢圓形象形繭（cartouche）[3]用於表明王室成員的名字。

左2：品牌塑造據說源自中世紀的瑞典。在此一情境中，品牌指的是將符號烙印在動物身體上的行為，這麼做是為了要表明所有權。

右頁：或許有人會認為品牌塑造在過去三千年來幾乎沒有改變。嘉柏麗·「可可」·香奈兒（Gabrielle 'Coco' Chanel）的經典「象形繭」標誌使她的名字在高級時尚界中永垂不朽。

我們為何要塑造品牌？

信賴是我們塑造品牌的其中一項主要原因。正因如此，在幾乎所有產品與服務的行銷當中，信賴已成為最重要的元素，作用是建立知名度與延續顧客的忠誠度。由此可見，品牌塑造的意義不僅是設計標誌，而是包含整個產品的概念，以及確保品質與可預測性的承諾。

一個成功的品牌會利用其獨特的一套價值觀，以推動成功的商業策略（business strategy）——意即鼓勵消費者選擇它，而非它的競爭對手。換句話說，一個成功的品牌就是消費者認知度高的品牌。然而，由於顧客關係是奠基在聲譽上，因此品牌若要維持地位，就必須確保它持續滿足顧客的期望。

「品牌的主要功能是減輕我們在做選擇時的焦慮。我們愈是覺得自己了解一個產品，就愈不會感到焦慮。」

————尼可拉斯·因德（Nicholas Ind），作家與加拿大結構工程顧問公司Equilibrium Consulting的合夥人

品牌塑造要如何進行？

就最簡單的形式而言，品牌塑造的實踐就是要創造差異，使一項產品或服務看起來有別於競爭對手。品牌價值是一個品牌持有的核心信念或哲學，使該品牌與其競爭對手有所不同。另一個賦予品牌特色的方式就是找出品牌個性，其中一個辨識方法是運用社會心理學家珍妮佛·艾克（Jennifer Aaker）的「品牌個性維度」（Dimensions of brand personality）架構，藉由一套人格特徵來賦予品牌特色。這些人格特徵被歸納成五個核心維度：

1. 真誠（sincerity）：居家、坦率、由衷、歡欣

2. 刺激（excitement）：大膽、活潑、富於想像、新潮流行

3. 幹練（competence）：可信、負責、可靠、有效率

4. 深度（sophistication）：魅力四射、自命不凡、迷人可愛、浪漫多情

5. 粗獷（ruggedness）：堅韌、強壯、熱愛戶外

「品牌創建主要指的是將名稱與聲譽附加在某物或某人身上。」

————珍·帕維特（Jane Pavitt），英國皇家藝術學院（Royal College of Art）設計歷史

學程的所長，以及《新·品牌》（暫譯，*Brand. New*）一書的作者。

此一方法能用來區分在其他情況下屬於相似產品類別的品牌——舉例來說，荒原路華（Land Rover）被歸類為粗獷，而法拉利（Ferrari）則代表深度。設計公司也經常以此作為基礎，創造出獨特的品牌價值。品牌個性維度的運用已促使設計師對自己和目標受眾之間的溝通有所改觀，而為了推動今日充滿活力、受社群網絡觸發的品牌社群，該架構在相關技巧的建立上也扮演著重要的角色。[4]

一個品牌塑造的策略若是獲得成功，將會在消費者的腦海中灌輸一個想法，那就是市場上沒有其他完全相同的產品或服務。由於品牌歸根究柢是對顧客提供一致體驗的承諾，因此品牌塑造就是一種創作活動，用來建立一套實體屬性—包括品牌名稱、品牌識別與品牌主張（strapline），以及隨之而生的較無形資產，例如品牌所帶來的情感效益（emotional benefit）。

為了在品牌塑造上獲得成功，你必須了解顧客的需求與欲望。制定一個成功的品牌塑造策略有許多不同方法可循，但大多數的設計公司一開始都從研究著手。設計最終品牌的實際逐步程序會在本書的後續章節中加以介紹，不過基本上能簡化成五個主要的階段：

1. **顧客研究與直觀詢問**（visual enquiry）[5]

2. **概念發展**

3. **設計發展**

4. **設計執行**

5. **測試**

許多品牌塑造公司在體現品牌識別的全面性發展策略時，會運用此一階段式的設計方法，也就是說，他們會考慮到目標消費者的需求、渴望與期待、當前的市場，以及競爭的產品或服務，並確保客戶在過程中參與重要決策的制定。

「就某些方面而言，生活在過去兩千年來並沒有多少改變。生活的基本要素、人類的本能需求，在本質上都一模一樣。」

————羅伯特·歐皮（Robert Opie），消費者歷史學家與倫敦品牌博物館（Museum of Brands, Packaging and Advertising）的創立人

品牌塑造的歷史

或許最廣為流傳的行銷謠言，就是品牌塑造起源於美國舊西部的無圍欄大草原。當地的牧場主人確實會用炙熱的鐵在牲畜身上烙印「品牌」，表示「這隻牛是屬於我的財產」。然而，《品牌觀察：揭露品牌塑造的真相》（暫譯，*Brandwatching: Lifting the lid on Branding*）的作者吉爾斯·盧里（Giles Lury）發現品牌塑造的實際起源時間要早上許多——大約是在九千年前，一名羅馬的油燈製造商開始將Fortis一字壓印在他的油燈上，從而成為了第一個已知的商標使用實例。

儘管如此，盧里認為現代的品牌塑造方法一直要到十九世紀才發展而成。當時，生活水準因工業革命而迅速提升，導致新的大眾市場（mass market）形成。隨著人口快速生長，並從過去家庭能自己栽種食物的鄉下遷移到城鎮，他們失去了自給自足的能力。於是，一個買賣工業製品的新市場應運而生。透過鐵路發展而達成的大量配銷（mass distribution）使大

眾市場得以運行。而在此同時，讀寫能力的大幅提升帶動了報紙與其他大眾傳播形式的成長，進而創造出一個用來廣告的平台。製造商開始發展成功的傳播策略，並建構出品牌塑造的現代概念。針對這個簡單卻又具高度獨創性的過程，盧里引用了品牌大師瓦利·歐林斯（Wally Olins）的描述：「品牌塑造就是選取一項生活用品——一件與任何其他製造商生產的任何其他物件毫無差異的商品，並在名稱、包裝與廣告的運用上發揮想像力，以賦予該用品特色……這些公司大力宣傳，並將這些商品配銷到各地。它們的成就聲名遠播。」

在這些早期的品牌塑造先驅當中，有些公司的成功甚至延續到二十一世紀。舉例來說，家樂氏（Kellogg's）最初是在1906年提交公司註冊文件，也就是在1898年意外發明了玉米片後，如今它被認為是世界上最成功的穀片公司；台爾蒙（Del Monte）自1892年以來一直都是首屈一指的水果罐頭製造商；黃箭

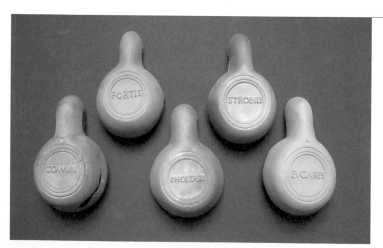

「工廠油燈」（firmalampen）是其中一種最早在羅馬時代量產的商品。圖中的例子是在義大利的摩德納（Modena）為人所發現；這些陶製油燈清楚顯示出壓印在底部的品牌名稱。

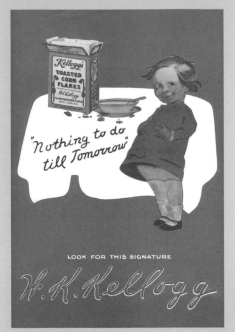

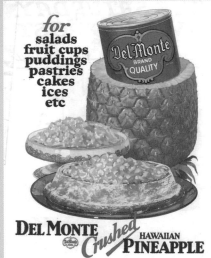

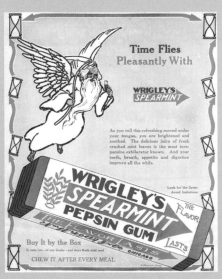

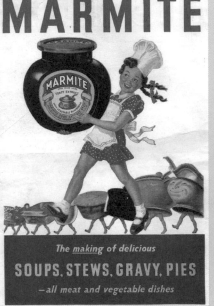

左上：家樂氏有可能是全世界最有名的品牌之一。該品牌是由威爾·基斯·家樂氏（Will Keith Kellogg）與約翰·哈維·家樂氏博士（Dr. John Harvey Kellogg）在1906年所創立。這對美國兄弟靠著製作小麥片，永遠改變了早餐的風貌。

右上：台爾蒙在1909年創造出「盾形」商標。該公司將其品牌承諾放置於商標的中央，並為了使顧客安心而加上封條。根據其說法，產品上的封條「不是標籤──而是一種保證」。

左下：白箭口香糖的包裝設計自1893年推出後，就一直保持不變。該設計納入了具有特色的單頭箭頭，上面印有醒目的spearmint（綠薄荷）一字。

右下：馬麥醬是一種以酵母萃取物製成的深色抹醬，味道強烈。該產品起源於1902年的英國，包裝容器與一道法國燉海鮮料理所使用的燉鍋相似。這道法國菜被稱為marmite（讀音為「馬賀米特」）──馬麥醬有可能就是以此作為命名靈感。

（Juicy Fruit）──箭牌（Wrigley）口香糖家族中歷史最悠久的品牌──在1893年上市，就在白箭（Wrigley's Spearment）推出的短短幾個月前；而馬麥醬（Marmite）則在1902年首次上架。

運用聰明的行銷與廣告是這些品牌變得如此成功的原因之一,不過,它們之所以在超過一百年後仍維持地位,是因為也提供了實際的消費者利益。購買產品在十九世紀有可能是風險極高的活動,因為許多產品添加用來填滿空間與增加利潤的便宜「填充料」,因而受到汙染。這些產品有的無害,有的卻可能嚴重危及健康。如同盧里的解釋,「擁有優良包裝並承諾維持高水準的品牌能提供具說服力的替代選擇——也就是易辨認且令人安心的品質保證。」

貝恩德・施密特(Bernd Schmitt)與艾力克斯・賽門森(Alex Simonson)在他們合著的著作《大市場美學》(Marketing Aesthetics)中,提出現代品牌塑造實務的另一個可能起源——即1930年代由寶僑家品(Procter and Gamble)等製造商所推出的民生消費性用品(consumer packaged goods)。他們主張品牌塑造的現代概念接著在1980年代末與90年代初完全成形。當時,行銷經理意識到短期的財務目標沒有提供品牌所需的支援,以幫助它們在市場上取得地位。於是,公司開始摒棄對市場與消費者變化做出即時反應的特殊解決方案,並對消費者購買選擇進行複雜的研究,藉以著手擬定出積極、主動的長期「品牌策略」。

「網路與社群媒體的到來(尤其是後者)意味著顧客與品牌的聯絡點數量已急速增加。」

─────珍・希姆斯(Jane Simms),
商業新聞自由撰稿記者

事態正如何轉變?

在過去數十年間,個人傳播與接受傳播的方式產生了重大的改變。傳統上,我們會在商店裡做出購買決定,而這些決定通常會受到電視、廣播、看板或雜誌廣告的影響。品牌會透過漂亮的包裝、別具巧思的贊助,以及在電視節目與電影中置入產品,來強化它們的訊息。

然而,如同全球科技公司Thunderhead.com的執行長與創立人格倫・曼徹斯特(Glen Manchester)所述:「品牌與消費者建立關係的方式受到社交與行動科技的綜合力量所驅動,因而產生了根本上的轉變。」[6] 網路提供了個人與品牌間雙向溝通的完美平台,並透過臉書、Instagram、Snapchat與Tumblr等社群媒體與網站,給予了消費者立即獲得「實時」經驗的機會。這些傳播形式也使品牌在一天二十四小時中都能接觸它們的顧客,讓消費者能以傳統的「靜態」媒體無法做到的方式參與品牌。

智慧型手機與平板電腦的到來徹底改變品牌能傳播給消費者的訊息量與速度。電子郵件、即時通訊、社群媒體與簡易資訊聚合摘要(RSS feed)提供了各式各樣的數位聯絡點。這些介於品牌與顧客間的聯絡點被稱為「接觸點」(touchpoint),有助於品牌在消費者心中維持重要地位。

品牌的未來

品牌如今又獲得了一次改造自己的機會。這些新科技使它們不只存在於廣告與它們所製造的產品中，多虧了推特（Twitter）與臉書，它們甚至能成為個人生活方式的一部分。在過去十年間，這些全球大眾傳播的新形式使之前互不認識的消費者之間，得以進行數十億場對話。它們使數千萬人能每天互動，也造成每月有數十億的網站點閱量。

改變的不只是我們現在的互動方式，還包括互動的地點與時間。手機在今日不僅是一種雙向溝通的裝置。如今，網路、行動科技以及衛星導航等適地性系統（location-based system）的聚合，使我們不論在何時何地，都能立即與持續地接觸娛樂、新聞與資訊，以及連繫我們的親友與同事。

智慧型手機的使用者如今能運用許多個人化的應用程式，執行種類廣泛的任務，包括金融交易和賞鳥。而內建近距離無線通訊（NFC）功能的手機出現使行動支付得以實現，這意味著消費者不再需要帶錢包出門。專家認為下一個在科技上的重大階躍變化是多螢幕服務的來臨，多螢幕服務使消費者能從手機無縫移動到電視、平板電腦和桌上型電腦，並提供以雲端為基礎的內容、體驗與線上購物同步管理。條碼與QR code行銷也會變得更加複雜，目的是為了使消費者了解產品的內容與用法。三星電子（Samsung）設計了一種穿戴式數位裝置（Gear 2與Gear 2 Neo智慧型手錶），完全地摒除攜帶手機的必要，這些裝置針對健身、購物、音樂、新聞、社群媒體甚至睡眠管理，提供了「強化的穿戴式體驗」，它們全都帶來了提升品牌經驗與增加接觸點的機會。

從時尚到清潔產品的製造，許多不同類別的頂尖品牌都在利用推特，以協助品牌變得「人性化」，並且和自己的粉絲建立更個人化的連結。

我們生活在一個能隨時開機、隨時連線的年代，而消費者也變得愈來愈精明和具備知識，只會花費在與他們息息相關的事物上，因此，品牌所面臨的挑戰，就是要提供即時性、靈活性、便攜性、互動性與占有性，藉以成為這個龐大鏈結的一部分，並且要更深入或甚至更訴諸情感的層面上與顧客交流。

「……為了發揮長期價值，品牌需要有情感與科技層面的吸引力。確實，（高瞻遠矚的公司）勢必得投資它們的品牌，將之視為它們主要的永續競爭優勢。」

————麗塔·克利夫頓（Rita Clifton），品牌塑造專家與美國品牌諮詢公司Interbrand前董事長

維持摯愛品牌的地位

一個品牌最終冀望做到的不是只有避免失敗，而是與它的顧客建立強大的情感連結──以成為（並持續作為）人們口中經常提及的「摯愛品牌」（beloved brand）。即使獲得了如此地位，重要的是要確保自己不視之為理所當然。以下有幾種策略能用來做到這點：

1. 在思考你的定位時，一定要記住品牌承諾是最重要的事。你必須要出類拔萃或與眾不同，不然就是要價格低廉。挑戰自我，才能與時俱進、保持簡單與持續引人注目。

2. 不斷挑戰現狀，使實際成就持續超越承諾。創造出一種會抨擊品牌劣勢的文化，並在競爭對手有可能發動攻擊前改正自己的缺失。一個摯愛品牌的文化與品牌本身是合而為一的。

3. 透過付費媒體的優秀廣告，以及從主流媒體或社群媒體贏得的無償宣傳，使品牌故事簡單明瞭。

4. 最受喜愛的品牌具有創新所帶來的新鮮感，而且總是比它們的消費者領先一步。品牌概念是很有用的東西，能作為指引內部方向的燈塔，以協助制訂研發的框架，並且所有的新產品都必須要為其品牌概念背書。

5. 做出明確的策略選擇──首先從對自己誠實開始。找出傾聽消費者的方法，並保持領先趨勢。留意是否出現劇烈變化，因為這些改變真的有可能會讓競爭者有機可趁。雖然說比做容易，但不要畏於抨擊自己，即使這麼做會衝擊到你目前的事業，但好的防守始於好的攻擊。

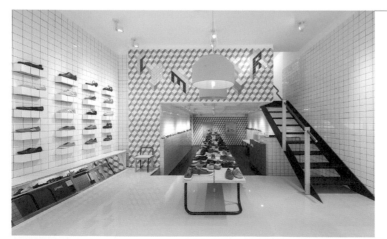

鞋類品牌Camper的這一間門市位於西班牙的桑坦德（Santander），是Camper Together計畫的一部分。該計畫邀請頂尖建築師與設計師為Camper打造門市，以呈現這個品牌在他們眼中的樣貌。在這一個案例中，西班牙設計師托馬斯·阿隆索（Tomás Alonso）根據自己的兩項指導原則──使用極少材料及了解我們與周圍物品的關係，設計出這間門市，而他的作品也反映出Camper的品牌價值：自由、舒適與創意。

品牌個案研究

Uniqlo

過去數年來，潮流品牌已將傳播方式延伸到設計自家品牌的應用程式。像是日本服飾公司Uniqlo推出了數種值得關注的應用程式選擇。Uniqlo Wake Up（如上圖所示）、Uniqlo Calendar以及Uniqlo Recipe分別為鬧鐘、日曆與食譜應用程式，此設計是為了讓每日例行公事變得更有趣、更迷人且更愉快，藉以支援改善消費者的日常生活。這些應用程式所背負的期望是要成為人們不可或缺的工具，而目標則是要使該品牌在消費者心中獲得「摯愛品牌的地位」。

然而這些應用程式只是單純的噱頭嗎？Uniqlo為何大手筆投資在一系列與服飾銷售毫無關聯的應用程式上？答案很簡單，他們在傳遞品牌價值。藉由創造出有用的生活便利應用程式，Uniqlo巧妙地傳遞出一個掌握精髓並符合品牌核心價值的概念，而這個概念或許最適合概括為「簡單事物」。因此，當我們起床、煮飯或確認日曆上的待辦事項時，Uniqlo同時也在傳遞它們的訊息。不論它們的下一步為何，或這項策略是否會成功，都很令人期待。

上圖：Uniqlo Wake Up提供柔和的喚醒鈴聲，並依據天氣採用菅野洋子所創作的寧靜舒緩人聲與音樂。

下圖：下雨時，你會聽到陰鬱的喚醒音樂。天氣晴朗時，播放的曲調會變得愉悅。這項應用程式在鈴聲響起的同時也會播報時間、日期與氣象，並具有多種語言選擇。

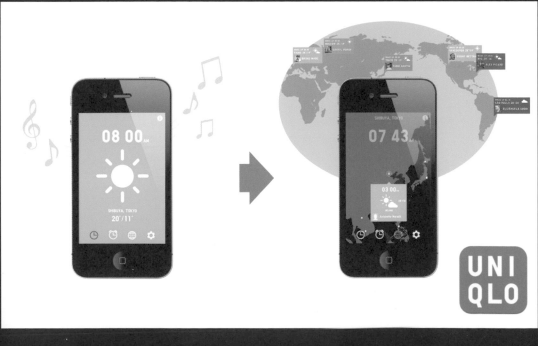

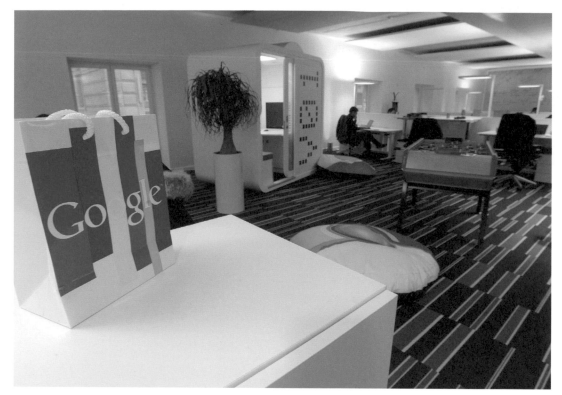

Google法國新總部的內部照片顯示出該公司相當重視「內在品牌塑造」(internal branding)的設計，用意是為員工打造全面性的體驗。

1 上述針對自我品牌塑造(self-branding)的解釋概括了M·約瑟夫·斯爾吉(M. Joseph Sirgy)的自我一致性(self-congruity)理論——*Self-congruity: Toward a Theory of Personality and Cybernetics* (Greenwood Press, 1986).

2 如欲了解更多關於消費文化理論的介紹，見Don Slater, *Consumer Culture and Modernity* (Polity Press, 1997).

3 註：在埃及的象形文字系統中，象形繭指的是一種用來包圍住法老或神祇名字的橢圓形符號，其中一端有一條水平線。

4 見pivotcon.com/research_reports/whitli.pdf，當中展示了一項新工具是如何延續品牌個性的力量，進而為品牌創造出有力的新選項。（或可直接到此網站進一步搜尋：https://pivotcon.com/）

5 註：直觀詢問(visual enquiry)是一種利用圖片以促進詢問者與參與者之間對話的調查方式。

6 Glen Manchester, *Raconteur Magazine for the Times Newspaper*（《時代雜誌》的副刊），17 July 2012.

CHAPTER 02 品牌剖析

本章探討的是品牌的主要構成部分、結構與受眾——即品牌的內部與外部剖析，另外也會一併介紹業界用來定義這些事物的專業術語，接著會討論設計公司與其客戶在實務上的主要考量，之後才會進入到發展新品牌識別的創作過程。

標誌

標誌（logo）、品牌標記（brand mark）或品牌圖示（brand icon）是一種看似簡單實則不然的工具。這是利用形狀、顏色與符號，有時還加上字或語詞，組合成簡單的設計，象徵著產品或服務供應商所提供的價值、品質與承諾。希臘文中的logos一字出現在《聖經》〈約翰福音〉的第一行，中文翻譯為「道」[1]。標誌的運用具有悠久輝煌的歷史，紋章、硬幣、旗幟、浮水印和純度印記上皆能看到。傳統上，標誌用於記錄一個人的出身或一件物品的來源，透過這個人或物品與名門望族、顯赫地位或巨匠大師的關係以彰顯其價值。

現代商標法的起源可追溯到十九世紀晚期。大型全國性公司開始販售商品到持續成長的消費者市場後，品牌識別的問題隨之而生。這些公司要怎麼做才能表明自家產品的品質，並將自己與劣質商品或商業競爭對手區分開來？答案就是要申請獨特的「商標」，而這也是標誌有時所代表的意義。此一法律系統使公司得以註冊產品名稱與經過設計的產品識別（類似產品設計的專利），進而使它們能針對任何未經授權使用其標記的行為採取法律行動。

巴斯啤酒廠（Bass Brewery）的紅色三角形標誌是依據1876年的商標註冊法在英國註冊的第一個商標。註冊商標在標誌或品牌名稱旁會加上一個小小的Ⓡ符號，以作為標示。

標誌幾乎能以任何一種形式來表現。有的使用以訂製字體書寫而成的獨特文字，有的則使用單純的符號，不過也有許多標誌會結合這兩者。這些標誌能按照數個通用類別加以定義，其中包括：

圖像標記：以某個眾所周知的物品格式化與簡化而成的圖像。蘋果公司（Apple）與世界自然基金會（WWF）的標誌皆屬此類。

抽象或象徵標記：用來象徵某個龐大概念的符號。英國石油（BP）與日本豐田汽車（Toyota）等跨國公司使用的就是這類標誌。

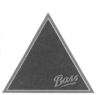

巴斯啤酒是由威廉・巴斯（William Bass）於1777年所創立，地點在英國特倫特河畔的伯頓鎮（Burton upon Trent）。身為國際品牌行銷的先驅，其獨特鮮明的紅色三角形標誌是英國史上最早的註冊商標。

左1：船艦最初是在十七世紀的航海時代期間，開始依法攜帶旗幟以顯示國籍；後來演變成今日的國旗。

左2：在中世紀時期，騎士會用紋章來幫助他們辨識身分。這些紋章是專屬於某一個體、家族、法人或國家的符號。

左3：純度印記是一組獨特的記號，用來打印在商業販售的純銀製品上，以表明製品的純度，並留下製造商或銀匠的標記。

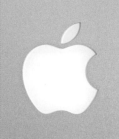
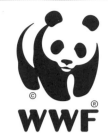
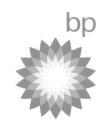

圖像標記（pictorial mark）　　　　　抽象或象徵標記（abstract or symbolic mark）

象徵字母形式（symbolic letterforms）　　　文字標記（word marks）

徽章標記（badge marks）　　　　　品牌配件（brand accessories）

象徵字母形式：將字母設計成格式化的形式，藉以用來溝通特定的訊息。美國奇異公司（GE）與英國聯合利華消費品公司（Unilever）等跨國企業皆會使用這種標誌。

文字標記：這應該是最簡單的一種標誌形式──運用獨特的字體將公司名稱化為標誌。美國零售商薩克斯第五大道（Saks Fifth Avenue）與美國杜邦化工公司（DuPont）的標誌皆屬此類。

徽章標記：將公司名稱與某一個圖像元素連結在一起的標誌，例如美國TiVo數位電視錄影公司的微笑電視機，以及英國純真飲料（Innocent）的小臉加上光環。

品牌配件：能夠獨立運用以賦予設計靈活度的一系列標誌，例如紐約2×4設計公司為布魯克林博物館（Brooklyn Museum）操刀的標誌設計。由於此種作法使傳播策略能透過許多應用來達到效果，因此愈來愈受到歡迎。

歐洲之星

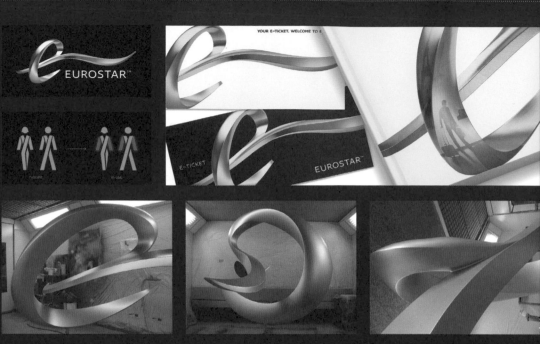

英國設計公司SomeOne為歐洲之星高速列車打造的品牌，示範何謂該設計公司的「品牌世界」（brand world）策略──強調品牌必須要獨特、簡單、務實且難忘。而促使這個複雜的設計企畫邁向成功的關鍵驅動因素，就是要確保品牌具有靈活度，並且能經得起未來考驗，以因應瞬息萬變的世界。

該設計公司所採取的作法並非仰賴單一的概念，而是以多個概念作為發想：藉以發展出一個能在任何傳播環境中隨之蛻變的品牌識別。其共同創辦人賽門・曼奇普（Simon Manchipp）表示：「這次的品牌重塑是要創造出改變的符號，而不是符號的改變。」此策略為歐洲之星設計出許多替顧客與員工創造興奮體驗的方法──而這就是一個品牌、多個概念的意義。

歐洲之星的「品牌雕塑」呈現出三度空間的文字設計，靈感來自建築師札哈・哈蒂（Zaha Hadid）以及動向的探索（exploration of movement）：藉由列車通過隧道後

氣流駐留的畫面，捕捉奔馳的速度感。此一雕塑不僅為該品牌的美學與其順應性強的標誌提供了依據，也用於作為靈感來源，為訂製字體的設計指引方向，進而達到無須傳統標誌就能展開品牌傳播的目標。在單獨使用的情況下，訂製字體中具代表性的花筆（swash）字母也能表現出該品牌的形象。

歐洲之星的Fresco字體家族包含花筆的大小寫字母、特殊符號與數字，特色是以修長流暢的線條象徵輕鬆無負擔的旅行。除了字體與品牌圖示外，品牌重塑團隊也設計了一系列象形符號（pictogram）。

艾瑪・哈里斯（Emma Harris）是歐洲之星的銷售與行銷總監，她的回應概述了最終版設計的成功：「我沒想過要將訂製字體納入最終成果的一部分……不過現在有了訂製字體後，我無法想像沒有它會變得如何。在品牌工具包裡加入這套字體不僅大有裨益，而且它看起來美極了。」

然而，不論選擇的是何種作法，品牌識別的力量最終還是取決於它在體現品牌欲傳達 的訊息上有多成功，以及目標受眾認識品牌的速度有多快。標誌本身就只是一個記號，如果標誌要超越圖形設計，就必須在消費者心中產生意義。

歷史或文化方面的設計或許能用來強化意義，但標誌也必須要反映其所處時代，並保持新鮮和與時俱進。完美的標誌必須要獨特、簡單、靈活、優雅、實用與令人難忘，也必須要有別於競爭對手，避免落於俗套，以及絕不侵害其他品牌的商標。在設計上與眾不同的有力商標，也能跨越國家與文化的藩籬，不同於文字，圖像是一種通用語言。

除了帶來情感上的深刻影響外，標誌很可能會依據它所代表的產品或服務性質，應用在大量經過設計的宣傳素材上，因此也必須具有功能性。從大型的店面、廣告看板和招牌，一直到雜誌、電視、線上廣告及包裝、直郵、文具等印刷物品，各種宣傳素材上的品牌標誌都必須要維持清晰易辨與始終如一。而在使用印刷字體的情況下，字形的設計不只需要獨特鮮明，同時也要清楚明瞭，因為標誌可能會以縮小的形式出現在小型物件上。如果標誌中含有插畫元素，這些圖畫也必須要能在縮小時維持顯著的效果，而不會膨脹或融合在一起。許多品牌會基於這個原因而使用有限的配色──太多細節可能導致標誌縮小時變得不清晰。

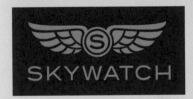

品牌識別會應用在大量經過設計的宣傳素材上，因此不僅要擁有傑出的設計，也要具備功能性。

美國Skywatch手錶的品牌識別是由洛杉磯的Ferroconcrete設計公司一手打造。設計公司示範了它們是如何運用該品牌鮮明陽剛的個性，作為配色與形象選擇的依據，藉以在網路宣傳上發揮品牌識別的效力。

設計小訣竅

隨時確保品牌標誌輸出與儲存成高解析度的圖片至少要300dpi，這會確保標誌以大型格式複印時，品質不會劣化。

品牌主張／標語

一個成功的品牌識別是由一系列相互連結的元素所構成，而這些元素的目的都是要傳播該品牌的價值。除了品牌圖示或標誌外，最令人印象深刻的或許就是品牌主張了——也可以稱為標語或口號（口號的英文slogan源自蘇格蘭蓋爾語中的sluagh-ghairm，意思是蘇格蘭氏族作戰時的吶喊）。口號是由少數的幾個字組合而成，用意是要以某種方式與標誌產生連結。口號經常用在宣傳媒體上，藉以在大眾心中強化品牌的特質。口號或品牌主張可以用來突顯掛牌產品或服務的獨特元素，或是提及該品牌期望對消費者做出的承諾。由於永續發展與其他環保議題是當前消費者的主要考量，因此它們成為了許多品牌的驅動因素。舉例來說，為了應對環保議題，IBM已重申它們的行銷策略，並藉由品牌主張「一個更有智慧的地球」（A smarter planet）來強調它們的環保信譽，這個簡單又激勵人心的概念，如今已經成為其企業精神的核心。

品牌主張必須令人難忘，並針對品牌向消費者展現的價值、個性或體驗提供洞見，使該品牌有別於競爭對手。品牌主張通常是一句用來定義品牌理念、作法與對象的簡短句子，目的是要影響消費者與品牌間的情感聯繫。有時設計師會將品牌主張視為其創意成果的一部分，由自己負責創作；有時這項任務會交給文案作家或專業代理商，而他們就必須要界定與發展出一個獨特的筆調，藉以和設計師創造的視覺風格連結。

以下有數個品牌主張的類型，能用來定義不同的傳播取徑：

描述型：此一類型有助於描述品牌的產品、服務或承諾，例如英國純真飲料的「純粹只要水果」（Nothing but nothing but fruit）。

頂級型：此一類型將市場地位視為首要考量，例如BMW的「終極座駕」（The ultimate driving machine）。

祈使型：通常用來號召行動的命令或指示，例如Nike的「放手去做」（Just do it）。

煽動型：此類型可能會採用發人省思的提問或反語，如福斯汽車的「小才是王道」（Think small）。

明確型：此一類型用於定義或陳述該企業或品牌的產品，例如杜邦化工的「透過化學為改善生活帶來更好的產品」（Better thing for better living through chemistry）。

設計小訣竅

在傳播策略的設計中，將品牌口號或標語的美學納入考量時，排版設計的品質、字體之於標誌的相對大小以及採用的顏色，全都需要配合品牌圖示的設計而達到一致，使品牌口號或標語的美編與文字選擇能輕易註冊商標。

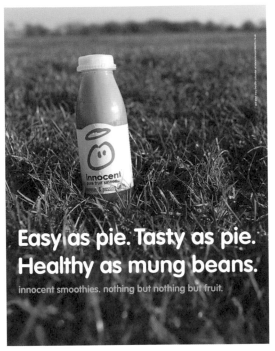

描述型

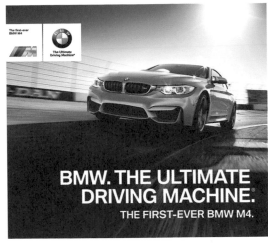

頂級型

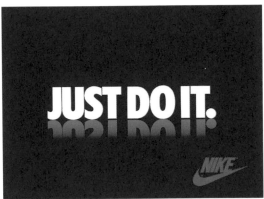

祈使型

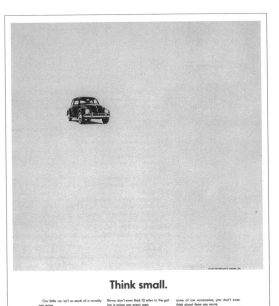

煽動型

明確型

訴諸五感

身為設計師，重要的是要記住品牌塑造不單只是一種視覺的傳播形式——訴諸所有感官在傳遞訊息時效果會大上許多。從法國碳酸飲料Orangina瓶身的凹凸觸感，到某家特定航空機艙內的特有香氣，種種傳播方法能透過全面性的感官體驗吸引消費者。

洛克斐勒大學（Rockefeller University）針對記憶與感官所做的一項近期研究顯示，就短期記憶而言，我們所記得的觸覺經歷只占全部的1％，聽覺經歷占2％，視覺經歷占5％，味覺經歷占15％，嗅覺經歷則是占35％。由此可見，嗅覺是最敏銳的感官，而嗅覺經歷與愉悅感、幸福感以及情感、記憶的連結，對人的心境上具有巨大的影響力。在1990年代晚期，新加坡航空是第一個利用嗅覺加深顧客記憶的品牌。它們訂製了一款獨特的香水，名為「史蒂芬佛羅里達香水」（Stefan Floridian Waters）。除了會讓空服員使用外，為客人準備的熱毛巾以及機艙的各個角落也都噴灑了該款香水。這種香氣對飛行常客而言成了熟悉的味道，進而觸發過往搭機經驗的正面回憶。

聲音品牌塑造（sonic branding）傳統上稱為「識別音」（jingle），且不再只侷限於電視廣告，如今到處都聽得到聲音品牌的例子，有文字和無文字內容的都有。有時這些片段旋律也稱作「耳蟲」（earworm），因為它們就像蠕動的蟲一般爬進我們的意識裡，操控我們的情緒，並在我們與品牌之間建立起連結。它們已成為品牌傳播技巧的資源庫中不可或缺的工具，而聲音品牌塑造產業現今已達到數百萬美元的價值。比如諾基亞（Nokia）的鈴聲、英特爾（Intel）的四音聲響和麥當勞的「I'm lovin' it」廣告歌，都是耳熟能詳的聲音品牌神作。然而，創造幾段音樂其實並沒有聽起來那麼簡單，因為作曲可能就得花上數個月的時間。Cutting Edge Commercial是曾為迪士尼、麥當勞和賓士汽車（Mercedes）等大型企業打造聲音品牌的廣告顧問公司。該公司的艾莉莎·哈里斯（Elisa Harris）解釋聲音品牌是將一個字或概念轉變成聲音所創作而成：「我們很少遇到無法為一個字或一種價值觀做出一段音樂的狀況。」

超市與購物中心將花店設置在入口處，顯示出它們很清楚氣味在與顧客建立連結上的重要性。

味覺在我們的生活中也扮演關鍵的角色，不論是在社會、生理或情感層面。品牌塑造經常以簡單的方式運用味覺，例如製作樣品或舉辦免費試吃的宣傳活動。所謂的味道品牌塑造（Gustative branding）技巧也經常用在廣告上，舉例來說，2007年Skoda Fabia汽車電視廣告的主角是一塊蛋糕，外形就和真正的汽車一模一樣。這則廣告的概念是要呈現出Fabia汽車「甜美可口」的形象，而在廣告宣傳的第一週內，銷售額就成長了160%。

觸覺能引發一個人對某產品或進而對某品牌產生出極度私密的聯想。iPhone所開發的金屬表面絕非偶然，而是精心設計的產物，為的是要創造出一個與眾不同的手機表面。如今人們甚至不需要看見iPhone手機本身，就能透過觸覺聯想到這個品牌，顯示出蘋果公司比多數人都還了解多重感官的品牌體驗力量有多麼強大。蘋果公司以創造出獨特品牌體驗的店面環境而聞名，他們透過店面運用了所有的感官，使顧客能獲得全面性的體驗。蘋果公司的「概念店」向顧客提供看得見、觸摸、聽到甚至聞到蘋果產品的機會，並且能和受過精心訓練的「天才」互動，他們的任務是支援所有與蘋果產品相關的需求。

研究發現在建立品牌知名度時，涉及愈多感官會比只涉及一種感官的體驗要有效力。也因此千禧年以來，感官品牌塑造的運用在新科技與材料的輔助下迅速成長並不令人意外，而在未來的策略性品牌塑造中，感官品牌塑造預計也將扮演重大的角色。

品牌架構

品牌架構（brand architecture）是針對單一公司內所有品牌的層級，進行描述的一種方式。常見的模式會包含一個位於頂層的主品牌（又稱為企業品牌傘（corporate umbrella）或母品牌），以及其下有數個分開、獨立並且具有商標的子品牌。微軟（Microsoft）是一個很好的例子，他們經營了一系列的子品牌，包括Word文書處理軟體與Xbox電玩遊戲。這種策略使一個組織能運用不同的名稱、色彩、意象、標誌、承諾、定位與性格特徵，發展出各式各樣的品牌，藉以針對許多不同的顧客進行行銷。歸根究柢來說，品牌架構就是有條理地規畫不同品牌與顧客之間的關係，以達到企業經營目標。

品牌架構一詞也能在更廣泛的意義上，用來界定某一個品牌傳播策略的所有屬性，包括實體的設計元素（例如標誌），以及用來定義品牌特徵的情感元素。為了發展出一個成功的子品牌，重要的是要讓這些元素維持一致，才能保留住原始品牌的焦點與效力。

品牌家族

一旦某一個別品牌達到某種程度的成功,該品牌通常會期望透過擴展新產品或服務而有所成長。原始品牌於是變成母品牌,而新的子公司則成為子品牌;母品牌和數個子品牌在一起便構成了所謂的品牌家族。每一個家族成員都有自己獨特的品牌識別,同時也都反映出母品牌的原始價值觀。

強力品牌的創建是利用某一特定產品,抓住目標受眾的想法與情感而達成;優秀品牌則是那些能超越自己原始類別的品牌——它們提升到了另一個層次,能代表一個更龐大、更有力的意義或經驗。品牌一旦能發展出這種具代表性的地位,就能夠「孕育新生命」。時尚設計師歐拉·凱利(Orla Kiely)的故事就是一個很好的例子。她從帽子設計師起家,如今產品線已擴展到壁紙、汽車、廣播和香氛。

0.為了要達到成功的品牌延伸,一間公司必須要清楚顧客對它的看法。接著,必須以此作為依據來定義產品或服務,以鞏固較廣泛的客群,但同時也必須要保留品牌的本質。強而有力的傳播策略會強調新品牌的目標,並在這個目標與既存的母品牌之間建立清楚的連結。這樣的傳播策略對品牌而言至關重要,而品牌識別就是最能清楚體現傳播策略之處。

愛爾蘭設計師歐拉·凱利以倫敦作為據點,從設計帽子開始發展事業。哈洛德百貨(Harrods)推出了她的碩士畢業展系列作品,而她的設計如今涵蓋了家居用品、文具甚至汽車。

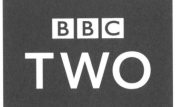

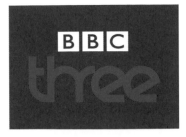

品牌識別的運用

「品牌家族」的一個絕佳範例是英國廣播公司（British Broadcasting Corporation，簡稱BBC）所創建的品牌識別。其品牌塑造策略之所以獲得成功，關鍵在於他們能將母品牌無縫融入一系列子品牌中，以維持母品牌的效力。BBC這三個字母以粗體大寫的無襯線體（sans serif face）呈現，並分別置於獨立的方格內，此設計為這個母品牌建立了有力且能作為基礎的品牌識別。此一圖示的效力使它應用在子品牌時，即便字體比較小，也能確保自己維持層級中的支配地位。每一個子品牌接著會依此運用各種字體與顏色進一步發展，以注入自己獨特的品牌識別。

創建一個能在其品牌識別內成功論及母品牌的品牌家族，這並非易事。以BBC的六個「子品牌」為例，從中可看出母品牌成功融入於一組明顯為不同電視頻道打造的獨立識別中。藉著運用強烈的配色與各種獨特的字體，讓每一個頻道得以創造出有力的個體識別，同時仍能表明自己與BBC的關係。

在某些情況下，一個品牌甚至能演變成超越家族的規模，而發展出自己的王朝，維京集團（Virgin）便是如此。在此一案例中，始終一致的視覺識別被運用在各種不同的範疇內，包括音樂、金融服務、電台廣播與航空旅遊。

維京在創建子品牌時展現出不同的策略。雖然子品牌仍舊提到了母品牌，但每一個子品牌都具有鮮明特色。

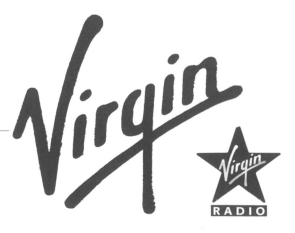

臺灣國際航電（Garmin）委託品牌顧問公司BrandCulture為其澳洲總部打造新的辦公室環境。會議室標示出GPS座標，而牆面、圖片與文字編排融入三角定位的設計，更強化了台灣國際航電對於提升GPS技術的承諾。

內在與外在
品牌塑造

品牌不只是要和它們的顧客溝通，對於一個品牌的成功而言，向那些創造、發展與行銷品牌的人分享對外傳播的價值觀，是極其重要的事，這樣的作法不僅會促進公司內部的積極參與，也會確保更高的投入程度與提升績效；向員工分享傳播策略的關鍵環節，就如同隨時讓他們掌握進度與參與新計畫一般，也會幫助品牌與其企業文化達到同步。

為了要達成上述目標，最有效的方法就是發展出一個有力的對內傳播策略，以協助說明與強化品牌承諾。相較於以往，如今員工對於他們的工作生活更開誠佈公，比如會在推特與臉書上「聊天」，分享和擴展他們的訊息。有鑑於此，諾基亞等公司便會利用這種通訊形式，改善工作經驗與加強品牌依附，而它們所採取的作法就是推行品牌傳教士計畫（brand evangelist programme）──利用自願參與的公司員工，在職場與更廣泛的社群內賦予品牌活力。

圖文傳播（graphic communication）能在對內的品牌傳播上扮演關鍵的角色，不論傳播形式是月報、內聯網站（只有員工能瀏覽的內部網站）或品牌語言指導手冊。此外，圖文傳播也能用來探究電子郵件與其他通訊方式的適用調性（tone of voice），即便是公司的裝潢與配置方式，都會影響員工如何看待他們在品牌宣傳上的角色。

員工本身也能直接影響品牌給人的觀感。品牌先鋒（brand champion）是負責傳播品牌願景與價值觀的員工，目標是要提升品牌的內外支持度。愈多員工對品牌抱持著如此強烈的認同感，品牌權益（brand equity）就會變得愈強大。Nike與新加坡航空在企業架構內皆強力推行此一作法，而它們的例子也展現出堅定付出的品牌先鋒能為組織帶來多大的效益。

另一家採用這種「由下而上」取徑的公司是Google。1998年由賴利・佩吉（Larry Page）與謝爾蓋・布林（Sergey Brin）所創辦的Google藉由其企業座右銘「不作惡」（Don't be evil），向員工立下了公司在運作上的清晰願景。這句話被解讀為道德準則，為該組織內部的關係與業務提供了指引。Google的員工也享有高度個人當責（individual accountability）所帶來的好處，他們必須將七成的時間投入於當前的分派工作，但能自由將剩餘的兩成和一成時間，分別用在他們所選擇的相關計畫和任何領域的新計畫上，此一作法使該公司得以保留創立時奉為圭臬的創新精神。

品牌塑造相關術語

設計團隊與客戶對定義品牌各個層面的術語有共同的認知，這點對雙方而言都很重要。舉例來說，品牌「價值」與「承諾」有何不同？以下部分會針對品牌塑造的主要常見術語提供定義。

品牌哲學

在展開新品牌識別的實體設計前，有些基本的問題需要釐清——包括「我是誰」這個簡單的提問。在此一早期階段，設計師需要對客戶深入調查，以發掘產品或服務的主要功能（也就是這個產品或服務的用途），接著，這個品牌的哲學就會開始獲得理解。

大多數情況下，發展品牌哲學的第一階段就是研究公司本身的企業哲學，這麼做基本上就是將公司文化或氛圍的精粹，發展成一系列影響所有業務層面的核心價值。品牌哲學不僅視員工為內在品牌塑造（internal branding）的一環，而為他們提供指引的同時，也為對外的品牌傳播策略提供架構。

Google是一個彰顯品牌哲學的絕佳範例：在剛成立沒幾年後，它們就在官方網站上列出了「十大信條」（10 things），向所有的利害關係人清楚表明自己的品牌哲學。這一套核心價值經常受到重新檢視，以確保它們的哲學仍忠於原則，十大信條中的論述包括「專心將一件事做到盡善盡美」（It's best to do one thing really, really well），以及「精益求精」（Great just isn't good enough）。

品牌承諾

品牌承諾通常歸結了品牌允諾要做到的事，立下承諾的目的是要幫助設計師發展出品牌的情感特徵，藉以協助該品牌直接與其受眾溝通，以及使它在競爭對手中脫穎而出。品牌承諾若是針對既有的品牌而設計，就必須要與該品牌先前所提供的產品或服務內容保持一致。

品牌承諾不等同於品牌主張或是標語。舉例來說，可口可樂（Coca-Cola）的品牌承諾是「激發樂觀與鼓舞人心的片刻」（To inspire moments of optimism and uplift），而為了使傳播保持新鮮而定期更新標語，像是「生活好滋味」（Life tastes good，2001年）。

維京集團與可口可樂的品牌承諾有相似之處，那就是內容並未描述公司的性質或商品。可口可樂沒有提到要在全世界賣最棒的軟性飲料，而維京集團的承諾「我們所做的一切在合理的價格下都要發自內心、充滿樂趣、符合時代和與眾不同」（To be genuine, fun, contemporary, and different in everything we do at a reasonable price），也沒有透露任何有關其旅行憑證的資訊。這些好的品牌承諾只談論一家公司如何允諾要解決某個需求或渴望，或是實現某個抱負。一個好的品牌承諾會經得起時間考驗，品牌若要長久經營，就必須一次又一次地履行承諾，以建立堅定忠誠的消費群。

「活出品牌」

愈來愈多消費者購買品牌「體驗」，而非只是有品牌的商品或事物。因此，在發展成功的品牌策略時，創造出成功的品牌故事、屬性與聯想──這些大多是無形的，而且經常具象徵意義，且變得愈來愈重要。一個品牌若擁有代表性地位，就表示它已經深植於消費者的心中和腦海中。而對於該品牌來說，最終的成功就是品牌部落（brand tribe）的形成。品牌部落指的是想法類似的人所組成的一個正式或非正式團體，他們對一個品牌有相同的熱情與忠誠，並且會採納該品牌的價值觀，將它們應用在自己的生活中。品牌部落對一個品牌在其他團體眼中的形象與排名，也具有強大的影響力。品牌部落經常在小型專門品牌的周圍發展壯大，這些專門品牌具有一套明確的價值觀，會對某一利基市場產生吸引力。有機服裝品牌Howies和不拘一格的線上家居用品店Pedlars是其中的兩個例子。然而，大型品牌也能獲得這種品牌忠誠度，特別是在青年市場中。舉例來說，奢侈時尚品牌Burberry積極運用社群媒體和既有追隨者交流，以及在中國等地培養新的粉絲。根據《金融時報》（Financial Times）的報導，Burberry將六成以上的行銷預算花費在數位的管道上，如今該公司正式成為臉書與推特上最受歡迎的奢侈品牌，而在推特的粉絲數也陸續成長中。

品牌價值

品牌價值有兩個主要的定義，一個是品牌在資產負債表上的價值，這顯然對品牌所有者而言至關重要。然而，更重要的很可能是消費者所認知的品牌價值，這種價值比較無形，指涉的是與特定品牌有關的情感屬性。在二十一世紀，真實性（authenticity）的問題已變得愈來愈重要，消費者想知道產品含有什麼、如何發揮作用，以及是否履行其承諾，而品牌價值突顯的就是一個品牌為何及如何謹守承諾。品牌顧問與作家安迪·葛林（Andy Green）將品牌價值描述為「即使會受傷你還是會做的事」。他用簡單的步驟協助客戶辨識其價值：「在我的創意、品牌故事與品牌研討會上，我總是建議與會代表要找出五個首要的價值。」安迪也對賈姬·勒菲弗（Jackie Le Fèvre）在這方面所展現的成果表示支持。身為價值管理專家與Magma Effect價值顧問公司的創辦人，設計了名為「價值量表」（AVI）的線上互動式側寫分析資源，而這份量表很快便成為全世界最重要的價值分析工具之一。英國純真飲料示範了一家公司，是如何找出用來定義獨特品牌承諾的主要價值，進而從中獲得豐碩的成果。純真飲料是由三位劍橋大學的畢業生在1999年所創立，他們一開始是在某個音樂節活動上販售冰沙，如今這個品牌每週銷售的飲料超過兩百萬瓶，而可口可樂目前在這家公司擁有九成的股份。

如同其名所示，純真飲料在產品中使用的都是天然成分。此外，它們擁護健康飲食與環境永續這兩大核心價值，並以「純粹只要水果」作為行銷產品的標語。其品牌價值包括永續營養、永續成分、永續包裝、永續生產與分享利潤；這些在官網上都有清楚的定義，因此它們必須確保自己不僅在實際上實現了這些價值，在透過品牌標記本身，以及所有的宣傳與傳播策略的視覺上，也要為這些價值背書。

純真飲料「活出」品牌價值的作法如下：

‧總部「水果塔」（Fruit Towers）使用綠色電力
‧向關懷員工與環境的供應商採購水果
‧向雨林聯盟認證的農場採購所有的香蕉
‧每年主要會透過純真基金會（Innocent Foundation）將全部利潤的一成捐給慈善機構。該基金會的贊助對象是世界各地投入於永續農業與糧食貧困等議題的組織。

純真飲料的產品範圍如今已擴展到其他健康飲食的領域，包括蔬菜罐（veg pot）以及專為兒童設計的果泥條（squeezy fruit tube），而該公司的核心價值為了要配合業務擴展也有所增長。純真飲料不僅鼓勵健康的飲食，同時也利用品牌的人氣與影響力支持低度開發國家的永續計畫。

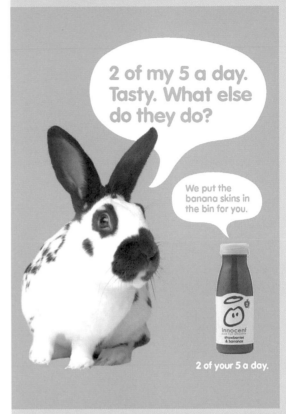

純真飲料所創造的風格和「調性」突顯出該公司的哲學與價值觀。它們的品牌傳播全都是為了強調其道德立場而設計，但卻是以一種有趣又吸引人的方式呈現。

品牌權益

「品牌權益」（Brand Equity）是一個行銷術語，用於描述從消費者對品牌名稱（而非該品牌所提供的產品或服務）的觀感所衍生的商業價值。每當有消費者準備要為掛牌產品付出額外的錢時（而不是選擇較便宜的商店品牌替代品），上述的商業價值就會產生。品牌權益能成為相當有價值的商品，使公司得以藉由行銷同一品牌底下的新產品而擴展事業。品牌權益愈強大，既有顧客就愈有可能會購買任何的新產品，並將它和現存的成功品牌聯想在一起。這種品牌忠誠度通常被視為一個品牌最具財務價值的層面之一。然而，品牌權益並非總是帶來好處，壞名聲會導致負面的品牌權益產生，而一旦品牌在消費者心中產生不好的聯想，扭轉局勢可能會變得相當困難。在這種情況下，品牌塑造的所有傳統優勢都會逆轉成為劣勢，2010年的英國石油漏油事件清楚地表明了這一點。

在那年的四月，一場爆炸意外導致英國石油的一座外海鑽油平台沉沒，奪走了十一名工人的性命，也造成了歷史上最大規模的環境災害。這起事件為英國石油帶來了嚴重的財務影響；以年末利潤來說，相較於2012年的一百七十一億美元，2013年竟降到了一百三十四億美元。然而在未來的數年，對顧客與股東的品牌觀感所造成的長期影響可能還會持續下去。國際策略顧問公司Kaiser Associates的麥可·凱瑟（Michael Kaiser）說明品牌在管理權益時所面臨的議題：

在迅速進化的經濟結構中，隨著資訊流通量愈來愈大，加上創新週期快速，顧客選擇標準改變與品牌權益在競爭者之間移轉的速度都快得驚人，進而可能招致重大損害。然而，在出奇多的情況下，品牌復甦能透過直接正視弱點的作法達成……公司在決定品牌權益管理的策略時，會先從仔細檢視（並以適當的數據匯總方式量化測量）一些簡單而有力的問題開始，可能會有所幫助：顧客想要什麼呢？他們的思維模式為何？我們打敗了誰，原因是什麼？我們輸給了誰，原因又是什麼？……到最後，唯一一件重要的事就是顧客今天在想什麼，以及明天會採取什麼行動。

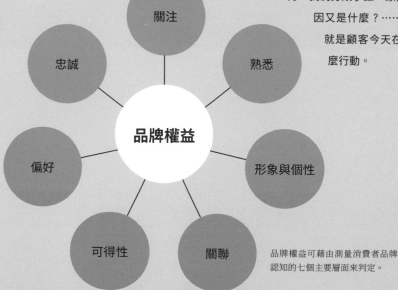

品牌權益可藉由測量消費者品牌
認知的七個主要層面來判定。

品牌故事

品牌故事不僅為品牌注入了意義，也定義了品牌的性質與作用。消費者變得愈來愈具備零售知識，經常要求了解產品的來源與生產方式。正因如此，為銷售產品提供背景的品牌故事是一種與顧客交流的有效方式。這些故事可能極為私密，內容探究了產品製作者個人的生活方式。它們也可能很有趣、具教育意義，或甚至含有挑釁意味。但不論如何，重要的是要針對目標受眾決定適當的調性。

品牌故事並非固定不變，它們能隨時間發展，抓住不斷改變的顧客與市場。然而，發展出成功品牌故事的關鍵是定義該產品或服務的核心事實，因為這將成為品牌訊息中最重要的部分，就如同在童話故事中，核心事實就是令故事永垂不朽的寓意。那麼，即便是面對兩個基本上相同的物品，一個成功的品牌故事也能使其中一個物品變得比另一個更加有價值嗎？在2006年，《紐約時報雜誌》（New York Times Magazine）的專欄作家羅伯·沃克（Rob Walker）和他的朋友喬舒亞·格倫（Joshua Glenn）為了驗證這個問題，發起了一個名為「重要物品」（Significant Objects）的企畫。這對夥伴到跳蚤市場和慈善商店買了各式各樣毫無價值的物品，包括一把老舊的木槌和一根塑膠製的香蕉，每件物品的平均花費是1.28美元。接著他們邀請一百位有才華的撰稿人為每件物品創作短篇故事。這項實驗的最後步驟是將所有物品放到eBay網站上拍賣，並利用這些故事作為商品描述，結果平均成交價增值了超過2700%。當初以33美分購得的木槌以71美元售出，而25美分的塑膠香蕉則賣了76美元。這個企畫顯然教了我們一課，那就是在適當的情況下，品牌和它們的包裝應該要傳遞故事，一旦故事以清楚明瞭且獨具創意的方式透露出產品的本質、歷史或創作過程，就能吸引並抓住消費者的情感。

回到純真飲料的例子，可以看到它們在每一瓶冰沙上所標示的文字，都展現出這種作法所帶來的好處。飲料的著名之處在於它們率先採用新方式——在包裝和廣告中傳遞清楚的故事。該公司以一種簡單和友善的態度充分運用品牌承諾，使它們能直接向消費者說明自己是誰以及有哪些作為。

蘇珊·古奈林斯（Susan Gunelius）是行銷傳播公司Keysplash Creative, Inc.的總裁與執行長。她探究敘事在品牌傳播中的重要性，並表示「故事是建立品牌忠誠度與品牌價值的完美催化劑。當你能在消費者與品牌間發展出情感連結時，你的品牌力量就會成倍增長」。然而，她強調重要的是要了解這種風格的寫作，「不同於標準的文案寫作，因為品牌故事不應該用來自我推銷，反而是讓你以間接的方式行銷品牌」。根據她的解釋，在設計品牌故事時，有一些要點需要納入考量，而其中的第一個就是「展現而非描述」，即運用描述性的詞語激發情感。另外，她也強調必須要發展「情節」。

「如果你一口氣把完整的故事說完，就會失去與你的客群建立長遠關係的機會。你要做的反而是激起他們的興趣，但不要立刻提供解答。藉著要帶來更多好戲的承諾吊他們的胃口，就如同一流的小說家在每一章結尾都會留下伏筆。」

最後她告誡公司要小心品牌故事對消費者造成混淆：「如果你的目標受眾不了解你的故事如何連結到他們對品牌的觀感與期望，他們就會轉身尋找另一個從頭到尾都符合其期望的品牌。」

在任何創作活動能夠展開前,設計團隊需要匯集
各種研究發現,作為品牌創建過程的指引。這些
研究發現有可能包括行銷統計數據、競爭對手分
析以及消費者需求調查。

1 註:英文翻譯爲word,意思是「言」,也就是有意義的話語。

CHAPTER 03 品牌策略

創建一個成功的品牌是一項相當複雜的活動。從事這項活動的團隊是由創建過程中不同環節的專業人士所組成，包括品牌經理(負責監督品牌宣傳、銷售與形象的所有層面)、客戶經理、創意總監、媒體採購和行銷專家，當然也少不了設計師。在任何的創意工作能開始前，品牌創建團隊會發展出一個明確的策略，藉以爲設計過程提供指引。進行研究是不可或缺的一環，如此才能清楚掌握特定消費者的需求與要求、當前的市場狀況、趨勢與競爭對手等議題。

「品牌策略」不僅定義品牌預計的傳播方式、內容、地點、時間與對象，同時也強調客戶對該品牌的具體目標。設計與執行妥善的品牌策略會涵蓋品牌傳播的所有層面，例如識別、包裝與宣傳。除了考量品牌即將投入的競爭環境外，品牌策略也會特別關注消費者的需求與情感。

脫穎而出

發展品牌策略時,其中一項主要的挑戰是去定義設計要如何創造出有力又獨特的品牌識別。設計師會需要發展出一套清楚的視覺傳播系統,以吸引目標消費族群,並構成該品牌與競爭者之間的差異。

品牌包裝的競爭激烈,愈來愈多新產品為了引起注意而互相較勁,其中尤以超市的競爭最為顯著。當一個新產品上市或在網路上販售時,如何吸引消費者的目光也是一大挑戰,那麼新的品牌要怎麼做才能克服「視覺噪音」,讓自己被看見?消費者首先注意到的往往是顏色,其次則是外形與符號,文字或品牌名稱通常是最後一個被意識到的元素。

顏色、外形與符號

平均來說,在距離一到二公尺(三到六英呎)的情況下,購物的人只需要花五秒就能找到並選出某特定產品。因此,顏色的適當運用不僅能提升約八成的產品識別度,同時也能作為一種重要的品牌標識。符號是一種幾乎立即見效的意義傳播工具,例如麥當勞的「金色拱門」、賓士汽車的三芒星和Nike的打勾標誌,透過一再的曝光,從符號衍生的聯想也會逐漸烙印在消費者的腦海中。消費者選擇的品牌經常具有家庭連結,也就是曾被他們的父母購買過,這點顯示出購物者在直覺上,會被熟悉的符號吸引。

文字

包裝上塞滿太多文字會搶奪注意力,也會經常造成混淆。因此,保持設計簡單通常是最佳的作法,只須將重點擺在單一具有競爭力的差異點上——即用來區別一個品牌與其主要競爭對手的特點。儘管顏色、外形與符號往往能增加品牌在貨架上的能見度,但一般而言,在設計中使用愈多文字,這些其他的元素就會變得愈沒效果。

視覺「噪音」對包裝設計師來說是一直存在的問題。超市貨架上有如此多的品牌在爭取注意,在這種情況下,通常最簡單的設計會創造出最強烈的效果。

有機嬰兒食品Plume Organics的「只要水果」(Just Fruit)系列包裝經重新設計後,使排版設計維持在最低限度,藉以將注意力吸引到包裝內的美味產品上。此一設計也為負責的設計公司在全球包裝設計大獎Dieline Awards上贏得獎項。

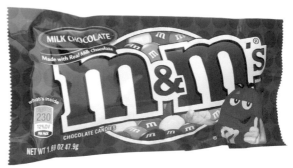

M&M's的獨特賣點是保證使巧克力「只融你口、不融你手」的脆硬糖衣。

獨特賣點（USP）

「獨特賣點」（unique selling point，簡稱USP）一詞是由美國廣告商羅瑟・瑞夫斯（Rosser Reeves）在1940年代首創，最初是一種廣告與行銷概念，用來解釋成功的廣告活動所依循的一種模式——也就是向顧客提出獨特的價值主張，說服他們將平時購買的品牌更換成這個廣告中的品牌。

獨特賣點有時也稱為「獨特銷售主張」（unique selling proposition）或「差異點」（point of difference，簡稱POD）在定義一個品牌相較於對手的競爭優勢上相當重要，也是成功的品牌塑造策略不可或缺的要素。除了確保品牌明顯有別於既有市場外，獨特賣點也必須包含某些特性或益處，使消費者強烈、唯一且正面聯想到這個新品牌。

若要決定新產品或服務的獨特賣點，就必須要針對主題、既有市場、當前的消費者需求與趨勢進行大量研究（研究可能會交由設計公司或專業研究公司負責進行，第5～6章會有詳細的說明）。

真實性、環境關注與永續、食物里程以及健康的生活方式，都是品牌用來幫助定義其獨特特質的議題。然而，為了發展出強烈的顧客忠誠度與享受持續性的成功，品牌必須要誠實坦白，履行自己的承諾。

在研究概況的同時，創意團隊也會發展出情感銷售主張（emotional selling proposition，簡稱ESP），而廣泛應用在廣告上的情感銷售主張與獨特賣點類似，但主要著重於購買行為的情感觸發因素。

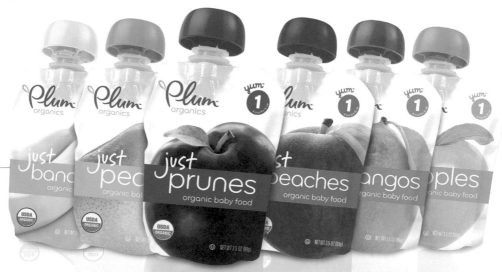

符號學

「這究竟有什麼涵義？」

符號學是一門理解符號的科學。在學位課程中，這個科目經常和設計實務分開教授；然而，一個成功的品牌不僅仰賴好的創意設計，也需要具備某種「意義」。構築品牌意義是一門複雜的藝術，當中涉及了三個關鍵要素的設計：品牌名稱、圖示，以及經常會出現的品牌主張或口號。在我們的圖文工具箱內，可供運用的包括顏色、圖像、風格和排版設計，而我們的工具選擇將取決於我們希望傳遞什麼樣的訊息。

品牌設計的主要目標是理解與操縱品牌識別所包含的意義層次，以及這層意義對消費者和其購買決策的潛在影響。這一點能藉由研究既有品牌所涵蓋的意義層次，而獲得有效的探究。正因如此，這類「品牌分析練習」在設計過程的早期階段扮演了關鍵的角色。

品牌分析

為了成功分析品牌，你必須先依據其主要特徵進行解構。舉例來說：該品牌使用哪種字體？哪一些顏色？是否含有標誌或圖示？有的話具有什麼涵義？建構的方式又是如何？下一個階段則是針對這些問題探究原因。

分析每一個組成部分的意義，有助於判斷的不僅是設計師的本意，也包括此一新創品牌的微妙特質與預期受眾。

探究品牌符號學的一個簡單方法是針對以下這些重點進行類似的解構。

1. 選擇一個由一種圖示和字體組成、用色強烈的既有品牌，找出一張品質優良的圖片下載並列印。
2. 依序針對每個組成元素研究其背後意義。
3. 記錄你的發現和分析，過程中加註自己的評論，並利用箭頭釐清自己的論點。
4. 附上你在研究過程中找到的額外圖片，以強調這些背後意義的來源，在此一過程中也能幫助你釐清論點。

這項練習非常有用，特別是對學生而言，因為它能幫助設計師更加理解品牌意義的深度，而這點正是發展成功品牌的必備條件，他們接著便能在完成自己的品牌後運用相同的方法，為他們的想法做出合理解釋，並展現他們的創意思考。

蘋果公司

華特・艾薩克森（Walter Isaacson）執筆的史蒂芬・賈伯斯（Steve Jobs）傳記在後者去世的數週後出版。根據該傳記的引述，這位蘋果公司的共同創辦人認為，其公司的代表性象徵和品牌名稱聽起來「有趣、活潑又不會令人生畏」。然而，這顆蘋果在人類文明中的符號意義又更深遠許多。像是，希臘神話中的英雄海克力斯（Heracles）有十二項試煉（Twelve Labours），其中一項就是偷宙斯的金蘋果；而《聖經》提到的禁果在文藝復興藝術中則被描繪成知識的象徵。

由此可見，蘋果是充滿象徵意義的物品，能表示極受珍愛的事物（英文為the apple of one's eye，意為「某人的寶貝」），或作為受寵的學生為了向老師示好而準備的禮物 [1]。側邊被咬一口的蘋果商標甚至能象徵亞當和夏娃在吃了分辨善惡樹的果子後眼界大開，以此類推，蘋果公司的品牌識別還傳達了哪些附加意義呢？

顏色的運用

蘋果公司的標誌在歷史上使用彩虹配色，現今則是以冷調、半透明的灰色系極簡配色營造純粹與現代感，以及強調蘋果公司的科技根源。

風格的運用

· 蘋果公司的圖示以純粹與象徵的手法發展而成，就簡明易懂這點與交通標誌並無差異，但風格卻複雜精緻許多。

· 值得注意的是這顆蘋果上面沒有柄，葉子因而顯得突出，表現出生長的意象。

· 圖示的反射特質呼應了該品牌所使用的現代素材，以及其科技產品所營造的氛圍。

· 三度空間的元素包括強光與陰影的效果，為該品牌注入了活力與生命。

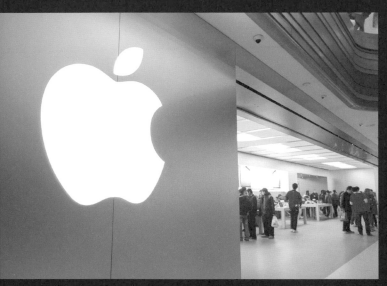

蘋果公司採用「被咬的蘋果」作為象徵的圖示，背後具有許多可能的涵義，其中包括聖經和神話的典故。雖然符號學的運用在設計內顯而易見，但這並不表示消費者意識到這些訊息，反而是無意識地感知到符號的意義，因為這些意義早已透過文化與歷史的力量，在我們的腦海中成形。

符號學工具箱

如前所述，設計品牌時有各種工具可供利用，以確保
該品牌傳遞出預設的訊息。

排版設計

排版設計最簡單的定義就是編排印刷字體的藝術與實
務，此項技術根源古老，始於用來製造印章與貨幣的
第一批打孔機與印模。最早的金屬活字是在十二世
紀期間由韓國所發明，之後隨著約翰尼斯·古騰堡
（Johannes Gutenberg）發明印刷機，字體的編排在
十五世紀有了更進一步的發展。

在現代設計中，排版設計的運用非常廣泛，涵蓋了字
型設計與應用的所有層面，包括排版、書法、刻印、
招牌、廣告、字體設計與數位應用。因此，具備廣博
的排版設計與字體設計知識，是成為專業平面設計師
的基本要求，而理解各種字體在歷史上的重要性以及
在過去的使用方式，則能為適當的運用提供指引。

已知最早的活字系統是在約1040年時由中
國所創，但發展這項技術的卻是韓國人，
他們在約1230年時建立了最早的金屬活字
印刷系統。

《古騰堡聖經》（*Gutenberg Bible*）是西方最早
運用活字印刷系統印製的重要書籍。這本
書出版於1450年代，為歐洲印刷書籍的時
代揭開了序幕。

T/Gel系列洗髮精的包裝有趣之處，在
於它運用了視覺語言的交叉引用。露得清
（Neutrogena）藉由乾淨、簡約的藥品風
格，帶給消費者一種產品經過「科學」測試
與開發的印象。

相形之下，下面這一系列有機橄欖油沐浴
產品的優雅包裝則採用美麗的手寫字體，
以強化女性柔美的氣質，並反映出該系列
產品的奢華質感。

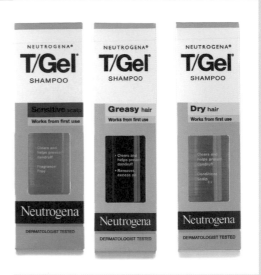

然而，認識字體不只是要了解字型家族而已，還有更
多需要掌握之處。認知到適合特定產品與服務的既有
「語言」是隨時間建構而成，這是很重要的一點。舉
例來說，藥品包裝的特色是運用排版設計表達內容物
的醫學本質；IT品牌發展出一種字體風格，用來表達
服務的科技本質；食品與美妝品牌則有各式各樣的字
體可供選擇，以傳遞產品的新鮮或寵溺特質。充分理
解目前既有品牌所使用的符號學語言，將確保適當的
視覺語言在創造新概念的過程中被納入考量。

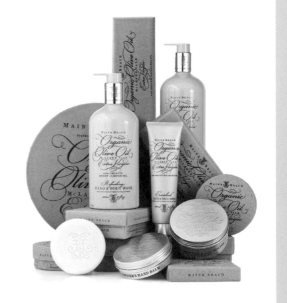

顏色

顏色長久以來都用於發揮符號效應，不同國家會在各自的國旗與軍服上使用某種顏色作為象徵，貴族世家也會將特定顏色運用在他們的紋章上。

隨著時間的演進，某些顏色也逐漸成為特定心情或是想法的代表色，因而能用來作為視覺捷徑（visual shortcut）；舉例來說，黃色或紅色會傳遞警訊。設計師能以此方式利用顏色的符號功能表達意義，以幫助品牌更有效地傳播。其中一個例子是紫色的應用。在古代，用來製造紫色染料的色素是來自條紋染料骨螺（banded dye-murex snail）所分泌的黏液。由於這種紫色染料非常昂貴又很難製造，因此只會用在最貴重的衣料上，並且僅供帝王穿戴，於是，這種顏色就演變成人們口中的「帝王紫」。紫色後來持續作為奢華的代表，結果被妙卡（Milka）與吉百利（Cadbury）等巧克力品牌選為代表色，用來強調其產品的優良品質——吉百利一直以來都使用彩通（Pantone）色號2685C的紫色。

左1：紅色是其中一種最常用在國旗上的顏色，代表的是那些捍衛國家的勇士所濺出的鮮血。紅色令人聯想到左翼政治，同時也是共產主義的象徵色。

左2：藍色在十九世紀演變成與權力有關。由於這種顏色帶給人嚴肅和權威的感覺，因此自然就被選來作為警察制服的顏色。

下方兩張：紫色是許多巧克力品牌選用的顏色，目的是要表現奢華感。此關聯之所以發展形成，是因為紫色自古以來經常應用在有權人士的服飾上，如羅馬的皇帝。

圖像

圖像也能乘載特定意義，就如同前述蘋果的例子。物品經常會隨時間發展出強烈的象徵意義，因此它們必須被放在過去的歷史脈絡中予以考量。舉例來說，從拿破崙的帝國之鷹到美國國徽、從拜占庭帝國的雙頭鷹到加納國徽，老鷹一直在國家象徵主義的框架中受到廣泛運用，而在品牌塑造的領域內，老鷹也用於代表愛國精神，特別是美國的公司會偏好這麼做。

1856年，蓋爾·博登（Gail Borden）為他所發明的煉乳取得了專利——設計這項產品是為了對抗因無法冷藏而造成的食物中毒與其他疾病問題。煉乳成了一項受歡迎的日常必需品，不過真正令鷹牌煉乳（Eagle Brand）家喻戶曉的其實是美國內戰——在戰爭的期間，軍隊需要能方便運輸又不會壞掉的牛奶，而博登的鷹牌煉乳同時滿足了他們的愛國情懷和飲食需求。由此可見，在考慮納入圖像時，對任何歷史或傳統意義有全盤的了解是極為重要的事，如此一來，圖像的運用才能謹慎周到與合宜適切。

蓋爾·博登的煉乳罐頭所採用的老鷹圖案反映出老鷹之於美國的愛國關聯。該品牌在美國內戰期間扮演了重要的角色，向軍隊提供營養又不需要冷藏的食材，滿足了他們的迫切需求。

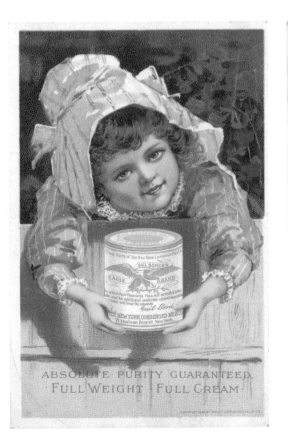

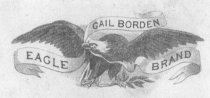

風格

攝影師與插畫師發展出獨特的風格,以確保他們的作品在創意上展現差異,但他們所採用的風格也能具有重要的符號意義。卡通是一個有趣的例子,插畫家蘿倫·柴爾德(Lauren Child)為其繪本《查理與蘿拉》選用適合孩童的簡單又天真的風格,但如果應用在成人產品上,就會帶有消費者不成熟的暗示意味。話雖如此,有些漫畫風格卻是專門為成人所設計。攝影師也能利用風格添加象徵意義,例如模仿手工上色以表現出懷舊或傳統的感覺。在為品牌選擇風格時,理解圖像所傳達的意義是非常重要的事。

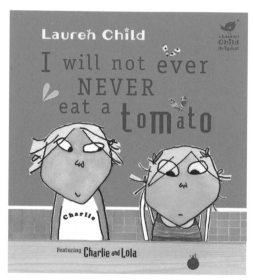

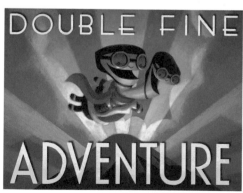

左上:蘿倫·柴爾德的獨特插畫結合了繪畫、攝影和拼貼,創造出一種孩子般的天真特質,非常適合此一風格所針對的三到七歲讀者群。

左下:有一間美國電玩開發公司Double Fine Productions為其品牌採用了詭異古怪卻又精細巧妙的卡通風格,目的是要吸引成人而非孩童。

右:瑞典復刻鞋類品牌Swedish Hasbeens在這張宣傳圖片上運用手工上色的效果,反映出它們的復古品牌個性。

妙卡巧克力

1901年，第一條妙卡巧克力棒伴隨著包裝上獨具特色的乳牛，在瑞士上市。從那時起，妙卡的乳牛就和其包裝特有的紫丁香色一樣，成為了該品牌的象徵。

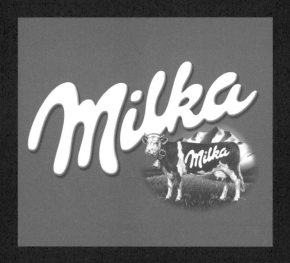

代表圖示

自從在新石器時代的早期被馴養後，家畜持續在人類的發展過程中扮演獨特的角色，數千年以來為我們提供食物、皮革與勞役。其中，乳牛更具有特殊意義，因為牠們供應了最簡單、純粹又有用的產品——牛奶。上圖是德國漢堡（Hamburg）的朗濤設計顧問公司（Landor Associates）在2000年時，為妙卡的品牌重塑創作的插畫。這幅插畫中，一隻蒙貝利亞乳牛（Montbéliarde，以高品質的牛奶著稱）以半寫實的風格描繪而成：牛角、乳房和鼻子皆以打亮的方式處理，臉部細節和皮毛、尾巴的質地都經過細膩刻畫。不過，毛色通常為褐白相間的蒙貝利亞乳牛在這裡卻變成了紫丁香色。這隻牛的脖子上還刻意戴著牛鈴——阿爾卑斯山的酪農都會利用這種裝置找出牛隻的位置。

草地

畫中的乳牛佇立在阿爾卑斯山區的茂盛草地上。這片草地雖然是紫丁香色，但它象徵了乳牛所食用的鮮草，乳牛從中汲取營養後，製造出用來生產妙卡巧克力的優質牛奶。

山岳

約克·維利希（Jörg Willich）是朗濤漢堡辦事處的創意總監，負責領導2000年的品牌重塑計畫。他強調山岳的重要性，並解釋阿爾卑斯山不僅象徵自然、純淨與未受破壞的環境，也表現出該品牌的瑞士傳統以及這項產品的健康益處。

顏色的運用

在品牌重塑的過程中，創意團隊發現紫丁香色是傳達品牌傳統最重要的元素。紫丁香色從一開始就和妙卡建立起緊密關聯，儘管在該品牌超過一百年的歷史中，顏色的色度持續改變，最後才在1988年定調。此一象徵性品牌語言的影響力，在數年前德國南部的一場藝術競賽中有所彰顯，當時四萬名孩童依要求畫出牛的圖畫，結果幾乎三分之一的人都把牛畫成了紫丁香色！

字體

妙卡的字體就和紫丁香色一樣是該品牌獨有的特色，從1909年開始就和這項產品有所關聯。白色、柔和且彎曲的手寫字體看起來就像是用一灘灑出來的阿爾卑斯山鮮奶所寫成，而較深的紫丁香色所形成的陰影效果則強化了字體的立體特性。

為品牌命名

品牌名稱是品牌識別最重要的元素之一，因為品牌名稱需要定義一個與眾不同的產品或服務、向特定受眾進行傳播、取得具體的價值觀，也要好看和好聽！因此，命名很可能是創建品牌最困難的一環，不該掉以輕心。雖然客戶握有最後決定權，但他們的決策通常會以設計師和品牌經理等專業人士的大量研究作為根據，新趨勢與市場情況也會受到關注，因為品牌要跟上潮流與合乎時宜，才能成功。

有許多關鍵方法有助於確保成功的品牌命名策略：

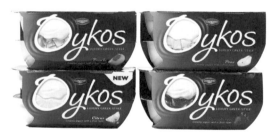

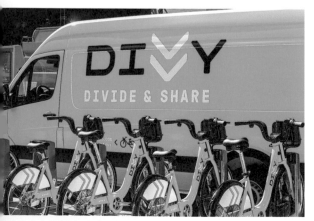

1. 描述：這是最簡單的命名策略，即利用定義或強調產品或服務主要環節的文字為品牌命名，例如英國皇家郵政（Royal Mail）或美國航空（American Airline）。

2. 字首縮寫：利用名稱中每個字的第一個字母來組合命名，例如肯德基（KFC，即Kentucky Fried Chicken的字首縮寫）。還有另一種的作法是利用音節縮寫：用數個字的起首音節（通常是如此）組成名稱，例如聯邦快遞（FedEx）就是該公司原本的航運部門Federal Express名稱縮寫—該名稱從1973年一直使用到2000年。

3. 天馬行空：此一作法是運用順眼或悅耳的字詞為品牌命名，不過品牌名稱與產品或服務之間不見得有任何關聯，例如法國的Orange電信與英國的O2電信。

4. 新詞（也就是自己編一個！）：創造一個能反映品牌價值或特質但沒有實際傳統意義的字。Gü是詹姆斯‧阿維爾迪克（James Averdieck）所創建的甜點品牌，其獨特的品牌識別是經由設計公司Big Fish一手打造。Gü的發音是「咕」（goo），以此命名的用意是要令人聯想到品牌的布丁的黏軟（gooey）、流心質地（oozing）。[2]

上：法國紅龍設計公司（Dragon Rouge）認為有必要為達能集團（Danone）的希臘優格子品牌建立有力的文化連結。Oykos可能是從希臘語的oikos衍生而來，意思是房屋、家庭或一家人。

下：為了要替Divvy創建品牌，美國設計顧問公司IDEO應用了divvy這個俚語，意思是「平分或共享」，極其適合這個為芝加哥人提供環保交通工具的腳踏車共享系統。

5. 擬聲：利用一個字模仿或暗示與品牌有關的聲音。若想要發展出獨特的品牌名稱，這種作法可能相當有效。許多成功的品牌皆有意且慎重地使用這種方法，但舒味思氣泡水（Schweppes）的例子卻是個令人開心的意外。舒味思公司的創立人約翰・雅各・舒味思（Johann Jacob Schweppe）是一位業餘科學家和創業家。他很幸運能擁有一個擬聲的悅耳名字，發音剛好很像扭開氣泡水瓶蓋發出的「嘶」聲。

6. 運用其他語言：研究不同語言的字詞能為你的品牌增添另個層次的吸引力，不過必須要謹慎研究所有的解釋。Gü的經營團隊最初用gout這個字玩文字遊戲，因為它的法文意思是「味道」。然而在英文意思中，gout指的是一種通常與縱慾過度有關的醜陋疾病，也就是「痛風」——對一個主打產品是布丁的公司而言，並不是一個多好聽的名字。

7. 個人識別：這種作法通常是以商品發明者或公司創始人的名字命名，例如迪士尼或吉百利。

8. 地理：以地理位置定義品牌可以是一種用來確立其文化傳統的方法，特別是在為飲食相關的品牌命名時，例如紐卡索棕艾爾啤酒（Newcastle Brown Ale）、約克郡茶（Yorkshire tea）與傑卡斯葡萄酒（Jacob's Creek wine）。

自從品牌於十九世紀晚期誕生後，品牌名稱的創作方式有一些關鍵趨勢。傳統上，許多品牌都是以產品創始人或發明者的名字命名，家樂氏與亨氏番茄醬（Heinz）就是如此。接著在1930年代，寶僑家品成為了第一家專業化經營品牌的公司。在1990年代中期，使用杜撰（新詞）或稀奇古怪的字成為了慣例，例如英國手機網路公司和記電訊（Hutchison Telecommunication）在1994年所創的品牌名稱Orange電信。

接著到了1990年代晚期，在英國掀起了一股為許多傳統商行重新命名的潮流。像是英國郵局（Post Office）變成了託運人公共有限公司（Consignia），安盛諮詢公司（Andersen Consulting）更名為埃森哲諮詢公司（Accenture），而烈酒集團帝亞吉歐（Diageo）則是由健力士（Guinness）以及大都會（Grand Metropolitan）合併成立。這種作法不見得會成功，在某些案例中公司又恢復了它們原本的名稱；例如託運人公司後來又改回英國皇家郵政這個舊名稱。

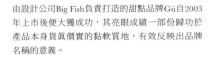

由設計公司Big Fish負責打造的甜點品牌Gü自2003年上市後便大獲成功，其亮眼成績一部份歸功於產品本身貨真價實的黏軟質地，有效反映出品牌名稱的意義。

製作情緒板

1. 考量一種你想探索的情緒或感覺——在此的範例是以「傳統英式」作為主題。

2. 利用辭典尋找一些關鍵字，以用於更詳細定義你的情緒。

3. 上網搜尋圖片，用於表達你試圖捕捉的情緒。

4. 接著用手工或電腦套裝軟體（例如InDesign或Photoshop）設計你的情緒板（見P99）。

這幅情緒板利用一系列貼切的圖文捕捉英式鄉村生活的精髓。值得注意的是用來發展此一情緒的各種字體，以及整體的編排與設計。

情感的運用

促使品牌成功的關鍵是要確保它對著受眾「說話」。設計師必須先了解消費者的詳細狀況：他們的生活方式、需求與渴望後，再開始進行創作過程，如此一來才能使用正確的調性，針對他們的受眾傳遞最適切的訊息。之所以強調「正確調性」，意味著品牌運用語言的方式，目的是要表現品牌個性以及與受眾連結。

設計師會從各種用來定義方向的字詞著手，接著製作出所謂的情緒板。在設計過程的早期階段，這些從圖文發展而來的視覺研究工具受到廣泛運用，原因是設計團隊、品牌經理與客戶能共用這些工具，進而確保情感的焦點合乎時宜與適當貼切。

情緒板

英國特質
Britishness

鄉村
COUNTRY

樸實
rustic

Authenticity
眞實

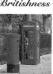

Nostalgia
懷舊

溫暖
warm

EARTHY
自然風味

一旦利用情緒板決定作法後，顏色、圖像與字體風格的探索也能突顯品牌的情感氛圍。雖然已經討論過了，不過在此還是要強調顏色的選擇通常相當個人化，某些顏色帶有早已確立的言外之意，因此任何選擇對產品和目標消費者來說都必須要適當合宜。各種顏色理論與信賴色色相環（trusty color wheel）都可能有所助益，但最終決策會以設計師需要的感覺和影響力作為依據。

圖像的適當使用也能幫助你強化訊息。舉例來說，若要發展出一個表現懷舊氛圍的品牌，可以使用木刻版畫，再搭配老店招牌上會出現的傳統字體。理解字型如何傳達情感與意義，也是發展出成功品牌識別的一個必備條件，這點就和認識字型度量一樣重要，每種字體都有自己獨有的特色，就像一齣戲裡的角色：其中一種字體可能詮釋「小題大作的人」，浮誇又戲劇化，渴望獲得關注（Chopin script字體）；另一種可能飾演「將軍」——強硬、武斷又有權力（Times New Roman字體）；至於「教授」則會展現出值得信賴與精通先進科技的形象（Bank Gothic字體）。

品牌個性

品牌個性理論最初是由智威湯遜廣告公司（J. Walter Thompson）的史蒂芬‧金（Stephen King）發展而成。他建議以人格特質歸納品牌，進而達到差異化。此一作法已經成為廣告工具包中的必要慣例，並且已逐漸發展出更複雜的人格形式，稱為品牌原型（brand archetype）。這些原型包括英雄、探索家、反派與弱者。想一想有哪些特定品牌的原型令你產生共鳴（也見第12頁艾克的「品牌個性維度」架構）。

目標行銷與
品牌定位

品牌策略必須定義一個品牌的市場地位，以及會購買該品牌的消費者種類。目標行銷是公司用來仔細辨識目標消費者的方法，使設計團隊能依據收入和喜好掌握他們的購買決策。這項研究可能包含消費者行為概觀的草擬，也可能會展開更深入的調查，以分析真實的人們在家中和日常生活中的情況。

規畫與行銷人員所執行的研究，會將總體目標市場細分成能夠掌控的市場區隔。這些區隔不應該只是方便公司行事，而是應該要使品牌能針對一個明確的目標市場進行傳播。此一目標市場將取決於：

· 該品牌所定義的產品或服務種類

· 會購買那項產品或服務的目標受眾或消費者

· 同一市場內的其他競爭品牌

· 該品牌的期望

· 該品牌即將投入的銷售環境，即商店、街道、城市的種類

研究團隊接著會徹底分析調查結果，以決定適合該品牌的市場地位。

左：釋出與品牌定位有關的視覺
線索能幫助該品牌向目標消費者
進行有效傳播。強烈大膽的無襯
線體與原色(primary color)已和
價值品牌建立起關聯。

右：中價位品牌通常會利用更
廣泛的視覺圖像、顏色與字
體，發展出更複雜的傳播系
統。

市場定位與視覺語言

正如某些產品類別的特定語言已在品牌、包裝與其他
圖文傳播的設計內發展形成，一個產品或服務的市場
地位也會透過字體風格、顏色運用以及編排與圖像來
傳播，這些手法就稱為「視覺線索」。儘管通常難
以辨別，但它們能決定消費者如何理解某一產品的價
值或益處。概括而論，視覺語言能藉由以下方法來定
義：

合乎預算／價格低廉且令人愉快／物有所值

簡單、強烈，通常為大寫字母；單色背景（通常為白
色）；強烈的顏色主張（color statement），通常採
用原色調；幾乎沒有圖片或插畫；基本的包裝。

中價位／可負擔的品質

更多裝飾性的字體；更廣泛的顏色與色調，搭配全彩
的插畫與照片；有品質的包裝。

奢侈／排他／高端市場

時髦，通常為相當簡潔的字體，採用寬字距；有限的
配色；風格化的插畫與照片；使用高品質材料的奢華
包裝。

英國高級百貨Harvey Nichols等高
端市場品牌採取的是相反的作法：
回歸簡樸。奢侈品牌的設計經常會
採用乾淨、極簡、整齊的風格。

利基行銷

此一術語用於描述將產品或服務歸類到不同市場區隔，或「利基」的方法。品牌能依價格、族群或目的加以規畫統整，目標族群最廣泛的通常都是那些低價主流的產品。品牌的利基愈窄或愈小（即針對特定或特殊的需求、喜好或族群），感知價值就愈高，因此價格也會較高。

品牌策略必須要考量如何發展明確的品牌驅動因子。為了在既有市場內，或甚至可能在全新的利基內建立品牌，品牌策略可將產品預期達到的嶄新或特定需求納入考慮，這些需求包括聲望、價值、實用性、奢華感或永續性。

研究對於尋找如幻影般的利基而言十分重要，其中涵蓋了數個領域的探索工作：

· 既有的品牌景觀（brandscape）：正如我們棲息在自然景觀中，有種說法是品牌也生活在競爭品牌所構成的「品牌景觀」中。研究的第一個階段就是針對討論中的利基市場，發展出一份該市場內部品牌的視覺分析。這份分析可從價格（最低價的品牌列在圖表左側，最高價的列在右側）、觀感或類別的角度著手。

· 視覺分析：只要使用相同的圖表，分析也能針對品牌透過設計而換得的感知價值來進行，作法是運用品牌分析練習，就如同第113頁視覺審核（Visual Audit）部分所描述的一般。

· 族群特徵：此一領域的探索會針對目標消費者的年齡、性別與社會階級進行研究。

· 生活方式分析：這項分析是用於更詳細地定義消費者，並且會涵蓋他們生活的所有層面，包括家庭狀況、居所、薪水、購買的其他品牌、駕駛的車、假日會去的地方、光顧的餐廳、觀賞的電視節目、閱讀的書籍雜誌，以及放鬆的方式。

· 生活方式總結：此分析會透過對消費者的認識而獲得闡明，藉以理解目標市場的需求、渴望與期待，進而為品牌策略發展出一套清楚的目標。

· 趨勢預測：研究對於消費者需求所產生影響的社會或是經濟因素，能有助於定義新產品或是服務的獨特利基。

研究發現的最終分析與三角交叉檢核（triangulation）將會定義品牌的獨特賣點，並針對消費者會想要購買該品牌的原因，向設計團隊提供準確的概念。獨特賣點也會有助於定義品牌的「美感」，使該品牌能在利基市場內成為其他品牌的強勁對手。

品牌革命

在特定的產品類別內（例如巧克力或牙膏），特有的「產品語言」——顏色、字體風格與象徵符號的系統會逐漸形成。在創造一個新品牌時，為了探索競爭對手使用的既有語言，設計團隊會進行大規模的研究，以定義這些要素的正確使用方式。然而，儘管這是經過嘗試與測試的策略，但卻會產生「保險」的設計結果，因而有可能無法為新品牌帶來強烈的貨架衝擊力（shelf impact）。

話雖如此，在過去的數年間，基於某些品牌開始反抗傳統，一場革命隨之興起。變革有可能是一種冒險的策略，只有最勇敢的品牌經理才會承擔這項風險，但在某些情況下，這樣的策略卻相當奏效，Tango和碧蓮（Vanish）就是其中的例子。

傳統上，軟性飲料的產品語言不是提及產品的清爽果香特質，就是利用圖片吸引孩童注意。1987年，英國飲料公司碧域（Britvic）買下了美占集團（Beecham Group）的柳橙氣泡飲品牌Tango；該品牌自1950年代晚期起就一直為美占集團所有。在接下來的數年之間，包裝重新設計了兩次，採用的是傳統的產品語言——橘色和柳橙的相關描述。到了1992年，包裝再次變更，但這次設計師決定要顛覆軟性飲料市場，選用黑色為主要的背景顏色。黑色在傳統上屬於酒類包裝的產品語言，因此一直以來，用在針對孩童的產品上幾乎是種禁忌。然而，Tango決定要重新定位品牌，將目標放在青少年市場，而黑色的運用賦予了該產品一種大膽無畏的嶄新個性。搭配上難忘、古怪、幽默且通常具後現代風格的廣告，以及出現在廣告中的品牌主張「Tango讓你一喝就有感」（You know when you've been Tango'd），其行銷活動就和飲料本身一樣吸睛，令Tango成為了現今家喻戶曉的品牌。

以去漬特性著稱的碧蓮（隸屬於利潔時集團〔Reckitt Benckiser〕）是另一個挑戰傳統的品牌。洗衣粉／布料保養市場在傳統上以白色作為產品包裝的主要用色，再搭配顯眼的藍色、紅色和綠色作為點綴。碧蓮則主打「相信粉紅、污漬無蹤」（Trust Pink, Forget Stains），採用嶄新鮮明的顏色，進而使此一產品類別改頭換面，並且為超市貨架帶來了充沛活力。

左：Tango重新定位品牌，將目標從孩童改為青少年市場，黑色的運用賦予其產品大膽無畏的個性。

右：碧蓮推出品牌主張「相信粉紅、污漬無蹤」，並隨之引進明亮的新顏色，改變了傳統上以白色為底的超市貨架。

文化品牌塑造

隨著這個商品化的世界變得比從前更仰賴各國經濟，品牌塑造作為一種傳播價值與行銷產品服務的有效手段，也成為了一門全球性的學科。此一現象導致許多較大型的設計公司將事業擴展到全球各地；舉例來說，Interbrand在歐洲、亞洲、非洲、美洲和大洋洲共擁有三十四間顧問公司。

然而，身為設計師，我們最熟悉的還是自己所使用的視覺語言，就如同我們最熟悉自己的母語一樣。但不同文化所使用的視覺語言截然不同，有時差異大到我們不明白傳遞過來的內容究竟為何。因此，為其他的文化進行設計可能就像在學習外語，這不只是文法的問題，你還必須要理解其中的細微差異和禮儀習慣。在廣告業中也出現了重大的轉變，不再倚重字詞的使用，而這樣的現象導致能在數個國家或文化中發揮作用的「全球性廣告」數量攀升。

一個國家的視覺語言會受到許多因素的影響，包括歷史、地理、氣候和文化。此外，在某些國家中，由於宗教是日常生活不可或缺的一部分，因此相關的習俗與規定也會影響視覺語言。

如同本書探究的許多設計議題，在此也有一個非常有效的應對程序，能幫助非本土的設計師克服為其他文化設計的難關。不過，獲得成果的關鍵在於要具備一位有豐富知識的「文化顧問」——也就是一位來自目標文化的專家；他不僅要理解該文化的設計美學，也要有能力判斷某樣事物在該文化中會發揮效用，而不會令人反感。

為其他文化進行設計

在為其他文化進行設計時，要考慮下列事項：

· 該文化與你自身的文化有多大差異？

· 你要去哪裡尋找研究素材？值得慶幸的是，許多人都生活在多文化的社會裡，其中有許多小型的專門店或超市，會為思鄉的人直接從他們的祖國進口食材。因此，在探索某一特定國家的掛牌包裝時，這些店家能作為寶貴的素材來源。

· 你是否認識任何來自這個國家的人？他們或許能充當你的文化顧問，協助語言翻譯上的任何問題，並提供重要的背景研究資訊。

· 該國的地理、歷史、氣候、人口、語言、宗教等概況如何？

· 零售環境的種類有哪些——連鎖商店、超市、線上零售、小家庭經營的商店？

· 誰是消費者？誰負責採購？此問題會牽涉到性別角色。住在都市和鄉下的人是否有相同的購物習慣？

· 消費者的生活方式、需求、渴望和期待是什麼？

· 他們的品牌以何種方式設計？你是否能從圖文與其他視覺傳播的設計分辨出該文化？

· 在考慮食品品牌時，食物的文化也會需要加以探究。該國的代表性食物有哪些？吃的方式和時機為何？哪些人會吃這些食物？

以下步驟也會有所幫助：

· 品牌與其他視覺傳播的詳細分析：此一品牌分析步驟（見第113頁的視覺審核）可用來判斷設計美學背後的意義。

· 設計方向與結論：匯整你的分析結果，以制定出一個設計方向或品牌策略，並釐清它們會如何影響之後要選用的視覺語言。

· 視覺方向：利用圖片引導創作過程會確保最終設計採用適當的美學。要確定視覺方向的項目包括字體參考、顏色選擇、適當圖片與任何其他相關的靈感來源。

語言上的考量

三明治連鎖店Pret a Manger在英國極為成功，店名意思是「準備開動」，具有相當中性的涵義。這種法文短語的運用甚至可能會產生正面的暗示作用，令人聯想到著名的法國料理，而這樣的連結完全符合該品牌所建立的時髦、高檔形象。然而，在法國的文化脈絡中，取這樣的店名會帶來風險，可能會給人較低階的感覺——甚至可能令人聯想到速食。

數個世紀以來，英語是從其他語言那裡借用了許多措辭，以致有時身為英國人的我們會覺得自己很了解某些字詞或用語的意思，但是除非你已經證明你真的明白，否則千萬不要以為自己很懂！

設計小訣竅

如今網路上有許多探討文化美學的論壇，學生設計師能在那些地方進行研究，並尋求意見回饋。花時間搜尋這類論壇是很值得的事，因為它們有可能是無價的資源。如果你真的很幸運，它們甚至會替你完成一些基礎研究。以下挑選出幾個論壇供作參考：

www.creativeroots.org

twitter.com/creativeroots

www.australiaproject.com/reference.html

www.designmadeingermany.de/

www.packagingoftheworld.com

品牌重塑

何謂品牌重塑？

品牌重塑就是為一個已確立的品牌創建新的名稱、術語、符號、設計，或是結合其中任何或所有的項目，以期在消費者與競爭者的腦海中發展出一個差異化的（新的）定位。

為何要重塑品牌？

從科技到航空公司，所有的掛牌產品或服務面臨的挑戰就是要不斷提升自己所交付的內容，並提供改善的服務，來跟上顧客的需求，因此品牌必須和競爭對手交戰，展現出它們正持續加強自己的產品與服務。

由於公司是透過品牌識別進行傳播與建立印象，因此其下的單一或眾多品牌定期接受檢視是相當重要的事情，以確保這些品牌持續反映公司現時的價值觀。如果無法做到這點，那麼產品或服務就需要重塑品牌，以反映新的公司策略、新的產品或消費者關注焦點的改變，或是回應不斷變化的社會或文化趨勢。

品牌重塑的設計過程

成功的品牌重塑應該要被涵蓋在為產品或服務新制定的總體品牌策略當中。這可能會牽涉到品牌標誌、品牌名稱、形象、行銷策略與廣告主題的劇烈改變，而這些作法通常都是為了要重新定位品牌。

研究

· 品牌歷史：盡可能地調查你所負責的品牌。最初在何時建立？創建人是誰？目標受眾是誰？銷售的地點在哪？

· 品牌分析歷史：該品牌如何隨著時間轉變？製作一個視覺時間軸，並附上任何你能找到與該品牌有關的圖片，以及註明設計的日期。

· 市場分析：目前該品牌如何定位？消費者是誰？要針對哪一個市場？大眾對該品牌有何看法？（你可以詢問他們！）

· 品牌視覺分析：解構當前設計的每一個要素，以找出它所使用的圖文傳播工具，例如顏色、字型、標誌設計與風格。當前設計的優缺點為何？

· 接著整合你所有的研究發現，以界定目前品牌正遭遇的問題。

策略

現在你可以開始思索自己能如何透過重新定位與重新設計識別,幫助品牌更有效地向消費者溝通,進而達到重塑品牌的目的。下列問題或許能為你的策略提供方向:

· 該品牌是否能鎖定新的消費族群?

· 該品牌是否能鎖定新的市場,像是將自己重新定位為奢侈品,或是日常必備的產品或服務?

· 是否能藉由更新名稱重新創造該品牌?(這並非一定必要的作法,但假若品牌名稱完全不適宜,那麼這可以是一個考慮選項。)

· 新的品牌主張是否能促進品牌傳播?

結論

除了你的研究發現外,這些問題的答案也會幫助你發展品牌重塑策略,以用來引導與指引創造過程:

· 你選定的消費者是誰?

· 他們為何會使用這項服務或購買你銷售的產品?

· 你的品牌更新後會有什麼調性/個性?

· 你會如何在市場中定位你的品牌?

· 該品牌的主要競爭者會是誰?你會如何使你的品牌脫穎而出?

· 該品牌新的獨特賣點會是什麼?

比起開發一個全新的品牌,委託設計師更新或重塑一項產品或服務是比較常見的情況,因此這是一項值得學習與發展的重要技能。

葡萄適

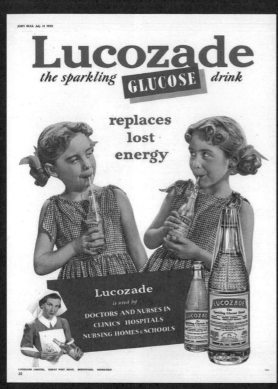

承諾為消費者補回流失能量的葡萄適最初
販售時是裝在大玻璃瓶裡，並以黃色的玻
璃紙包裝，這樣的設計一直到1980年代才
有了重大的改變。

葡萄適這個品牌最早是在1927年時由一位紐卡索
（Newcastle）的化學家在英國所創建，當時的名稱為
Glucozade。這位化學家經由實驗為輕微疾病患者創造
出一種能量來源；在清爽味道、金黃顏色和專業級葡萄
糖漿的加持下，該品牌獲得了成功，很快便成為英國各
地都能買到的飲品。到了1929年，該飲料品牌開始進
行重塑，更名為葡萄適，並提出了定義其獨特賣點的品
牌主張：「葡萄適幫助你恢復健康」（Lucozade aids
recovery）。這項產品以大玻璃瓶作為容器，並以黃色玻
璃紙包覆，這樣的包裝設計在接續的五十年內都沒有重大
的改變。

1980年代，市場開始回應新的消費者渴望，更加注重健
康與體態。當時慢跑正盛行，處處可見戴著運動頭帶跑步
的人，而Nike這類品牌的發展也日益蓬勃，開始為一般民
眾生產新的時髦運動用品。這個新的運動與健身市場為葡
萄適提供了完美的重塑機會，使其名聲得以從鎖定恢復期
病人的產品，移轉到針對健身和健康的人所設計的能量飲
料，或是稱為「提神飲料」。奧運十項全能運動員戴利‧
湯普森（Daley Thompson）受聘為這項品牌重塑的產品
廣告，而飲料的容器也就此從玻璃瓶換成了塑膠瓶。

1990年，葡萄適品牌進一步增加品項，推出了葡萄
適運動飲一系列的等滲透壓運動飲料。有了葡萄適運
動飲之後，該品牌的價值觀變得和真正的運動員更接
近，並承諾要「將補水視為首要任務」（get to your
thirst, first）。事實上，葡萄適運動飲是第一個在上
市時有運動贊助交易的品牌，主要合作對象為英國
田徑協會（British Athletics）和足總嘉寧超級聯賽
（FA Carling Premiership），而某些頂尖的英國運動
員也持續為該品牌背書，包括麥可‧歐文（Michael
Owen）和強尼‧威爾金森（Jonny Wilkinson）。
就在1996年，該品牌進行規模最大的重塑，並且在重

新考量其獨特賣點後，為葡萄適能量飲（Lucozade Energy）展開了盛大的再上市活動。這次重塑包括引進符合人體工學的外形與輕盈塑膠材質的曲線瓶，是為了宣傳該品牌對運動愛好者的助益，以及新的葡萄適能量飲標誌與廣告。

葡萄適運動水活力飲又進一步定義目標市場。這款飲料在2003年上市，設計與傳播將它定位為健身用補水飲料，適合運動或健身的人飲用。此作法延續葡萄適運動飲的傳統，創造出新的市場區塊，以迎合生活方式的改變，並且反映了現代社會中運動與體能活動的發展。

這兩種明顯不同的瓶身設計展現出葡萄適從最初到現在，在目標消費者、包裝設計、架構與品牌上經歷了多大的轉變——一個採取變革作法重塑品牌的絕佳例子。

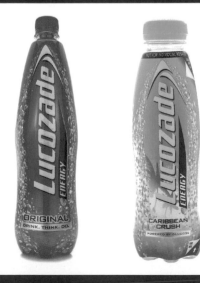

趨勢預測與分析

趨勢預測又稱未來預測，是一種鑽研社會變化的研究方法論。這些變化可能包括科技變遷、時尚、社會倫理與消費者行為，通常呈現方式可以是統計數據或行銷分析，而研究這些資料的目的則是要從中找出一種模式或趨勢。

然而，在1990年代早期，一群新型態的趨勢分析師開始定義一種創新的未來預測方法論，稱為「酷獵」（coolhunting）。「酷獵人」又稱趨勢觀察者，主要工作範圍為時尚界，但對所有的設計領域而言，其發掘或預測新文化趨勢的能力已經變得愈來愈重要，而部落格的興起也使許多酷獵人幾乎能夠每分鐘更新他們的觀察。

有些公司也會提供這項服務，對象通常是全球企業。這些公司會進行深入研究，並將發現匯整成報告，用以定義趨勢以及新興或衰退的市場。接著這些報告就會被有興趣的一方買走，包括設計公司。在創新創意策略的發展過程中，此一類型的研究對許多品牌經理和設計師來說相當寶貴。

品牌挫敗

這本書著重於如何設計出成功的品牌。不過,研究品牌挫敗的歷史也能帶來幫助,能藉以深入了解那些失敗例子背後的影響因素。

品牌挫敗的常見原因

品牌可能會面臨失敗的關鍵時刻有三個:發展新品牌、維持既有品牌奠定的成功市場利基,或是品牌延伸的過程。

新品牌的挫敗

新品牌失敗的其中一個案例是寵物瓶裝水。二十一世紀同時經歷了瓶裝水市場與毛小孩新產品的大爆炸,也因此推出專門為了寵物研發的瓶裝水並不會顯得多麼荒唐——至少「飢渴貓」(Thirsty Cat!)和「飢渴狗」(Thirsty Dog!)的製造商想必是這麼認為。儘管這些瓶裝水以美食口味吸引挑嘴的寵物,例如酥脆牛肉(Crispy Beef)和香濃魚肉(Tangy Fish),但該品牌從未流行起來。

大品牌,大錯誤

很難相信像可口可樂這樣兼具研究與創意動力的品牌,竟然也會在品牌塑造上犯下這麼大的錯誤。然而,在1970年代與80年代早期,可口可樂面臨來自許多其他軟性飲料製造商的激烈競爭。為了維持第一名的地位,可口可樂決定停止生產經典可樂,改推出新的配方「新可口可樂」(New Coke),藉以更新品牌,並且和新的消費者建立連結。不幸的是,大眾對於失去自己熟悉的飲料感到憤怒,迫使可口可樂幾乎立即重新推出其原始配方。

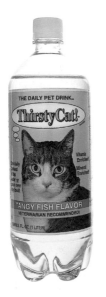
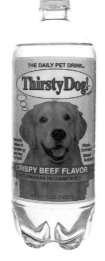
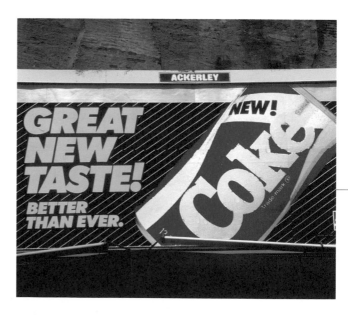

延伸得太遠

延伸品牌不但能為你的品牌創造新的市場，同時也能抓住既有的消費族群，然而，在決定推出新產品時勢必要慎重考量，如同「可麗柔」（Clairol）創新護髮產品的例子所示。可麗柔優格洗髮精（Touch of Yogurt Shampoo）在1979年上市後未能受到歡迎。包裝上的產品資訊層級將「優格」一詞放在最顯眼的位置，這很可能導致消費者感到困惑，不確定是要用吃的還是抹在頭髮上。

大品牌為何會失敗？

麥當勞、迪士尼與亨氏番茄醬等品牌設法在全球維持了許多世代的頂尖地位。但這些例子相當罕見。多數品牌在達到這種龍頭地位後，最多只能停留在巔峰約一個世代。

以下是大品牌通常會失敗的幾個主要原因：

· 品牌自負（brand ego）：品牌可能會高估自己對消費者和市場的重要性。

· 品牌失憶（brand amnesia）：隨著時間上的推移，公司可能會忘記自己的本色與立場。

· 品牌狂妄（brand megalomania）：一個高估自身力量的品牌可能會盡可能地將觸角延伸到許多服務、產品與消費者上。

· 品牌疲勞（brand fatigue）：公司可能會隨時間變得對自家品牌喪失興趣，或是忘記這些品牌需要定期關注，於是品牌就會過時而失去優勢。

· 品牌詐欺（brand deception）：消費者如今能透過媒體與壓力團體要求品牌必須受到嚴密監督，而網路所提供的即時傳播也賦予他們力量，使他們能傷害或甚至摧毀未守承諾的品牌。

· 品牌過時（brand obsolescence）：一個品牌若因無法理解新科技或消費習慣的改變而變得無足輕重，可能對其市占率產生重大的影響。

· 品牌焦慮（brand anxiety）：一個品牌可能會變得過度在意設計或傳播，以致經常進行重新設計，進而失去自我認同感與混淆消費者。

左1：了解你的消費者有何需求是品牌塑造成功的第一守則。不幸的是，飼主似乎認為沒必要買瓶裝水給他們的寵物。

左2：對延續品牌的成功而言，理解消費者為何選擇你的產品是非常重要的事。任何改變或重塑在進行時都必須格外謹慎，以免疏遠了既有的消費族群。

品牌倫理

如同第一章探究過的，品牌的歷史既悠久又複雜，不過在過去，卻從未有任何社會見證過如今日般強大的品牌力量。品牌普遍存在於人類社會的每一個層面，包括我們的飲食與衣著，以及建立個性與生活型態的方式。而對於流行文化而言，品牌塑造更是和政治一樣重要，品牌塑造的目的不再只是構成產品差異，品牌本身也成為了一種文化象徵。

過去約五十年來，這種傳播形式已證實具有強大效力並有利於獲利，數一數二的大品牌獲利甚至相近於某些國家的國民生產毛額，因為這項原因，品牌塑造的目標成了支配市場與消滅競爭對手。在這個無情的世界裡，爭奪市占率已成為優先考量，而道德議題可能是最後才會考慮到的事。由此看來，品牌愈成功，品牌塑造策略似乎就愈可能產生道德疑慮。品牌廣告清楚反映出此現象，其中有99％的訊息包含「再消費更多」或「買到你手軟為止！」那麼消費者安於現狀嗎？還是他們認為要有其他的作法？

對許多人來說，加拿大作家娜歐蜜·克萊恩（Naomi Klein）的著作《無標誌》（暫譯，No Logo，1999）是反全球化運動與反品牌運動的起源。克萊恩探究了當時發生在企業力量與反企業激進分子之間的鬥爭，以及各種如春筍般湧現的文化運動，包括《廣告剋星》（Adbusters）雜誌、文化反堵運動（culture-jamming movement）與收復街道聯盟（Reclaim the Streets）。她也探討了對麥當勞的名聲有毀滅性影響的麥誹謗案（McLibel trial）。

這場英國史上歷時最久的審判中，兩名來自倫敦的環保運動人士──海倫·史提爾（Helen Steel）與戴夫·莫里斯（Dave Morris）因製作一本內容控訴麥當勞的小冊子，因此被麥當勞以誹謗罪告上法院。雖然史提爾與莫里斯被判數項罪名成立，但法官也裁定他們的許多主張（與虐待動物、低廉工資、誤導式廣告和高油脂食物等議題有關）皆屬事實。

除了克萊恩發聲質疑消費文化，其他批判現代社會與新世界秩序的人還包括語言學家與哲學家諾姆·杭士基（Noam Chomsky），以及社會學家安東尼·紀登斯（Anthony Giddens）。後者在1999年出版《失控的世界》（Runaway World），並在2001年編著《瀕臨極限》（暫譯，On the Edge）。兩本書都探究當代資本主義對日常生活的衝擊，並質疑它是否能與社會凝聚力及正義並存。

那麼倫理如何能成為品牌策略內的驅動因子，而設計師又需要考量哪些道德議題？針對這些問題給出定義並不總是那麼容易。倫理和合法性通常難以明確地界定，而不同個體、組織與文化的價值觀可能會有所差異，也可能會隨時間改變。因此，怎麼會有品牌想要去淌這些混水？最終還是因為合乎道德的品牌能大幅提升公司的聲譽，而不道德的行為則可能嚴重傷害或甚至摧毀一個品牌精心創建的無形資產，就如同高調的企業醜聞所證實的那樣。

其中一個倫理相關例子是1970和80年代的雀巢（Nestlé）嬰兒配方奶粉醜聞。世界衛生組織發現在

開發中國家，相較於以母奶餵食，以雀巢嬰兒配方奶粉餵食的孩童死亡率高了五到十倍。該公司舉辦了一項宣傳活動，利用身穿制服的護理師免費發送奶粉給貧困的媽媽。需要哺乳的媽媽則因為受到鼓吹而長時間使用奶粉，造成她們提早斷奶，變成要完全依賴配方奶，然而許多人都負擔不起，最後導致的結果是孩童獲得的奶量不足。另外，配方奶粉也需要用乾淨的水沖泡，但在這項宣傳活動鎖定的多數地區內卻無法取得。

那麼，品牌如今是否較開明、較合乎道德，也較尊重消費者的需求與感受了呢？消費者權益倡議人士馬汀‧林斯壯（Martin Lindstrom）正在提倡一種滿足消費者需求的新方法。在他的著作《品牌，就是戒不掉！：揭開品牌洗腦的祕密檔案》（Brandwashed: Tricks Companies Use to Manipulate Our Minds and Persuade Us to Buy）中，揭露公司為了使消費者掏腰包而設計出多少心理技巧，並透過自己的書籍與網站引領一場推廣活動，來展示道德標準如何成為品牌策略內的驅動因子，以及公司和設計師需要考量哪些議題。「社群媒體時代的公司應遵循的新道德指導方針」是根據研究與超過兩千名消費者的投票結果發展而產生的議題。消費者選出他們最希望公司遵守的十項道德準則：

‧ **對待他人的小孩要像對待自己的小孩一樣；對待消費者要像對待自己最親近的家人和朋友一樣。**

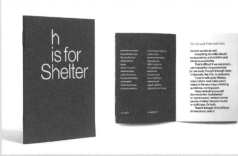

不論是在商店街辦活動，還是透過郵寄廣告或具渲染力的海報，慈善團體已成為鼓吹我們施予的專家，他們的成功有一大部分歸功於傑出的品牌塑造與有力的傳播。

這個由倫敦設計諮詢公司Johnson Banks為住宅組織Shelter打造的品牌識別，使該慈善機構得以在大眾心中重新找到自己的位置，並吸引嶄新且有力的支持企業。

· 每當有宣傳活動、新產品或服務即將推出時，都要取得目標族群的「道德」認證。發展出獨立的消費者固定樣本（具代表性的目標受眾），並公開產品知覺與現實狀況，讓消費者做最後決定。

· 始終確保知覺與現實達成一致。你也許擅長塑造令人信服的品牌知覺，但它們相較於現實是否有所差異？如果互不相符，其中一邊勢必得有所調整，才能使兩者達到同步。

· 做到完全透明，毫無保留。消費者必須知道你對他們有哪些了解，也必須被清楚告知你打算如何運用這些資訊。如果他們對眼前的事感到不滿，就需要有公平簡單的機制，使他們能選擇退出。

· 幾乎任何的產品或服務都會有缺點，不要隱瞞不足之處。要據實以告，抱持公開坦白的態度，並以簡單的方式傳達這項訊息。

· 你的所有背書和推薦都必須屬實，不要造假。

· 你的產品是否有既定的使用期限？如果有，就要對外坦白，並且以清楚明白和容易理解的方式傳達這項訊息。

· 避免助長孩子間的同儕壓力。

· 對於品牌所帶來的環境衝擊（包括品牌的碳足跡和永續要素）要開誠佈公。

· 不要隱瞞或過度複雜化那些須標明在廣告中或包裝上的法律義務。那些資訊就和任何其他在包裝上的商業訊息一樣，必須要以簡單易懂的語言來陳述。

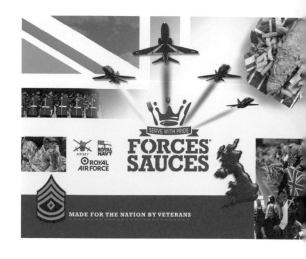

身為平面設計師，我們的工作是在資訊與理解之間建立橋樑。我們所體驗的周遭世界包括我們所居住的空間、我們所消費的產品，以及透過電視電腦觸及我們的媒體，大多經過設計。在這個前所未見的環境與社會變遷時期，我們肩負著重責大任——選擇繼續虛構謊言，鼓吹無法持久的消費，或是選擇盡一己之力，針對社會的病源尋求解決方案。

多數設計師在職涯的早期階段，就已知自己渴望服務和寧願避開的是哪些人。舉例來說，你會為極右翼政黨、在發展中國家雇用童工的時尚品牌，或是軍火商網站創作宣傳海報嗎？不論接受與否，都應由個人依據自身的道德與信念做出決定。在獨立設計師米基·吉本斯（Mickey Gibbons）的案例中，某一知名香菸品牌委託他設計宣傳活動，目的是在數個發展中國家拓展業務。對此，他表明自己的道德立場：

> 「應人要求以一種數十年前的理想化美國夢印象，去鼓勵非洲和亞州的年輕男女抽菸，讓我覺得很不好受。」

Bluemarlin透過它們爲Forces Sauces提供的設計，展現出一間公司爲了眞正值得的理想而貢獻其品牌塑造技巧與專業知識。該品牌的特選醬料系列結合了創業活力與慈善精神，使英國民衆藉由購買就能輕易回饋那些報效國家的軍人。

「我拒絕了這項委託……後來再也沒有接到它們的工作邀約。但我反而心情變好了，因為認知到自己將以設計師的身分，把技術發揮在更好的用途上，也不會因此而導致我所選擇的受眾受傷或甚至死亡。就算那些用途帶來的財務報酬減少許多也無妨。」

大多數的設計師都會同意，為道德立場堅定的品牌進行設計，不僅是一種會帶來成就感的創意挑戰，也會令自己「感覺良好」。舉例來說，倫敦品牌顧問公司Bluemarlin就曾與慈善機構Stoll合作發展出如此有意義的品牌——Stoll的宗旨是為弱勢與傷殘的退伍男女軍人提供支援，以協助他們恢復正常生活。該設計團隊接受委託要為一系列醬料產品打造形象，醬料研發者是退役的女王衛兵鮑伯·貝瑞特（Bob Barret），為了幫助上述的慈善機構募款，他和其他退伍軍人開始在倫敦的足球場賣起了漢堡。而這項委託的內容就是就是要為貝瑞特的Forces Sauces設計新的品牌識別，並將每瓶醬料的收益捐出至少六便士，用來援助皇家英國退伍軍人協會（Royal British Legion）與Stoll的受惠者。

自己作主

對任何專業人士而言，這些都是很困難的決定。不過，或許擁有自覺能使你成為一個更好的設計師。當需要做出艱難的個人決定時，要清楚意識到你被要求去做的是什麼，並問自己兩個簡單的問題：

1. 我是否正在傷害他人？我們有責任去設計能發揮效用的產品與品牌，但是別忘了，品牌的消費能影響整個世界——包括人民與環境。

2. 我是否正在傳遞真誠的訊息？許多公司提出要有所貢獻、具原創性、實現有機生產等諸如此類的承諾，但他們真的做到了嗎？你的品牌會實現自己的承諾嗎？

如果第一個問題的答案是肯定的，第二個問題的答案是否定的，那麼你就需要考慮自己是否要繼續投入這項計畫。

對成功的排版來說,利用網格排列字體或利用直線作爲文字對齊的基準線,都是非常重要的程序。而在談論品牌設計過程時,用來捕獲創新概念與確保專業成果的系統與規則,同樣也是不可或缺的要素。

1 註:一項流傳於美國拓荒時代的習俗。當時邊疆地區的學生會送老師蘋果充當學費;後來這項習俗逐漸變成一種討好老師的方式。

2 註:gooey、oozing和Gü的發音類似,都有「嗚」這個音。

3 註:指南澳的傑卡斯溪。

CHAPTER 04 設計流程

許多設計師通常在取得企畫綱要後，就能立即在腦海中清楚描繪出企畫的最終成果。接著設計師必須要做的想必就只是畫出草圖，再做一點電腦算繪，就完成任務了吧？事實上，這種出於本能的作法會在兩個面向產生問題。首先，這樣的成果通常衍生自未經思考而做出的反應，受限於我們腦海中所儲存的有限想像。其次，設計還涉及現實世界的考量，例如向客戶(或導師)證明你在期限與預算內達到了要求。

基於這個緣故，標準化的設計程序逐漸在業界發展形成，以提供設計師所需要的資源與框架，使他們能在合理的時間範圍內製作出最具創新力與創意的作品。本章會針對此一架構與其益處提供概述，相關的具體活動細節則會在後續的章節加以討論。

為何要運用
設計流程？

在過去，公司對改善或掌控形象的渴望促成了「企業識別」的發展。然而，這個在企業部門萌芽與成長的概念如今已經為各種組織所採用；在今日，甚至連慈善團體與藝術機構都與它們的企業贊助商擁有共同的商業野心。一家設計公司可能會為藝廊、美術館或出版商進行設計，然後發現自己深陷於任一主題內——從藝術與建築到戲劇、音樂、歷史、科學、政治、文學。基於同樣的原因，現今的設計師也十分熟悉各個領域的商業實務，包括銀行、製藥、零售、汽車、運動與政府。平面設計師甚至會應要求運用他的創作技巧，為同一品牌發展出數個獨立、極具特色卻又互有關聯的識別，為了回應這些要求，許多設計公司的設計程序倚重幾近科學的方法論，這點通常會在這些公司的宣傳材料和網站上表現出來，因為它們會藉由這些媒介，向潛在客戶展現它們用來促進創作成功的設計程序。

雖然設計程序可透過書面形式以清楚、線性進展的步驟呈現出來，且往往概括地包含每一案例中的相同步驟，而探究不同設計公司的創作方法，以了解實務作法能有多少變化，也是一件很有趣的事。舉例來說，某些大型公司可能會以同一種固定的方法為每一個客戶進行設計。在經過反覆試驗後，發展形成的這套系統將會為公司帶來最佳化的品牌設計與利益。然而，其他公司則可能會採取比較靈活的方法，為每一個新的企畫建立特定的設計程序。品牌與識別設計公司Johnson Banks從零開始協助創建了More Th>n這個品牌（一家直接保險公司），從此一案例可看出一流

品牌不見得要呈現沉悶與保守企業的形象；同家設計公司也負責住宅組織Shelter[1]的品牌重塑，顯示出一家慈善機構也會認真看待品牌塑造一事，幾乎在一夜之間，那些經過重塑的品牌就確立了它們在其市場區塊的重要地位。

客戶在設計程序中的角色

如今客戶對設計程序的影響比以往都還要深厚，因為他們要求創作過程要帶來可獲利的成果。現今的企業相當清楚提升品牌與傳播的重要性，因此會以它們所開的條件委託他人設計。而相對地，設計公司也經常設法讓客戶從頭到尾參與研究與創作階段，使他們能夠協助建立創意綱要（creative brief）與定義目標。在某些情況下，公司會藉由創立自己的設計部門，展現出它們對品牌塑造與傳播的重視，比如英國的維特羅斯超市（Waitrose）或零售商馬莎百貨（Marks & Spencer）都是其中的例子，其他公司則可能會為了高階品牌經理在內部安排職位。

優雅簡單的More Th>n品牌是由設計公司Johnson Banks一手打造。該公司在這些年來展現了設計與創作過程上的創新運用，包括請孩童以手繪的方式，為救助兒童會(Save the Children)的品牌識別設計字體。

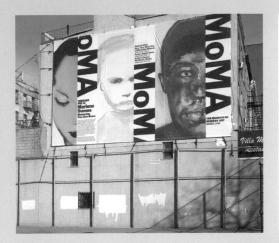

知名的紐約現代藝術博物館（Museum of Modern Art，簡稱MoMA）利用其內部設計團隊製作了各式各樣的宣傳材料，顯示出它們很了解品牌傳播對其成功的重要性。這些宣傳的材料採用五角設計聯盟（Pentagram）所設計的一套圖像與字體系統，藉以達到一致性。

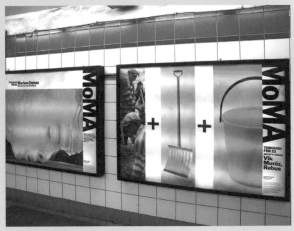

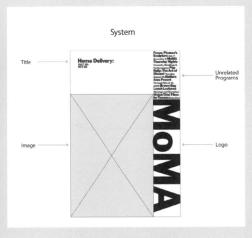

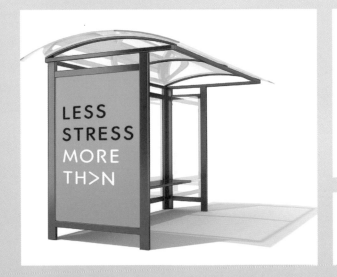

設計流程
要如何進行？

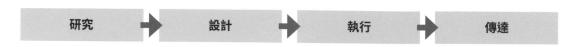

研究　　設計　　執行　　傳達

設計程序這些年來在業界已有大幅的發展與擴張，作法變得相當複雜與精細（第76頁有擴充的十三階段模型），但此處的簡易通用模型針對全球許多品牌塑造

公司的品牌識別發展過程，提供了一個主要階段的快速概覽。

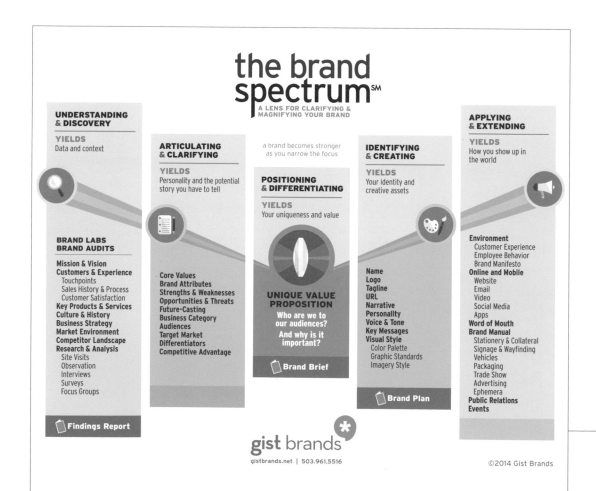

the brand
spectrum℠
A LENS FOR CLARIFYING &
MAGNIFYING YOUR BRAND

UNDERSTANDING & DISCOVERY

YIELDS
Data and context

BRAND LABS BRAND AUDITS

Mission & Vision
Customers & Experience
　Touchpoints
　Sales History & Process
　Customer Satisfaction
Key Products & Services
Culture & History
Business Strategy
Market Environment
Competitor Landscape
Research & Analysis
　Site Visits
　Observation
　Interviews
　Surveys
　Focus Groups

📋 Findings Report

ARTICULATING & CLARIFYING

YIELDS
Personality and the potential story you have to tell

· Core Values
· Brand Attributes
· Strengths & Weaknesses
· Opportunities & Threats
· Future-Casting
· Business Category
· Audiences
· Target Market
· Differentiators
· Competitive Advantage

a brand becomes stronger as you narrow the focus

POSITIONING & DIFFERENTIATING

YIELDS
Your uniqueness and value

UNIQUE VALUE PROPOSITION

Who are we to our audiences?
And why is it important?

📋 Brand Brief

IDENTIFYING & CREATING

YIELDS
Your identity and creative assets

Name
Logo
Tagline
URL
Narrative
Personality
Voice & Tone
Key Messages
Visual Style
　Color Palette
　Graphic Standards
　Imagery Style

📋 Brand Plan

APPLYING & EXTENDING

YIELDS
How you show up in the world

Environment
　Customer Experience
　Employee Behavior
　Brand Manifesto
Online and Mobile
　Website
　Email
　Video
　Social Media
　Apps
Word of Mouth
Brand Manual
　Stationery & Collateral
　Signage & Wayfinding
　Vehicles
　Packaging
　Trade Show
　Advertising
　Ephemera
Public Relations
Events

gist brands ✳
gistbrands.net | 503.961.5516

©2014 Gist Brands

此一模式不僅有助於規畫創作過程，也使設計公司能向客戶展示他們的預算將如何運用，同時針對許多人認為很神奇的設計過程揭開其神秘面紗，在設計品牌識別時，儘管難以預測創作過程會如何發展，但重要的是品牌識別必須經歷所有的關鍵階段，以核對各項目標是否達成、進行修正與接受質疑，如此一來才能確保最終的設計達成最初的企畫綱要，不論是創建新品牌或促進品牌重塑，設計程序都是一樣的。

這個四步驟的程序能應用在任何的學生設計企畫上，這個架構會幫助你發揮創意，以確保你有足夠的時間與空間去思考、實驗與應用你的想像力；也會讓你在點子用完時，可以有能力運用自己的技巧解決問題；最後，它會確保你展現：

· 你的設計決策，這會幫助你為最終概念提出合理的解釋。
· 你的研究深度與廣度，同時突顯出你對當前市場與實務的知識。
· 優秀的企畫管理技巧，回應最初的企畫綱要並控制預算。
· 時間管理能力，使設計程序中的每一階段都獲得必要的發展，以確保創作成功。

此一全面性的資訊圖表是由傑森·霍爾斯特德(Jason Halstead)所設計，用來清楚說明品牌塑造過程的每一階段是如何從研究發展到最終的設計成果，以幫助他的客戶理解其設計程序。

依圖示所見，就維京集團的識別塑造企畫而言，Johnsan Banks設計團隊的挑戰是要決定既有品牌的改造程度——是要企圖從事大規模的改革，還是要謹慎地發展既有品牌的元素。

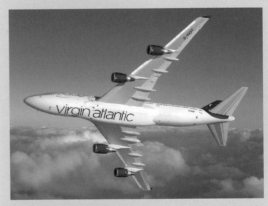

第一步是進行詳細的全面審核程序，以界定該公司在客戶與目標消費者心中的意義為何。

從最早的設計開始，設計團隊就已決定要將維京集團的名稱完整標示在飛機機身上，而且字愈大愈好。

航空公司的品牌識別有眾多要求，而且涵蓋各種外形與尺寸，從全彩的機身、絲網印刷的餐飲包裝，一直到旅行比價網站上的微小標誌，種類多不勝數。

設計流程的階段

一旦客戶委託設計公司依據他們的企畫綱要進行設計，資深設計團隊就會在接到指示後，共同建立他們將用來創建新品牌的設計程序。接下來的部分則會針對設計程序的各個關鍵階段，提供一個簡單的介紹。

階段一：分析

分析指的是詳細的審查與評估，包括提出問題與尋找證據。廣泛的消費者研究會在進入此一階段前就已執行完成，而其目標與作法會在第五章加以介紹。第6章會探索產品與市場分析，內容包括視覺特性與行銷成就的檢視。

可能會進行分析的層面包括：

· 品牌的年齡與歷史
· 當前的市場地位
· 目標市場／消費者／受眾
· 既有的品牌特性
· 企畫、時間範圍／期限與預算的整體目標

葛蘭素史克（GlaxoSmithKline）的「購物者科學實驗室」（Shopper Science Lab）是一所研究機構，其目標是要找出左右消費者決策的因素。

階段一	分析
階段二	討論
階段三	設計平台
階段四	向設計師簡報
階段五	腦力激盪
階段六	獨立研究
階段七	概念發展
階段八	分析設計概念
階段九	修飾最終概念
階段十	向客戶報告
階段十一	完成最終設計／建立最終設計的原型
階段十二	測試／市場研究／消費者反應
階段十三	呈交最終的藝術成果

階段二：討論

展開討論是為了探究分析結果與客戶需求。此一步驟有助於判斷新設計的驅動力或需要採取的方向，同時也提供設計師挑戰企畫綱要的機會。

階段三：設計平台

設計平台會建構出一個更加全面的企畫綱要形式。資深設計師會依據分析與客戶所要求的方向產出一份摘要，並藉以將分析結果連結到設計師所發展的設計策略上。

階段四：向設計師簡報

在此一階段，資深創意團隊會向創意團隊報告他們的分析結果，內容將涵蓋：

・設計平台
・競爭者分析與相關資訊
・過去任何設計挫敗與成功案例的分析

階段五：腦力激盪

構想會在此一階段以「腦力激盪」——也就是透過集體討論的方式產生，使設計師能微調他們對該品牌識別的看法，腦力激盪的內容將包含：

・品牌權益（見第36頁）、歷史與傳承
・對符號、顏色與其他圖像在符號學上的理解；這點將有助於建構品牌的獨特個性（見第2章）
・企畫專屬詞彙或文字的發展；這些字詞的用途包括描述品牌、個性與情感屬性

階段六：獨立研究

此一階段的研究會由個別設計師或整個設計團隊著手進行，以探索能為最初構想賦予特性及帶來靈感的各種來源（針對這個用來創建品牌識別的創作過程，第6章會有詳細的說明）。

階段七：概念發展

概念發展涉及許多不同構想的形成，包括名稱、品牌主張（口號）、品牌標記和客戶要求的任何元素。此一步驟可能會由個別設計師或設計團隊進行，形成的構想數量會因獲得的時間和分配到的預算而有所不同，通常學生會驚訝地構想竟多達數百種。

縮略草圖

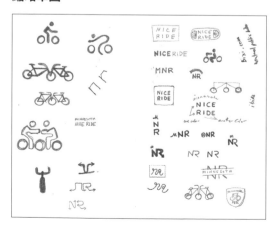

此刻的構想是以初始想法為依據。「縮略草圖」（thumbnail）指的是小型、快速且未過濾的草圖，通常仍以紙筆繪成，畫這些草圖的目的是要盡可能探索許多構想，同時不對任一特定想法產生依附。概念的生成和發展要從「隨心所欲」的塗鴉開始，這是針對想法與可能性的記錄，也是一種解釋與推動構想的方法。這些初始草圖不需要按照比例繪製，也不用有正確的空間距離，或非常精細，不過隨著構想的發展過程有所進展，這些圖畫的準確度需求也會呈指數性增長，以便評估某一概念的可能性。在紙上迅速畫出不同構想的能力十分寶貴，在一場會議中，設計師若能不時地畫出解決方案以提出主張，而不是躲在電腦後面，真的會有很大的幫助。

粗略概念

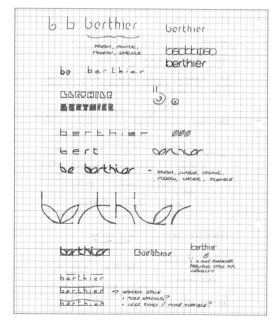

設計團隊接著就會檢視所有的草圖，並依據創意綱要／設計平台進行測試，針對那些展現出可能性的草圖，他們會用紙筆或電腦進行進一步的探索，以形成粗略的設計概念。

階段八：分析設計概念

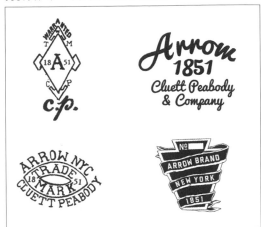

「粗略概念」在此一階段會由設計團隊進行檢視，他們會依據與參考之前進行的所有研究和分析，以及客戶所訂定的原始企畫綱要。這些概念會被縮減成數個主要的選項，然後向客戶呈報，此一創意作法使客戶能有機會從不同的角度觀看一項企畫的可能成果。

階段九：修飾最終概念

此一階段的目標是確保設計團隊所挑選的概念清楚傳達出最終預期的訊息，進而達成企畫綱要的指示，這些概念會獲得進一步發展，以展現各種具有創意的作法。設計團隊會設法按照創意量表（creative scale）提出一系列的構想，例如「溫和到狂野」（從保守到

誇張的構想都用來加以延伸），或是「進化到變革」（提出的方案不是密切配合既有事業，就是為品牌創造全新的類別）。設計團隊也會展現品牌識別在大尺寸、小尺寸、顛倒、黑白與彩色的情況下效果如何。然而，這些概念仍處於未經修飾的原始狀態，在進入藝術成品的階段前，還需要投入更多時間調整排版設計、用色等問題。除了用來具體呈現最終設計的半成品外，設計團隊也會製作其他的演示材料，以向客戶展示他們所挑選的設計方案。

階段十：向客戶報告

依據設計公司的管理結構、規模或組織，創意總監、資深設計師或客戶經理可能會負責進行此一階段。這是數百個小時的努力累積而成的頂點，同時也是向客戶展示預算如何運用的機會。此一階段的結果將確立這項企畫的最終成果，因為只有一個概念會被選中。

在學術環境中，在這個階段通常會以形成性評論（formative crit）的形式模擬，即為指導老師充當成客戶，針對最終設計的品質以及它們與企畫綱要的相關程度給予回饋意見。

階段十一：完成最終設計／建立最終設計的原型

Color versions

客戶（或導師）所挑選的概念將經歷最終的發展階段，與客戶討論過的任何變更都會被併入最終的品牌識別中，該品牌識別的所有元素與其他任何支援的設計作品都會被創作出來，以邁入藝術成品階段。

階段十二：測試／市場研究／消費者反應

此一決定性的階段能確保最終設計達到最重要的目標——對著預期受眾有效地「說話」。在此一階段過後，設計師可能會針對最終設計進行必要的微調。

各式各樣的方法會用來測試最終品牌識別是否成功，例如消費者焦點團體（見第94頁）。然而在此一階段，品牌識別屬於高度機密，將受到保密協議的保護，以確保所有參與發展過程的人在某種程度上都能守口如瓶（見第150頁）。

階段十三：呈交最終的藝術成果

依據客戶最初的企畫綱要發展形成的所有創作成果，如今都經過設計師簽核並呈交給客戶。

就學生而言，此一階段會以總結性評論（summative crit）的形式進行，即指導老師會評鑑最終設計，根據它們的品質以及與最初企畫綱要的相關性評分。

呈現設計成品之外

推出品牌在傳統上是客戶的責任，他們會和行銷或廣告公司合作促成品牌上市。然而，設計公司也可能會應要求替該品牌製作行銷文宣，或是就包裝而言設計上市傳播的元素，例如銷售點的陳列。

有效的品牌塑造是一場馬拉松而非短跑衝刺，通常會投注數年的時間，以有效傳播品牌價值與擴增消費族群。對許多大品牌來說，個別品牌的持續發展是由母公司內部的品牌經理負責進行，監督品牌識別的傳播與行銷，並在品牌需要更新或拓展時尋求設計師的協助，這些都是他們的職責。

設計團隊

負責實際創作過程的人,主要是依據設計公司的規模與受雇的設計師人數來決定。在較小型的公司裡,從客戶溝通到研究、概念形成、最終設計調整甚至泡茶,各項任務之間可能會有許多責任重疊的部分;在較大型的公司裡,設計團隊則具有階級結構,數名新手設計師會由一名設計師監督,而該名設計師則會由一名向創意總監負責的資深設計師支援,這位資深設計師可能還要聯絡客戶,但若是在大型公司裡,這項工作則可能會專門由客戶經理負責,職稱與結構也可能會依據公司的業務焦點或管理架構而有所變化。

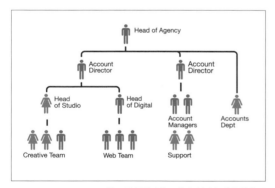

此一圖表顯示出一家小型到中型設計公司的典型管理架構,以及內部的各種職位與職責。

團隊合作的好處

有一個普遍的說法,就是極具創意的人不僅享受獨自工作,也能從中獲得益處。雖然獨處確實能激發創意與提高生產力(以及減少分心的機會),但也可能會適得其反。人類是社交動物,我們天生就有互相往來和合作的習性,並透過演化學會與他人分享經驗,藉以戰勝挑戰。設計在根本上就是一種創意挑戰,而創意需要靠動力推進,舉例來說,當你有一個富含創意的構想時,如果只能交由你自己來判定,那麼要如何確保這個構想能夠成功?你能用來評斷構想的就只有你自己的觀點而已。

另一方面,創意團隊則提供了「繪製心智圖」(mind map)或腦力激盪的機會,以討論構想和探索更廣泛的可能性,這些都是靠一己之力難以做到的事。好的團隊合作有助於我們產生與分享點子,而善用團隊中各個成員的獨特創作優勢,也能創造出任何個人作品都無法超越的最終成果。讓自己和一群厲害的人共事,並且在面對建議時保持開放的態度,將會提升你的創意,而非分散注意力。

獨立作業可能會令人感到孤單挫折,尤其是當你一整天都毫無靈感的時候。

創作過程

本章目前為止探索了創造品牌識別的實際步驟。這是一個可見、可量測又清楚明確的過程。然而，還有另一個隱密且近乎神奇的過程對最終成果的品質來說至關重要，那就是創作過程——也就是讓想像力發揮自己的角色。這個非常個人的內在過程不僅反映出設計師的個別人格，也可能會極度合乎邏輯、訴諸情感或出於直覺。

其中一個最早的創作過程模型是由英國社會心理學家葛拉罕・瓦拉斯（Graham Wallas）所建立。他在其1926年的著作《思想的藝術》（暫譯，*The Art of Thought*）中提出創意思考的進程有四個階段：

1. 準備期：針對一項問題的初步作業，即集中思緒，探索問題的範圍或面向。

2. 醞釀期：問題由潛意識內化，但表面上沒有任何的作為。

3. 頓悟期（或稱「靈光乍現」的時刻）：充滿創意的構想從前意識歷程（preconscious processing）湧入意識覺察（conscious awareness）中。

4. 驗證期：構想依序是經過有意識地驗證、闡述以及應用。

葛拉罕・瓦拉斯

等到數十年後,在一篇1988年的論文〈創意本質在其檢驗中的表現〉(*The Nature of Creativity as Manifest in its Testing*)中,美國心理學家埃利斯‧保羅‧托倫斯(Ellis Paul Torrance)指出瓦拉斯的模型在今日仍是大多數創意思考教育與訓練課程的基礎。而該模型在頓悟期之前納入的醞釀期,也可能有助於說明為何在藝術圈外,有那麼多人持續將創意思考視為一種神祕且無法接受指引的潛意識心智過程。

儘管設計程序是一種極為線性的取徑,當中包含了幾乎如台階般排列的清楚步驟,但創作過程卻相當個人化,因為每一位設計師的體驗都不同,也因此更加難以定義。

其中一種呈現創作過程的方式是透過簡易的四步驟循環模型,該模型突顯出思考在整個設計企畫中是如何藉由質疑與應答的階段,從不確定演變為確定。

美國設計顧問公司Central Office of Design的戴米恩‧紐曼(Damien Newman)想出了另一個呈現創作過程的方法。他的「設計曲線」(Design Squiggle)是將創作經驗繪製成圖表:思緒從抽象開始移動,通過概念階段,接著在最終設計方案顯露。

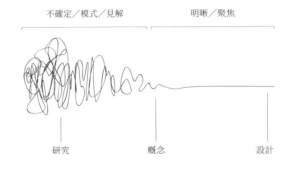

此一圖表是依據紐曼授權的「設計曲線」繪製而成。該圖清楚描繪出設計的創作過程是如何從不確定走向最終的明晰狀態。

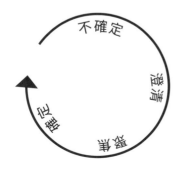

創作過程的簡易四步驟循環圖

學術環境中的
設計流程

本章探討了設計程序在業界如何應用，但對於正在完成大學課程的設計系學生而言，設計程序也能扮演關鍵的角色。首先，學習專業領域所運用的設計程序會使你認識到設計公司對研究、分析、批判性思考、創意問題解決與平面設計技巧在深度及廣度上的要求。其次，這些程序也會為任何的課程作業提供一個清楚的運作架構，作法是將初始企畫綱要的要求分解成有順序的步驟，用來引導你的企畫和協助管理時間。設計程序若結合準確的個人時間規畫，不僅會幫助你遵守期限，也會使你能分配適當的時間給程序中的每一個階段。

記載所有的工作內容——利用「程序筆記」（process book）或部落格，也會使你能留下記錄，並在之後為任何的設計決策提供合理的說明，進而使最終的提交過程變得容易許多。展示你做決定的過程以解釋你的決策，這樣的作法能證明你不但具有創意，同時也是一位專業的設計人士。

隨著你更加理解自己的創作程序，你可能會發現繪製一張流程圖作為日後的參考會很有幫助。右邊的範例是由一群圖文傳播系的學生所製作，用來概述他們為完成一項特定習作而運用的創作過程，並展現出任何個人的創作旅程可能會涵蓋多少步驟。

	設計程序
	流程圖
1	**最初的企畫綱要**
	由課程或客戶所制定
2	**我被要求要做哪些事？**
	針對企畫綱要提問
3	**我需要找出哪些資訊？**
	研究策略
4	**次級研究**——書／雜誌／網站
	初級研究——親自取得的資料來源
	行動研究——或稱實驗研究／實作
	個人靈感——其他來源
5	**結論**
6	**撰寫綱要**
	重新撰寫企畫綱要，以反映研究發現／目標
7	**設計概念**
	初始創意構想／縮略草圖／初稿
8	**構想種類（十到十五項）**
	網格／排版／字體／圖像／顏色／文字內容
9	**修飾概念**
	對照前面2、3、4點的流程進行調整
10	**選出一個最終概念**
	重新參考綱要，以確保構想成功
11	**微調**
	確保所有要素都經過審視
12	**測試**
	挑選紙材／以實際大小印製／評論
13	**調整測試結果**
	確保所有要素都經過審視
14	**設計結論**
15	**校對**
	確保所有要素都經過審視（並檢查是否有錯字！）
16	**印製**
	再次校對
17	**最終印製**
18	**演示／評鑑**

小試身手

學生習作

以下是學生可能會被指派要進行的一些練習範例。針對每一次的企畫綱要，對於設計程序的理解將會引領學生獲得成功的設計成果。

習作1：模擬業界設計團隊的結構

五名以上的學生分為一組，共同應對創建單一品牌的挑戰。每一位學生都有自己的職稱，以反映設計公司內部團隊中的角色：創意總監、資深設計師、設計師與兩名新進設計師。請一位教職員充當客戶，出席簡報與演示。而由於這項練習是模擬業界設計團隊的結構，因此在創意與實務層面為企畫建立架構時，也會採取逐步的設計程序。

習作2：利用「溫和到狂野」或「進化到變革」的取徑創建概念

此一練習需要針對一個既有品牌進行重新設計，以開發新的市場。學生在研究該品牌和目前的消費者後，必須找出使該品牌能迎合其新市場的所需驅動力。為了做到這點，學生首先要創建許多會稍微改變該品牌目前定位的點子，再提出其他更具改革性的想法，接下來，他們就能推測自己對此「更新」品牌反映出的變化會有何感受，藉以進一步探索他們的構想。

習作3：利用部落格記錄設計程序

對學生而言，利用部落格記錄設計程序可能會非常有幫助。不過，針對部落格的架構建立清楚的規則，則會使指導老師的審查與評鑑變得更容易。在此，設計程序能再次提供協助——例如用來清楚標示設計過程中涉及的不同任務。學生也必須在設計程序中涵蓋他們的評論、結論、對設計決策的合理解釋，以及參考材料和個人的創造性內容。

小訣竅：

1. 把分類想成是一本書的目錄頁，將分類限制在大約五種。讀者會利用分類尋找他們感興趣的文章，而作者也能藉由分類清楚定義他們的重點。

2. 把標籤想成是一本書的索引。標籤是用來替記載內容劃重點的關鍵字，能幫助讀者加快在部落格內搜尋的速度。

理解個別消費者的需求與他們決定購買的動機是
品牌研究的重點領域——不論那些購買決策是個
人所做的決定，還是小孩的「纏功」所造成的結果！

1 註：住宅組織Shelter是一家蘇格蘭與英格蘭的慈善機構，致力於為無家可歸的人和居住條件惡劣的人改善生活。

CHAPTER 05 進行研究

品牌塑造公司內部專家使用的研究方法有很多。本章將探討其中一些方法，讓你能清楚
了解需要進行的調查深度與廣度，同時解釋採取策略性方法爲何如此重要。我們將探索
用來確認並了解新品牌目標顧客有哪些類型的方法，透過分析本研究並結合有關競爭和
品牌行銷環境的資料，對如何澄清最終設計方向做出解釋，並會在第6章更進一步說明。

我們為何需要
從事研究？

研究是設計流程的第一個階段，也可能是最重要的階段，對於當代品牌設計從業者來說，研究在實現原創和獨特的作品方面發揮著關鍵作用。研究實際上並沒有扼殺創造力，而是為創造力增添助力，如果沒有好的研究結果，你的設計工作將缺乏重點和方向。投入研究的任何時間都將幫助你做出自信的設計決策，快速而堅定地完成設計流程，在設計行業背景下也是如此，當顧客能夠看到設計的創造方式和原因時，他們總是會感到放心。

研究方法

用來收集資料的方法可以分為兩大類：從特定資料來源收集的第一手資料（初級研究）和之前已有的資料（次級研究）。

初級研究方法

初級研究是指使用如案例研究訪談（見第102頁）這類直接的方法或如觀察這類間接方法來產生的新資料。收集的資料是與研究人員提出特別相關的問題且未經分析的資料。不論你計畫使用何種方法，重點是要記住，要以系統與紀律嚴明的方式來使用這種方法，以便可以輕鬆地與他人交流。初級研究又可進一步分為定性研究與定量研究。

定性研究

定性研究處理的是事物的主觀性質，是一種探索性的研究方法，通常用語言而非數字來評估資訊，重點放在參與者對於所解決問題的解釋。這種方法是用於衡量購買決策等行為的動機、趨勢或原因，是用於市場研究的傳統方法，資料通常是以非結構化或半結構化的方法，從精心選擇的少量案例中收集而來。使用的一些關鍵方法包括：

案例研究調查

個別顧客資料剖析

觀察

群組討論

網路焦點團體

因為這類型研究在本質上更偏向探索性，所以其成果並非具有統計性意義，而是能對一項主題形成有初步的理解，可以對顧客的觀點提供寶貴的見解。

要與你的市場「對話」！不了解目標受眾的需求和觀點而完成的設計會成爲徒具美感的設計。它也許看起來很美，但能發揮效果嗎？

定量研究

定量研究處理的是數量和測量值。重點在於數量化的結果與統計分析，目的是要產生客觀和可靠的資料。一般來說，會評估選定樣本的不同觀點和意見，而樣本通常是由大量隨機選擇的受訪者組成，且會使用結構化的資料收集技巧，例如傳統的問卷或是較新的線上調查網站，像是SurveyMonkey、Zoomerang和Polldaddy，收集到的結果通常會以統計表的形式進行分析，只要包含的受訪者數量夠多，即會被認為是可靠的結果。

SurveyMonkey是一個線上研究工具，提供免費、自訂的研究、資料分析、樣本選擇、消除偏差值和資料展示。

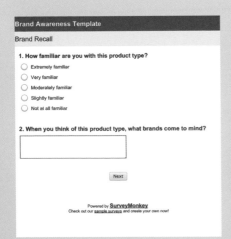

研究方法

初步流程

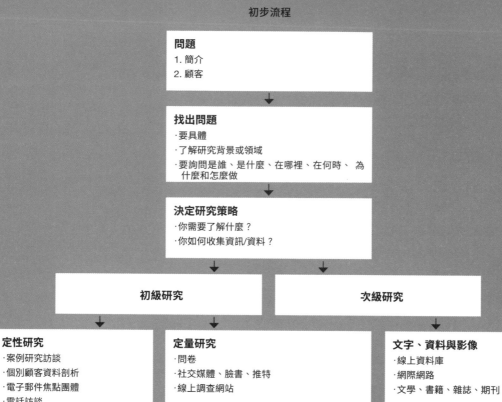

問題
1. 簡介
2. 顧客

找出問題
· 要具體
· 了解研究背景或領域
· 要詢問是誰、是什麼、在哪裡、在何時、 為
 什麼和怎麼做

決定研究策略
· 你需要了解什麼？
· 你如何收集資訊/資料？

初級研究

次級研究

定性研究
· 案例研究訪談
· 個別顧客資料剖析
· 電子郵件焦點團體
· 電話訪談
· 網路小組
· 「Vox-pops」街頭民意調查
· 競爭品牌分析
· 購物去！
· 拍照
· 睜大眼睛隨時留意！

定量研究
· 問卷
· 社交媒體、臉書、推特
· 線上調查網站

文字、資料與影像
· 線上資料庫
· 網際網路
· 文學、書籍、雜誌、期刊

分析評估
· 確定新的見解
· 了解目前環境

分析評估
· 確定新的見解
· 了解目前環境
· 發掘顧客行為、態度與意識

次級研究

次級研究包含從線上資源、圖書館和其他資料庫收集的現有資料。通常利用由專業研究團隊所收集的收費或（在某些狀況下）免費的資料，並包含此資料的整理和分析結果，用以探索手上的問題。次級研究資料包括先前的研究報告、書籍、報紙、雜誌和期刊文章，以及政府和非政府組織的統計資料。

這種類型的研究通常在專案起動時進行，因為它有助於確定對當前情況的已知資料，並突顯出需要哪些額外的知識。由於次級研究是根據其他人的工作成果來進行的研究，因此使用適當的引用方法，例如牛津或哈佛系統（見第136頁），將所有的工作成果歸屬人記載清楚十分重要。如此一來，你不僅可以避免任何可能涉及抄襲的問題，還可以強調出你的發現並驗證你的結論。

綜合研究方法

成功的研究包含從定性和定量來源所收集到的元素以及之後的分析，並結合所有的成果進行比較來獲得結論。這種使用兩種以上研究方法的綜合研究方式（例如問卷與觀察組），有時被稱之為三角交叉檢核法（triangulation），可讓人對研究結果更有信心。

創建人口統計數據圖表是要取得人口中特定群體的統計資料，像是中產階級、受過大學教育、住在美國東岸，年齡落在二十五到四十五歲的男性專業人士。此類研究的目的是獲得有關該群體中典型個體的足夠資訊，以便能夠建立整個群體的代表性數據圖表。一般研究的領域是年齡、性別、收入水準、職業、教育、宗教和種族背景以及婚姻狀況。如果需要具體資訊，則可以委託進行更加詳細的市場調查，以提供更多利基市場的資訊。

研究受眾

現代世界提供我們似乎無窮無盡的貨物與服務，品牌爭相在擁擠的市場中脫穎而出。眾多公司因此不斷尋求能跟顧客建立更牢固的情感連結，並在顧客生活中變得不可替代，建立長久的關係。了解顧客的基本需求、渴望和心願，並在適當時培養對文化的鑑賞能力，對於達到上述目標而言至關重要，而找出特定產品或服務目標受眾的第一步，就是問自己下列這些簡單的問題：

是誰需要？

是誰想要？

為什麼需要？

誰可能渴望／想要？

這些問題的答案將搭建起一個簡單的框架，然後從中發展出更加詳細的數據圖表。在行銷領域中，識別新品牌市場的兩個主要技巧被稱為人口統計和心理分析。

人體統計數據圖表從統計數字上定義了一個群體，研究的成果通常會以數字呈現，雖然對設計團隊來說資訊可能很重要，但卻不一定能夠激發創意。因為上述的原因才生成的心理數據圖表，定義了群體的態度、價值觀、興趣和選擇的生活方式，這些考慮因素也會因文化而異，因此市場研究人員通常會根據馬斯洛（Maslow）的需求層次理論，採用適合全球市場的區隔方法。

美國心理學家亞伯拉罕·馬斯洛（Abraham Maslow）在1943年的論文《人類動機理論》（*A Theory of Human Motivation*）中提出，人類有五類需要，可以按重要性排列。這些類別為生理的、社會的、安全的、愛與歸屬感、尊重和自我實現，現在通常以金字塔呈現，最基礎的（生理）需求位於底部，然後逐漸縮小到金字塔頂部的自我實現。

馬斯洛對於人類動機的研究靈感，是來自廣告公司 Young and Rubicam 的跨文化顧客特徵模型（4C）。此模型賦予人們可識別的典型特色，反映出人類的七種動機：安全、控制、地位、個性、自由、生存和逃避，從這些核心價值觀中，形成了一套相對穩定的生活風格量表。

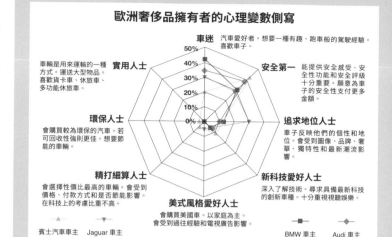

歐洲奢侈品擁有者的心理變數側寫

車迷　汽車愛好者。想要一種有趣、跑車般的駕駛經驗。喜歡車子。

安全第一　能提供安全感受、安全性功能和安全評級十分重要。願意為車子的安全性支付更多金額。

追求地位人士　車子反映他們的個性和地位。會受到圖像、品牌、奢華、獨特性和最新潮流影響。

新科技愛好人士　深入了解技術。尋求具備最新科技的創新車種。十分重視視聽娛樂。

美式風格愛好人士　會購買美國車。以家庭為主。會受到過往經驗和電視廣告影響。

精打細算人士　會選擇性價比最高的車輛。會受到價格、付款方式和是否節能影響。在科技上的考慮比重不高。

環保人士　會購買較為環保的汽車。若可回收性強則更佳。想要節能的車輛。

實用人士　車輛是用來運輸的一種方式。運送大型物品。喜歡貨卡車、休旅車、多功能休旅車。

賓士汽車車主　　Jaguar 車主　　BMW 車主　　Audi 車主

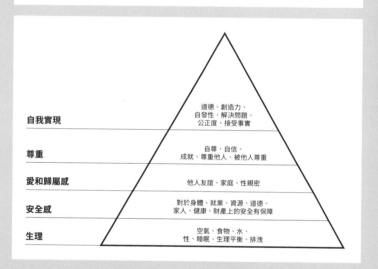

自我實現	道德、創造力、自發性、解決問題、公正度、接受事實
尊重	自尊、自信、成就、尊重他人、被他人尊重
愛和歸屬感	他人友誼、家庭、性親密
安全感	對於身體、就業、資源、道德、家人、健康、財產上的安全有保障
生理	空氣、食物、水、性、睡眠、生理平衡、排泄

上：心理變數是與個性、價值觀、態度、興趣或生活風格有關任何屬性。這個圖表展現了為AutoPacific 的新車滿意度調查所收集的資料，該調查決定了每個品牌和車型的心理變數量表。

下：這張圖表代表了馬斯洛以金字塔外型排列的需求層次。馬斯用他的「需求類別」來說明人類動機一般的移動路徑，從在底部顯示的最基本需求開始，一直到最深的渴望，也就是自我實現或「發揮個人潛力」的頂部結束。

右頁：Young and Rubicam 的4C技術是用來辨識特定人口中人數和類型的心理變數行銷研究工具範例。

人口統計資料

Young and Rubicam 的跨文化顧客特徵

分類	說明	品牌選擇	傳達方式	人口百分比
離職人士	主要是年齡較大的人。 他們隨著時間的流逝建立自己的價值體系，讓他們變得僵化、嚴格且獨裁。個人偏向守舊、重視生存、尊重制度並在社會中扮演傳統角色。	以安全、經濟、熟悉度以及專家意見為中心的品牌	以簡單的訊息為主的懷舊感	10%
底層人士	活在當下，很少考慮未來。由於通常資源和能力有限，因此通常認為他們缺乏條理和沒有目標。因為依靠身體技能維生，很難找到成就感，游離於主流社會之外。	能提供感動和逃避現實的品牌	視覺衝擊	8%
主流人士	比較傾向於傳統、墨守成規、被動和規避風險，活在日常家庭生活中。他們把選擇的重點放在家庭而不是個人身上。也代表多數人的意見。	知名且以價值為導向的品牌	能帶來情感上溫暖、安全和安心	30%
隨心人士	往往是較為年輕的、物質主義者並且貪婪。他們關心地位、物質財富、外表、形象和時尚，是受他人對他們的看法而不是自己的價值觀所驅動。他們關心地位、物質財富、外表、形象和時尚，是受他人對他們的看法而不是自己的價值觀所驅動。	時尚、有趣以及獨特的品牌	彰顯地位	13%
成功人士	有自信並擅於社交、有條不紊並掌控全場。他們有強烈的工作倫理，並往往在社會中擔任要職。他們的行事安排最注重目標和領導力。他們會追求最好的，因為他們相信自己值得。	能提供聲望和報償的品牌，承諾寵愛顧客並使其感到放鬆	能提出支持品牌主張的證據	16%
探索人士	以渴望挑戰自我和找到新的領域為其特徵，探索的需求是其驅動來源。內心年輕，所以通常是第一個嘗試新想法和體驗的人。	提供全新感受、能使人沈溺其中和立即感受到效果的品牌	與眾不同並具探索性	9%
改革人士	專注於思想啟蒙、個人成長和思想成長。智力驅動著他們，對於自身的社會意識和氣度感到自豪。	能提供真實感和和諧的品牌	有概念和想法	14%

上述模型的目的是定義大眾（不論其文化或國籍）的價值觀。不同的市場區隔分類是透過分析最初自七個歐洲國家收集到的資料所建立，但現在已發展成全球性的資料庫，能識別在冰島、泰國、立陶宛和哈薩克等廣泛流傳文化中發現的價值觀。

VALS（價值觀、態度和生活形態）系統是另一種心理變數市場區隔的方法，也是受到馬斯洛的理論所啟發的分析法。這種方法是在1978年由阿諾德·米契爾（Arnold Mitchell）與其在美國史丹佛國際研究院（SRI International）的同事所創建，也用來辨識特定人口的人數和類型。

自從這些先進分析法開發以來，有許多設計公司和機構也尋求建立屬於自己更詳細的分析系統，好讓他們能開發出更深入人們動機和購買習慣的系統。這些分析的流程關鍵在於將廣泛的統計資料轉為你可以「理解」的個人資料，目的是開發出一種讓品牌可以清楚且適當地跟這種人「說」的「語言」。

焦點團體

焦點團體是探索一群人對某個想法、產品、服務、包裝或品牌的看法、意見和信念，團體成員就是根據人口統計變數或購買習慣所選出來的。這類定性研究會在彼此互動和非結構化的小組環境下，以觸發性問題鼓勵參與者之間的自由討論，而且通常在產品或品牌開發的早期階段進行，目的在於收集任何在設計或整體思路上，可能產生的機會或問題的見解。

焦點團體將突顯顧客和現有品牌間的關係、探索新興潮流、獲得購買決策的深入見解，並讓新產品正式上市之前能有測試的機會。

設計機構正尋找由「極端顧客」所組成的新類型焦點團體，這些顧客的需求遠大於一般的使用者，也更能提供更豐富的見解，因為他們是最注重產品性能的人。

非焦點團體

焦點團體的參與者是產品或服務的可能使用者，反之，「非焦點」團體的特點是參與者幾乎都是隨機選擇的，這種方法通常會雇用一個採訪者與彼此差異很大的參與者進行小組訪談，以期能獲得對於一項產品更廣泛的意見和回饋。選擇這些參與者是因為他們不太可能成為產品的使用者、從未使用過產品、不喜歡它或因為有既定利益、被認定是極端使用者（使用者的兩極）。

非焦點團體的意見，通常蒐集時間會落在最後的設計階段，以及在標準焦點團體進行之後。他們更廣範圍的觀點，通常有助於梳理出任何設計中固有的問題，雖然這些通常是非產品使用者的觀點，但研究人員也許會從中發現受訪者無法精確地定義解決問題所需要的東西是什麼。

接觸點分析

提升品牌忠誠度的關鍵在於，理解顧客與品牌接觸所引發的情感，公司必須確定所有的互動點（接觸點）都在監控中，好讓顧客體驗可以盡可能地被滿足。眾所周知，品牌價值是建立在一系列正面的體驗上，並透過不斷地滿足顧客的需求和期待來維持，從購買前的考量一直到購買後的評估都包含在內。

為了要充分理解顧客如何體驗品牌，可以進行研究來參與他們的情感旅程，這項研究被稱為「接觸點分析」，並且會將接觸點分為三個明顯不同的顧客接觸區域：

1.購買前（行銷、廣告）

2.購買

3.購買後（產品使用、售後服務）

接觸點輪（A touchpoint wheel）是一種視覺框架，可以總結所有互動的接觸點，在互動期間顧客可能會受到直接或間接的影響，這可以幫助設計師及其研究對象評估顧客的品牌體驗旅程。接觸點分析可以應用在產品和服務兩者，作為制定策略和規畫廣告宣傳活動的參考，也提供可以深入研究顧客體驗的機會，來了解他們與品牌之間的關係。

下方完整的接觸點圖的範例是由「東尼的寂寞巧克力」（Tony's Chocolonely）這間巧克力公司所創，展示了顧客品牌體驗之旅的三個階段：從購買前到購買再到購買後。

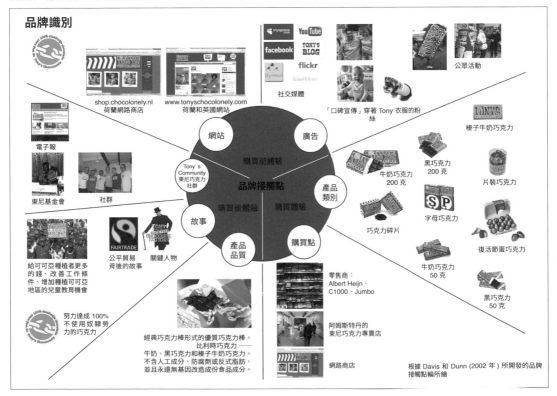

接觸點分析還包含了一些關鍵問題：

· 這個體驗與顧客的需求和期望相比，達到的程度
 有多少？

· 每位顧客的互動是否都與品牌試圖提供的體驗有
 相符？

· 與主要競爭者相比，品牌是否提供了更一致和相
 關的體驗？

· 哪一種互動在建立顧客忠誠度上更為有力？

這類研究的結果可以全面改善品牌體驗，為顧客帶來
更好的價值並提高品牌忠誠度。

研究中的社群媒體運用

近年大家在行銷媒體的使用上有顯著地提升，因此顧
客在網路上與品牌相關的對話也隨之增加。由於顧客
對於品牌在線上進行了非常多的討論，而且有這麼多
隨手可得的資料，因此需要新的研究方法來理解這一
切。對於分析社群媒體資料的系統需求不斷變化，更
需要制定新的溝通策略，因此許多公司會投資更多在
如Brandwatch這類的先進社群媒體監控工具，來幫助
他們訂立這塊新領土的方向。

當然，品牌本身也必須有效率地在社交媒體中經營自
己，但這又會引出新的問題。雖然品牌已經學會利用
社群媒體幫助推動知名度，並邀請極具影響力的部落

Brandwatch 是一種社交
媒體監控與分析工具，
允許收集社交媒體指標
並將其轉化為可行動的
資料，以最大程度地擴
大品牌的線上形象。

客，透過臉書和推特等社群管道介紹品牌並推動線上
對話，但如果品牌自己有部落格的話，那麼他們要貼
些什麼內容呢？會提供哪些產品和服務、有什麼特別
優惠？他們有思維領導力嗎？在臉書上發布產品的貼
文可以產生數千個「讚」和評論，透過與品牌互動的
人之間的連結，會間接傳達給數百萬人，這種交流開
啟了新的研究機會，像是使用即時投票工具推動線上
的討論，或是將線上的討論板直接連接到線上調查。

這類型的研究展現了調查和焦點團體難以捕捉到的透
明程度，源自於使用者在相對匿名的線上世界所感受
到的安全感，會鼓勵許多在面對面進行訪談感覺不是
那麼舒服的人更加地誠實。

社交媒體研究不需要與受訪者實際地接觸，因此減少
了財務支出還有尋找受訪者的實際障礙，另一個優點
是有機會與更多位、更多樣化的人一起工作，這種方
法也不太需要什麼規畫，時效高因此成本較低廉。
然而，這也有缺點：網路上匿名提供的言論自由，也
可能導致出乎意料或消極的回應。由於網路上傳播的
開放性，這些回應可能會經過「病毒式傳播」廣為流
傳，因而損害品牌聲譽。

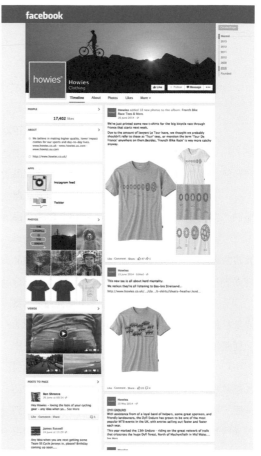

如果你可以讓顧客對臉書分享的內容「按讚」、「評
論」或「分享」，你就對他們的整體影響力進行了間
接的行銷，一個「讚」可能會讓一個人聯絡清單上
的許多好友看到。

寶僑家品

二十一世紀透過行銷媒體的運用,「由下而上」的行銷策略大量增加,重點在於品牌是由消費者的個人體驗而非行銷人員所推動,而被稱之為「消費者產生的媒體」所使用的平台包含部落格和論壇,有助於推動口碑形式的傳播。強力使用這類行銷的公司就是寶僑家品(Procter and Gamble),他們已有能力建立一個超過 五十萬位母親組成的大型焦點團體,幫助公司解決問題並推動銷售。比如為 Secret 淨味劑所創造的宣傳活動是一個不錯的例子,這個活動使用了寶僑創造的「Vocalpoint 社群」(透過 Vocalpoint.com 網站),透過這種線上策略利用臉書和推特聚集了一群女性進行對話、分享意見和提供樣品,這次特別的宣傳活動讓十萬名女性收到新產品的樣品和折價券,且有五十萬名同意收到每週線上電子報。

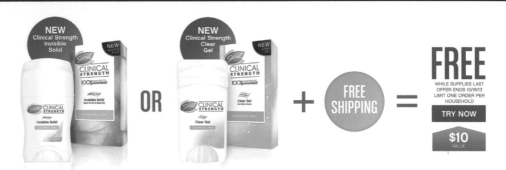

透過Vocalpoint.com、臉書和推特,將 Secret Clinical Strength 全國Vocalpoint 口碑宣傳活動在 Vocalpoint 社群(主要由活躍的媽媽組成)展開,該活動在九週內在有四十多個接觸點進行。

視覺研究板

設計行業常使用各種直觀「詢問板」來探索想法並捕捉情感和風格，在傳統上，這些所謂的「板」基本上就是從一系列照片、插圖、顏色，有時還會加入質地，伴隨著說明性文字，以幫助捕捉特定主題的頁面。這些影像會被列印出來——通常是一張 A3（或11×17英吋）的頁面，故有了這個稱呼。一些公司仍然使用這種傳統方法，不過現在更多都以數位方式，並將此當成客戶的示範工具，以及團隊研究流程的一部分加以維護。

板子的類型主要有三種：情緒板、靈感板和顧客側寫板，每一種在設計流程中都有獨特的用途。

情緒板

情緒板（有時也稱為調性板）為一種視覺形象拼貼，運用選定的圖片、色彩和其他視覺元素來投射出特定的情感或主題，這種視覺分析技術能幫助定義出「美感」或風格，通常用在設計流程中的概念階段。

靈感板

靈感板也在流程的「產生想法」階段中使用，創建靈感板的作用是整理組織可以幫助設計團隊激發創意的影像，有時包含與要探索的主題相近的元素，但是也許包含可以讓設計師走出舒適圈的元素，引出新的思考方法和眼界。

「Real food journey」創意平台

我們懂得要發現和享受真正食物要經歷多少的磨難和困難。為了要讓這趟旅程既美好又單純，我們用愛來製作真正的食物。

分享擺脫完美的祕訣

我們對能成為烘焙大師十分自豪，
並著手將每條麵包、麵包卷、鬆餅、瑪芬等
做得最美味。

上：情緒板讓創意團隊能夠將他們的設計策略「視覺化」，以這種方式來分享主題性內容，也可以讓他們更接近簡報中商定的方向。

下：靈感板可用來收集字體和顏色這類的元素，以激發創建品牌識別的靈感，但是也可以用它們來協助品牌主張和品牌故事的研究。

設計消費者側寫板

超短簡述1

了解如何設計完善的消費者側寫板的簡單且有效方法，就是先為一個現有的品牌制定看看。原本的設計團隊已經定義出希望針對的受眾，因此所有困難的工作都已做完了，而這個分析練習，需要從品牌傳播管道裡挑選出所針對的消費者類型，並選擇可以展示生活型態的特定影像。與團隊成員互換消費者側寫板來了解他們是否能夠找出原本的品牌是什麼，這會是測試他們準確度的有趣方式。

超短簡述 2

探索某人手提袋、書包或公事包裡頭裝了些什麼，可以非常有效地了解目標消費者個人的詳細資料，排列包裡的內容後可以拍照，再進行書面分析，以突顯出目標消費者的想法與結論，不過拍照前記得要先徵得允許才可以哦！

消費者側寫板

消費者側寫板會透過不同的影像，捕捉住品牌所針對的消費者類型視覺上的概觀。由於設計師主要以視覺設計為主，因此這類型的研究最好透過具體的特徵呈現，而不是一組資料或一份抽象的描述代碼清單。消費者側寫板是由一系列與消費者有關的影像所組成，並將包含如下列項目的詳細資料：

- 他們的外型——年齡、性別、種族。
- 他們的工作——專業、技能、收入。
- 他們的家人朋友——孩子、大家族跟朋友類型。
- 他們的生活型態——他們駕駛的車子類型、他們住的房子、他們度的假。
- 他們買的品牌——超市、衣服、美容配件、家居用品。
- 興趣——運動、音樂、文學、藝術、電影。

在設計消費者側寫板時並沒有確切的規定，不過以下幾點考量須留意，可以提升本身價值：

案例研究：消費者人物檔案

這個產品是提供健康冷壓蔬果汁的新飲料品牌。
由 100% 純天然原料製成，以保留所有原料的營養和風味。

Maggie
年齡：25
職業：初階專案經理

她愛瑜伽和與其相關的一切文化，是位素食者而且十分注重健康。她喜歡外出走走和旅遊。她聽說過該果汁產品，但因為價格的關係而無法時常飲用。

Josh
年齡：33
職業：財務顧問

他與妻子就住在倫敦郊外，週間忙於通勤與工作，沒什麼時間做其他事，週末有空時就會練習踢拳。因為工作繁忙，所以很難維持健康飲食。他的妻子會遵循一種用果汁調理身體方案，他喜歡妻子在家裡現做的果汁，但不是很願意開始遵循這種自己調理的方案。

Ashley
年齡：40
職業：建築師和母親

她要照顧兩個孩子還有一份全職工作，因此過得十分忙碌。她喜歡慢跑和戶外活動，總是努力維持身材。她買了一個果汁機，但自己做果汁要花太多時間，所以只用過幾次，而且她也知道從店裡買果汁要方便得多。

· 只選擇關鍵的影像──太多影像可能會使視覺產生混淆。

· 注意大小，重要的影像要比那些較不重要的影像更大。

· 精心設計布局，包含給予每個影像呼吸空間的「負空間」（negative space）。[1]

· 使用白背景──顏色可能會引起不想要的潛意識效果。

· 確定任何字體都與板的外觀保持一致，並可反應消費者的個性。

· 制定一系列的板面，而非試圖在一個板面上探索所有生活形態的選擇。

在完成這個視覺流程之後，設計團隊通常會以書面檔案資料的形式捕捉消費者的想法。

視覺研究板不僅能幫助設計團隊建立清楚的方向，也可以改善與客戶的關係。板面可以促使客戶更早參與設計，也可證明團隊已聽取客戶的想法並考慮他們的意見，因此可促進彼此的信任；反之，客戶可以對任何創意背後的想法獲得寶貴的洞察力，從而消除創意只是靈光一現就能白白得來的觀念。在這個階段開放接受意見，也能防止之後突然出現任何不受歡迎的意外。

對設計師還有另一個好處，準備板面的過程能有助於消除「白紙恐懼症」或「空白畫布症候群」（見第134頁），因為大部分早期概念的產生，甚至在筆觸及紙面（或游標在螢幕移動）時就已經處理好了。

本範例為一家新冷壓果汁品牌的消費者側寫板，設計師對於這個基利飲料市場的關鍵在於理解潛在的消費者類型。

消費者／受眾研究流程

消費者／受眾
·你訴說的對象是誰？
·你為什麼想要以他們為目標？

消費者側寫研究
·他們的需要、渴望和願望是什麼？
·影響他們的是什麼以及是誰？
·他們的人口組成群組屬於？
·他們的性別是？
·他們的教育背景是什麼？
·他們的職業／經濟狀態是什麼？
·地理位置？
·他們的婚姻狀態是？
·他們的家庭規模是？
·你可以界定他們的生活形態嗎？
·你可以界定他們的態度和行為嗎？

資料分析

視覺分析：
消費者側寫板
·生活形態
·品牌世界（他們已購買的品牌）

書面分析：
書面消費者側寫
·對象是誰？
·年齡、性別、社會地位
·需要、渴求、願望

其他研究形式

案例研究訪談

問卷是從大量受訪者取得資料的絕佳方式，但他們不適合用於深度研究，因為他們只能產出相對粗淺的個人生活形態觀點。案例研究訪談或個人檔案讓你可以對個人或家庭生活做出更深入的了解，從而以截然不同的方式展示其中見解。研究人員需要制定少量與個人有關的觸發性問題，問題的主題可以各式各樣，只要與個人興趣有關即可。他們將選定一個討論主題，將個別受訪者的回應，以聲音檔或影片記錄下來做為未來分析使用，通常也會用相片或影片來記錄更廣泛的個人生活形態，包括他們的家庭、工作環境、購物習慣和休閒嗜好這些可進行分析，進一步獲得深入見解的內容。

當然，更重要的是使用他和他家人的影像做為研究的一部分，都要取得個人的許可，而且任何調查都需要以專業的行為完成，讓任何可能的受訪候選人都知道研究的目的，並要求他們提供正式的書面授權，做為設計專案的一部分讓其他人檢視。

大量案例研究分析是個寶貴的方法，可以深入了解與自己截然不同的經歷，提供研究者了解不同人的生活方式，並定義他們的需求和願望的機會。

消費者觀察與訪談

購買點觀察和訪談是一種能高度了解購買的對象、內容和原因的方式。如同案例研究訪談一樣，這是一種可由學生輕鬆進行的「行動研究」形式。在超市和其他零售環境下，使用這種觀察方式可讓研究人員看到第一手的資料，了解推動購買決策的動機是什麼、消費者對於特定品牌、產品或包裝的感受如何，以及成功的推廣／行銷手法是什麼。這些觀察方式可以透過直接觀察環境中的消費者行為，或安排陪伴某個人進行每週購物行程來完成。任何購物點觀察的後續還可以安排訪談，趁著消費者記憶猶新時取得想法、感受和動機的深入見解。

需要記錄的事項有：
- 人們需要多少時間來進行選擇
- 選擇的品牌、購買品項的尺寸與數量
- 衝動購物與計畫購物的比例
- 購買動機
- 拒絕購買一個品牌的理由
- 購物體驗與店面布局（零售商績效）

再次強調，在這些狀況下都需要使用專業的方法。如果你想要對不認識的人提問，在訪談前必須先獲得店面經理的同意，提供個人身分證明也有助於證實你請求的正當性。

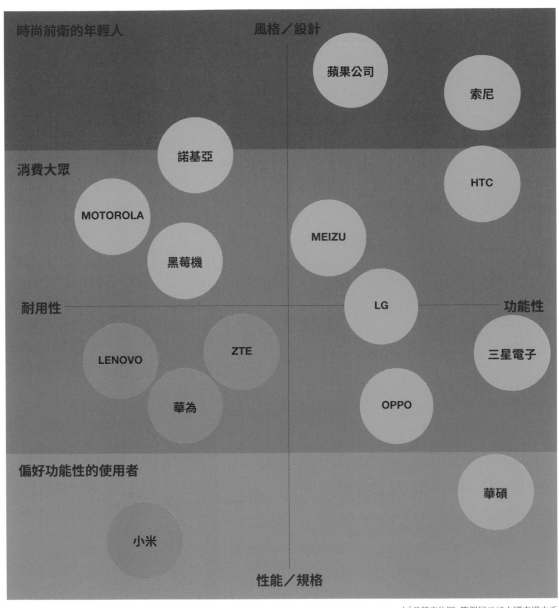

本「品牌定位圖」範例展示了中國市場中手機的領導品牌的重要定位法。

問卷

人們的時間十分寶貴，所以你若想鼓勵他們參加任何問卷調查，請確定問題的數量有限，任何超過二十五題的問卷都會讓受訪者覺得不適，而且最好應只花費五至七分鐘即可完成。

· 人確定問題書寫得清楚、簡短且精確

· 問卷的設計也很重要，清楚地將問題和回答處展示出來，可加快回答速度

· 避免開放性的問題，因為這代表受訪者必須要寫下很長的回覆答案

· 試著寫下只需要「是」、「不是」、「也許是」、「通常是」或「從未」這類的回覆，或使用適當的數字量表

· 透過說明專案和結果將協助證明什麼來捉住受訪者的興趣，因為這樣可以激勵他們參與

· 堅持不懈：許多人也許有興趣提供幫助，但可能自己忘記了。有禮貌地提醒他們，並試圖給予他們激勵或鼓勵

· 最後，與朋友或同事一起對問題進行校對和潤飾，以確保你已好好架構問題，可獲得最準確的回答

SWOT 分析

SWOT 分析是可用來評估任何產品或服務的技巧。首先需要確定目標或目的，然後找出有利於或不利於實現該目標的因素。這類分析很有用，因為它不僅能讓研究人員找出品牌的獨特賣點，還能確定任何該品牌已存在的威脅。

· 優點（Strengths）：可以使品牌優於其他品牌的特徵

· 缺點（Weaknesses）：可以使品牌劣於其他品牌的特徵

· 機會（Opportunities）：為了取得優勢，品牌可以採用的元素

· 威脅（Threats）：零售環境中可能給品牌帶來麻煩的元素

個人研究

除了在本章中探索的正式研究外，許多設計師也採用了個人啟發性的研究，通常使用像 Pinterest 這類數位化工具，在期刊和畫本中收集來的資訊（參見第 7 章）。

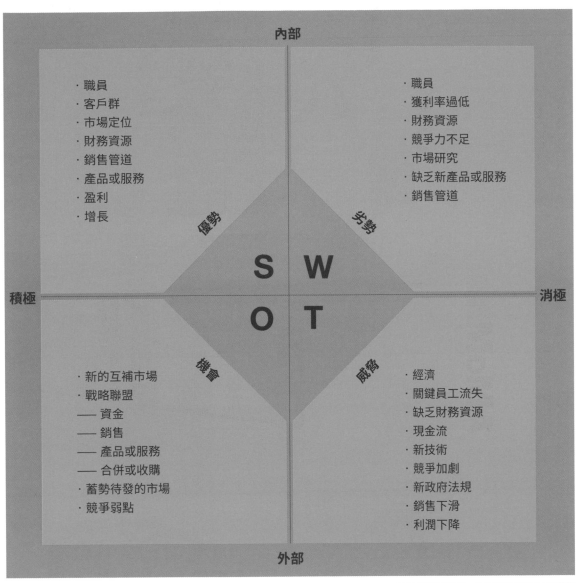

<div align="center">內部</div>

　・職員
　・客戶群
　・市場定位
　・財務資源
　・銷售管道
　・產品或服務
　・盈利
　・增長

　・職員
　・獲利率過低
　・財務資源
　・競爭力不足
　・市場研究
　・缺乏新產品或服務
　・銷售管道

優勢　劣勢

S W
O T

積極　消極

機會　威脅

　・新的互補市場
　・戰略聯盟
　—— 資金
　—— 銷售
　—— 產品或服務
　—— 合併或收購
　・蓄勢待發的市場
　・競爭弱點

　・經濟
　・關鍵員工流失
　・缺乏財務資源
　・現金流
　・新技術
　・競爭加劇
　・新政府法規
　・銷售下滑
　・利潤下降

<div align="center">外部</div>

SWOT分析圖範例，用來在現有品牌或品牌概念中突顯策略性的獨特賣點，並找出任何優點與缺點和任何可能的威脅。

要從何處下手？問問題可能是個不錯的起點。團隊
合作以制定清楚的方向，並確定任何進一步的研究
活動，將爲最終的創作過程提供戰略方法。

1 註：構成某個物件、形狀的線條，所描繪出的形體以外的部分，稱爲負空間。比如在圖畫紙上畫一個圖形，圖形以外部分就是負空間。

CHAPTER 06 分析

研究流程中的分析步驟涉及設計團隊提出一些具體問題，這些既用於生成設計起點，也用於確定需要在何處進行下一步的研究活動。

本章節會探討一組通常用於深入了解品牌競爭力和市場區隔的分析技術，從此流程中得出的結論，將在後續決定最適合用於產品或服務品牌塑造的風格或語氣。

定義USP

如同本書之前討論過的，獨特賣點／銷售主張是能讓品牌從競爭對手的中脫穎而出，也是最終賦予其競爭優勢的要素。定義這一優勢要素的關鍵在於提出以下這個問題：「為什麼目標受眾會選擇這個品牌而不是其他品牌？」因此，第5章中描述的大部分研究可用於協助確定你的USP。

在確定USP之後，就能用來制定「定位論述」，也就是能用來總結相對於競爭對手，該品牌的本質為何的一、二個句子，並可以用它來推動溝通策略，接著用來產生品牌主張或口號，並希望能隨著時間過去，使其成為該品牌的同義詞。

這個技巧已被證明是傳達一個品牌獨特性的超成功方式，像是特易購（Tesco）的「點滴皆有助益[1]」這個口號，就成功傳達出樂於助人以及省錢兩方面的訊息；或是時代啤酒（Stella Artois）頗富爭議的「貴得令人安心[2]」成功宣傳活動，這個口號突顯其獨一無二的釀造品質；微軟則用了「我們的熱情在於發揮你的潛力[3]」代表公司本身即為創意的載具；而萬事達卡（Mastercard）則在每則廣告、傳單或播放內容中引發人們的情感反應，用「萬事皆可達，唯有情無價[4]」來突顯其為唯一的選擇。

市場區塊分析

市場區塊分析與確定一個品牌在消費者認知中，占據的目標定位為何有關，大致可粗分為三個市場區塊：價值（或經濟）、一般（或中間路線）和高級（或奢侈品）市場，消費者會落在哪個區塊則是由他們在願望或需求上所扮演的角色來決定。「需要」通常是生活中不可或缺的事物，像是食物、水、住所和溫暖，雖說滿足感可在身體、心理、社交或情感上實現，但人不論是否富裕，欲望似乎都一樣無窮，因此人們雖然比較容易確認「需要」什麼，但會根據一個人的年齡、實際環境、健康等而有所不同。

經濟的、有價值的或必需品能滿足基本需求，它們是一些實際上沒有就無法存活的東西，也是在生活困苦時很難削減的東西，像是食物、電力、水和瓦斯。這種經濟型產品和品牌的成功大部分依賴銷售價格，他們一般的「駐點」在於折扣商店或超市、DIY 商店、家具暢貨中心、郵購和線上業務。一般（或中間路線）品牌通常是以擁有平均收入的中產階段消費者為目標，因此價位也為中間價位，這些品牌雖旨在提供優質的產品，但也著重價位考量。

這些盒裝柳橙汁很成功地說明了，它們各自設計出要吸引的市場區塊是什麼：特易購（Tesco）的外盒是經濟實惠的例子、Tropicana是中間路線，而Coldpress是奢侈品牌。

上：在經濟實惠的包裝上會使用引人注目的排版設計風格、大膽的顏色和簡單一目瞭然的設計，而在有預算購物的零售環境中也常這麼做。

奢侈品或服務通常與影響力有關，因為它們都時常被認定為非必需品，故對象會以中上層級和上層收入階級的人為目標。奢侈品的概念通常包裝著好幾層的意義，與消費者的欲望、願望息息相關，這些產品通常可見於高級百貨公司、機場和專賣店。

這三種市場區塊都有用來觸發特定反應或情感的視覺語言。例如，經濟型的品牌通常會使用簡單的設計、基本的圖像和較少的顏色，且在包裝和行銷材料上，時常使用的原色，一般會選擇使用大膽簡單的設計。

通常來說，中間路線市場品牌是這三種市場區塊中會使用最多裝飾元素的品牌，在外包裝和宣傳材料上使用更多的顏色、更多不同的選擇類型，也會選用優質的圖像和插圖。

中：以中產階段消費者為主的超市，通常會在入口展示新鮮的產品或花卉來吸引目標受眾，這麼做的目的就是在於「引導」消費者，讓他們在踏入的那一刻就想到了「新鮮」。

下：Mariano新鮮超市（Mariano's Fresh Market）提供消費者獨一無二的購物體驗，包含葡萄酒、現場音樂表演和室內外的休息區，還能從二樓的窗戶看到芝加哥的天際線。

而到了奢侈品牌，反而回到簡單的設計，但與經濟型品牌的處理方式截然不同，奢侈品牌的設計通常會選擇最簡單的顏色和風格，而另尋他途來吸引我們的目光。這些品牌通常會探索「故事」，強調該品牌的異國「生活形態」，也許會使品牌與遙遠的土地產生聯想，或是強調手工製作的精緻感，反映出該產品的優良品質；「傳統」是另一種奢侈品牌會採用的方式，強調透過產品傳遞給新一代所有者的社會習俗，在排版設計上需要經過精心創作，有時字與字中間會有較寬的留空，裝飾的部分通常很少且具有特殊風格，並會精心指定顏色，運用其他像是燙金、壓花和局部上光這類的印刷技巧。

問題與技術

引導市場區塊分析方向的一些關鍵問題為：

· 對於潛在的買家來說，新產品能為他們帶來何種價值？
· 他們認為合理的價位是什麼？
· 他們不買的理由是什麼？
· 為這個市場制定的「設計語言」中的哪些元素會影響消費者的選擇？

常用的市場區塊分析技術包含：

· 做自己的顧客，將自己想像成是顧客，就能從消費者的立場來體驗產品或品牌。
· 神祕客

完成品牌競爭分析（見112頁）和市場區塊分析之後，設計團隊接著要考慮新品牌最適合的三個市場定位是什麼，更重要的是要記住，這三個市場區塊中在價格上也有巨大的差異，因此必須進一步考慮品牌相較於其主要競爭對手，在區塊中的定位為何。

探索用於說明經濟實惠、中間路線和奢侈品牌關鍵視覺語言的三個品牌。

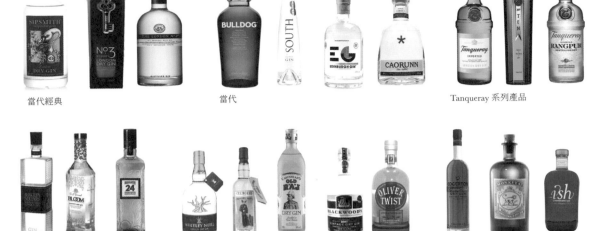

當代經典　　　　　　當代　　　　　　　　　　　　　　　　　　Tanqueray 系列產品

大品牌走向精品　　　傳統　　　　　　　　　　　　　不走尋常路線

在為Warner Edwards琴酒設計外瓶識別
時，Bluemarlin 的設計團隊採取的早期步
驟之一，就是對現有琴酒品牌進行分析。

產品類別分析

市場區塊與產品類別間的相似度相當高，因為兩者皆與消費者市場的差異化有關。然而，雖然兩者間有相當程度的重疊，但仍須各別賦予通俗易懂的術語，就像主要有三個市場區塊一樣，主要產品的類別也有三個，分別是便利品、選購品和特色商品。

在開始開發新產品設計之前，設計團隊除了要定義適當的「市場語言」之外，還必須對所有相關的「產品語言」有所了解才行。

在二十和二十一世紀時，特有的視覺語言已成為某些商品和服務的代表，像是透過顏色、類型、外型和影像的選擇加以區分。舉例來說，咖啡的外包裝通常以濃厚的暗色系搭配金色斜體字呈現，而通常洗衣粉的

外包裝則用明亮的原色系搭配大量的白色呈現（見57頁），因此設計團隊在開始任何創作之前，必須先研究新品牌所在產品類別的特定語言，這類資訊也可用視覺分析板加以呈現，為設計團隊提供目前品牌景觀的視覺概覽（例如超市貨架上的樣子）。

在設計團隊完成分析之後，會使用分析資訊來定義新品牌的產品差異化策略，該策略將決定品牌的獨特性會反應在品質、價格、功能或是可取得性上，像是上市時間（如聖誕節）或是銷售的場地（如同獨特的當地特產）。

競爭品牌分析

在今日競爭激烈的消費者市場中，新品牌想要進入的市場區塊已擠滿了強力的競爭對手，為了取得競爭優勢，不論是新品牌或品牌延伸都需要有策略地定位自己，像是透過創造新的利基，或是為消費者提供更強大的產品以競爭現有利基。

競爭品牌分析是一種評估和比較品牌主要競爭對手的分析方式，了解你的主要競爭對手是誰、他們如何定位自己、他們所提供的產品和服務是什麼以及消費者對他們有什麼意見，這是可以確定你的品牌與眾不

同，且擁有令人難以抗拒的產品。重要的是一開始能正確理解與競爭對手銷售的東西（產品或服務），和他們的立身根本（承諾或理念）之間明確的區分，因為這種理解也有助於突顯出任何新品牌可以利用的潛在優勢。

對Bluemarlin設計團隊而言，挑戰在於如何創造出一個獨特又令人渴望的優質琴酒品牌，為了確保與競爭對手有所區別，研究階段即包含對於其他品牌的全面性視覺分析。

獨立的靈魂

時髦叛逆

經典系列

艾雷島手選

第一階段：競爭性審訂

要將品牌開發成功，有賴於盡可能地取得競爭對手的相關見解，這不僅在設計流程早期十分重要，也用來做為衡量最終設計是否成功的工具。

引導此研究流程的關鍵問題為：

· 競爭對象是誰？

· 他們的目標消費者／受眾是誰？

· 他們的目標市場，是奢侈品、經濟或利基市場？

· 他們的價位是多少？市場份額是什麼？有多熱門？

· 他們品牌的立身根本是什麼？關鍵訊息是什麼？

· 他們的USP是什麼？

· 他們的優勢是什麼？

· 他們如何設定自己的定位？

· 他們對所有消費者接觸點的策略是？（見第95頁）

· 他們的品牌外觀？

· 他們所傳遞的情感訊息是什麼？

· 品牌的調性是什麼？

從競爭對手研究的第一階段結論中可以得知，可以制定品牌定位策略以引領設計團隊，並讓其了解創作的流程，如此，他們就能對於新品牌要進入的市場有所認識。第二階段則是決定競爭性視覺概念。

第二階段：視覺審核

探索競爭品牌如何將概念傳遞給消費者，涉及深入了解所有品牌識別的設計概念，包含線上、廣告、包裝和宣傳。這個流程旨在揭露所有設計元素背後隱藏的意義，正如第2章中對「妙卡」品牌的符號解構所展示的那樣（見第49頁）。

要探索的關鍵要素有：

· 調性。針對的對象是誰？

· 外觀與感覺。它所傳遞的視覺訊息是什麼？所表達的情緒是什麼？

· 字體。它擁有什麼、為何會有這些特色？

· 配色。色彩要如何提升品牌給人的感覺和要傳遞的訊息？

· 品牌圖示／標誌。它是什麼？為何用它表示？

· 在品牌的廣告、文案和宣傳中使用的任何其他元素。如何利用這些來放大品牌傳遞的訊息？

分析競爭品牌的視覺元素可找出設計師想要傳達的內容，以及他們實現這個目標的方法是什麼，藉此清楚了解當前的競爭對手，如何使用視覺觸發傳達他們的訊息，如此可確保設計團隊能以原創的方式創建新品牌，開發出獨特的視覺解決方案。

進行這類分析的第一步是，針對品牌最初創建的方式做出背景研究，這類資訊通常可在相關設計機構的網站找到。

第二階段則是詳細探索設計團隊，用來創造競爭品牌獨特美學的視覺元素是什麼，接下來則是探索他們用來宣傳品牌的文字資訊有哪些。

在高級琴酒Warner Edwards這個案例中，創造品牌識別的設計團隊Bluemarlin的倫敦工作室，啟發和引導他們設計的靈感，源自於「友誼」這個獨一無二的品牌故事。此品牌有兩位創辦人，分別是來自英格蘭的湯姆・華納（Tom Warner）和來自威爾斯的西恩・愛德華（Siôn Edwards），他們相識於農業大學，並成為了好友。雖然他們各自農場的地理位置在威爾斯邊界的兩側，卻有個可以一起耕作的計畫：他們想創建一個高級的琴酒品牌，原料即取自他們各自的農場。設計師希望將品牌背後的關係，以及高級感以圖像來呈現品牌的故事。品牌的圖像為一端指向西方的威爾斯，另一端指向英格蘭的風向標，其上的「E」和「W」字母不僅代表方向和國家，也代表著創辦人的英文首字母；風向標上方的圖案也傳遞著相同的訊息，其中代表威爾斯的龍和代表英格蘭的獅子一起舉杯；使用具傳統風味的排版設計，展現出酒的優秀品質，而大寫字母讓設計更有力量；釀製人的姓名以不同字體呈現，反映出創辦人各自的身分，設計精髓則包含在「在酒中合一」（united in spirit）的品牌主張中。

雖然設計中的許多元素十分傳統，低調的色彩使整體設計呈現出現代感，並再一次強調該品牌與生俱來的優秀品質。三角形代表的屋頂為設計增添了活力，並突顯所形成負空間中的品牌故事的重要性，銅箔壓製的獅子和龍不僅提升了色彩的豐富性，也反映出在蒸餾器中所使用的金屬品質，這也是該產品獨特的關鍵銷售點。

設計團隊也利用了3D立體元素為品牌制定優質的「催化劑」，包括在瓶頸使用銅線環繞，使受眾與Warner Edwards訂製銅壺蒸餾器這個「珍品」有所連結。這種獨特的釀造設備用於發酵大麥，並在插圖中突出其重要性。最後瓶子以帶有釀造人簽名的專屬號碼標籤封口，以此附上個人化的保證並傳達來自原產地的專享感受。

就是這類對其他品牌使用視覺語言的深入分析，才能幫助設計者了解現有的美學，以及如何為新品牌開發全新且獨特的推廣方式。

正是Warner Edwards獨特的品牌故事和傳統的蒸餾方法，為Bluemarlin和設計團隊提供了一個品牌故事，使他們能夠創造出這個獨特而令人難忘的身分識別。

從使用英國的象徵標誌（威爾斯的龍和英格蘭的獅子）到背面標籤上保證履行品牌承諾的個人簽名，這個品牌深深融入了成功品牌創作關鍵目的。

小試身手

進行簡單的競爭品牌分析

1. 從選擇一個品牌研究開始。可以搜尋網際網路來選擇產品或品牌，或是從產品目錄、貿易雜誌內搜尋。

2. 找出要研究的五個主要競爭對手。找其他人審視你的競爭品牌清單，確保最重要的競爭品牌都已包含在內。

3. 比較所有競爭品牌，找出每個品牌的優缺點。使用上列的關鍵問題做為此分析的指導規則。

4. 可在清單內加入一家你覺得是品牌最佳範例的公司。這家公司不一定要是直接的競爭對手，但如果這家公司與你選擇的品牌更有關聯，將有助於建立有用的資料，這將是你認為誰在定位自己這方面做得很好的基準範例。

5. 寫一份簡短的摘要，詳細說明所有競爭品牌及其整體市場的定位。

6. 最後，再加上一家不一定是競爭對手，卻身處於你品牌行業中的公司，這家公司是你覺得定位不佳的公司，這將有助於了解自己的品牌設計應該避免哪些元素。

7. 如果想更深入地進行這個練習，只要搜尋其他品牌加入清單中即可。這麼做有利於了解行業中還有哪些對手以及他們正在說些什麼。

競爭對手研究流程

競爭對手分析
· 競爭對手是誰？
· 他們的優點是什麼？
· 他們的缺點是什麼？
· 他們的關鍵訊息是什麼？
· 他們的目標受眾是誰？
· 他們的價格點是多少？
· 他們的市占率和規模是？
· 他們如何定位自己？

競爭品牌分析（視覺和符號學）
· 該品牌的外觀與感覺如何？
· 它所傳遞的視覺訊息是什麼？
· 它所表達的情感是什麼？
· 排版的特色有哪些？原因是？
· 品牌的配色是什麼？如何提升其感受和要傳達的訊息？
· 包含品牌圖示嗎？
· 品牌是否有品牌主張以及口號？用的字型是什麼？原因是？
· 這麼做對品牌是否增添了意義？
· 他們如何定位自己？

環境／零售／線上交流
· 探索競爭對手如何在不同的背景下與受眾交流。
· 他們如何引起注意？
· 「視覺噪聲」（visual noise）的等級是多少？

影像板開發
· 建立一個A3大小的板子，可憑視覺探索前面幾個步驟的分析。

評估與結論
· 哪裡有商機？
· 感知到的威脅有哪些？

分析品牌環境

要將品牌引入銷售的環境，對於品牌向受眾傳遞訊息的能力有十分顯著的影響。品牌必須在複雜的零售環境、線上交易中與其他品牌競爭，以引起足夠的注意，所以負責開發品牌識別的設計團隊將在零售商店環境、公司網站和第三方零售業者中的品牌進行分析，以了解品牌如何在各種背景中與受眾交流。要詢問的關鍵問題包括：

· 該競爭品牌如何在不同背景中與其受眾交流？

· 他們如何獲取注意？使用哪些關鍵設計元素？

· 「視覺噪聲」的等級是多少？在零售環境中有多少品牌存在以及他們所發出的聲音有多大？

這些問題的答案也將透過參訪零售商店後所收集到的資料（包含商店布局的照片）而獲得證實，對該材料的分析將會有助於了解消費者在店內的體驗。對於消費者會有強烈影響的設計元素包含許多，如標誌（signage）、室內設計、商品展示設計和售貨區。標誌能提供資訊，使受眾能更多了解品牌識別和價值；室內設計會影響消費者與品牌間的實體與感官關係；商品展示設計則能提升消費者意識以及產品的吸引力。

品牌個案研究

Fazer Café

挑戰

最初的Fazer烘培業務是由卡爾·法澤和貝爾塔·法澤（Karl and Berta Fazer）在 1891年創建，後來成為了芬蘭最大的食品公司之一。對設計機構Kokoro & Moi而言，挑戰在於為其連鎖咖啡廳開發出全新的識別，包含品牌和商品銷售，以及具有客戶指定的優雅、休閒特定品質的獨特品牌環境。

靈感

設計團隊所開發的識別是依據懸掛於Fazer Café克魯維卡圖（Kluuvikatu）店的原始標誌。Kokoro & Moi為其創造了名為Fazer Grotesk和Fazer Chisel的專屬訂製字型。從訂製字型所創造的視覺識別，讓這個品牌在參考公司本身的重要傳統同時，也能提供現代咖啡廳的體驗。

解決方案

由Kokoro & Moi所創建的字體，從連鎖咖啡廳內的標誌到菜單看板、價格標籤上處處可見，在外包裝上使用非常引人注目的單一字母，並沿用服裝與牆壁上的裝飾。其他來自此識別的訂製圖案元素，像是Kokoro & Moi的圖案設計，則運用在壁紙、外帶包裝和員工配件上。為這家咖啡廳所創立的空間設計是與室內架構辦公室Koko3所合作開發。該品牌的簡約美學實現公司過去的傳統，對關鍵的室內設計特點，如燈具、家具和牆壁處理的選擇，產生了極深的影響，這些經過仔細考慮的元素，都為咖啡館增添了獨特的調性。

第一批Fazer Café是在2013年夏季，於芬蘭的蒙基沃里（Munkkivuori）、赫爾辛基（Helsinki）和坦佩雷（Tampere）的斯多克曼（Stockmann）百貨公司開幕，其後在赫爾辛基又開立了兩家店，另也有在其他地點展店經營。

未來預測

本章節中所描述的大部分對於市場、品牌、消費者相關的分析與探索,都是建立在當前的背景裡。然而,若是想要品牌長久流傳,設計團隊也必須了解可能對品牌造成影響的任何未來要素,這類資訊需要透過名為「未來預測」或「趨勢預測」的研究和分析形式收集,有時需要藉由專家機構進行這類研究,探討影響社會的短期和長期驅動因素,以及這些因素如何影響企業和消費者。重點領域包括政治、經濟、技術、環境和法律,以及文化、生活方式、消費、福祉、道德和價值觀等不甚明確的力量。

未來預測的目標是在趨勢出現時加以觀察,並對未來進行預測,這些「未來敘述」之後會被用來告知創意團隊的活動,以及在許多其他領域(如政治、經濟和學術界)工作的人。對品牌設計師來說,這種類型研究的珍貴性無可比擬,因為所得的結果,讓他們整合可能影響品牌最終設計的新思維方式以及傳播方式。

數據分析與機會判讀

在任何研究階段的最後,都需要將所收集的資料加以分析評估,所獲得的結論就會形成對於目標消費者、市場和有效傳播新品牌可能方式的深入見解。對市場定位和產品目錄分析而言,要為新品牌的定位做出關鍵決策,以及要如何在目前的品牌景觀(brandscape)中進行有效傳播,這些要點都會成為奠定商業簡報和品牌策略的基石。

由於設計師通常是視覺動物,所以利用圖像來創建研究分析是最能表現你的發現並得出結論的方式之一。

這種方式能讓資料更容易被設計團隊與客戶理解。舉例來說,若以最原始的方式呈現數據化的統計資料,通常會令人難以理解;而以圖表或資訊圖表呈現就能更清楚地表達其中的含義。

小試身手

視覺分析板

如同第5章所述，視覺分析板通常會用於專案的整個研究和設計開發階段中，負責將訊息傳遞給其他人，不論是客戶或是設計團隊中的其他設計師。然而，如果構思和設計不當，這些分析板就可能造成混淆或誤導。最重要的是，分析板內容必須簡明扼要，抓出讓人好理解的重點並且要盡可能地簡化設計，讓影像可以發揮最大功用；並且要謹慎選擇所有影像，保證它們能精確反映溝通要點，若影像選擇不適當不但容易造成混淆，而且在設計過程中還會導致設計者「偏離目標」。

在設計視覺分析板時，使用合適的標題來確保視覺資訊的顯示方式，在特定的研究類別中才可被理解，這麼做對設計團隊和客戶都有幫助。

設計視覺分析板

1. 使用本頁中的設計指南，選擇一個你想附加品牌的產品，考慮哪一個市場區塊最適合它（奢侈品、中間路線或經濟），然後創造出自己的分析板。

2. 使用上述相同產品，參考範例中的影像和版面來製作一個「產品語言」板。

現在有許多線上網站可以協助創造數位情緒板，包含了Polyvore (www.polyvore.com)，這個網站與Pinterest相似，具有創建圖像拼貼的功能。

Competitor analysis

評估資料並獲得結論

在開始設計流程的創意步驟之前，需要先完成的研究數量多到令人畏懼，因此許多大型機構會雇用專業團隊承擔這個工作，好讓自己能夠有時間專注在創意開發上。然而，研究流程的每個步驟對於新品牌設計的成功與否，都扮演著相當重要的角色。

在決定提案和設計方向之前，必須對所有研究進行分析，以提供設計團隊以下資訊：

消費者／受眾：

· 對目標受眾、其生活形態、需求以及渴望的事物有清楚的了解

· 與他們交流的適當方式，不論是透過口頭或是視覺方式進行

競爭對手：

· 清楚了解競爭對手以及其優缺點

· 他們如何與消費者或受眾交流、互動

· 市場上的重要商機和缺口

· 現有或新興品牌帶來的威脅

市場區塊：

· 清楚了解對於整個市場區塊重要的視覺共通性

產品目錄：

· 清楚了解產品／服務相關視覺語言

未來趨勢：

· 哪一些與新興趨勢相關的新見解是新品牌可以利用的，例如消費者習慣或觀念的變化、新技術或交流方式的變化

產品／市場研究流程

「產品目錄」分析	視覺分析	評估與結論
· 目前用來傳播產品或服務的視覺語言是？	· 使用的重點色是哪些？ · 字體的特色有哪些？ · 用來傳播產品或服務的圖形元素有哪些？	· 整體產品與服務的關鍵視覺共通性 · 其他興趣點

「市場區塊」分析	視覺分析	評估與結論
· 產品或服務針對的目標市場是什麼（奢侈品、中間路線、經濟）？	· 使用的重點色是哪些？ · 字體的特色有哪些？ · 用來傳播產品或服務的圖形元素有哪些？	· 整體產品與服務的關鍵視覺共通性 · 其他興趣點

設計提案

分析階段的最後一步是建立「設計方向」或者是設計提案，以及對設計專案的目的、目標和里程碑的書面說明。一份清楚且全面的設計提案有助於鞏固客戶和設計者之間的信任並促進雙方的理解，且可在整個專案進行期間作為雙方的重要參考點。而最重要的是，設計提案能夠確保在設計師開始作業之前，已考量並解決其中重要的設計問題。

在創作流程中，團隊重覆不斷閱讀設計提案是很重要的一件事，使用視覺分析板可以支援設計提案，也能確保設計提案的目標不致偏離。

制定一份優良的書面設計提案本身就是一門藝術，使用各種標題或引導式問題，將確保在研究階段期間所收集的所有資訊都會整合到文件中。關鍵要點包含：

背景：任何與專案有關的資訊，包含要成立品牌的產品或服務的相關資訊、其功用、使用原因與方式。

目的與目標：客戶希望團隊解決的問題以及已發現的任何挑戰。所有需要處理的關鍵創意元素，如品牌創建、擴展、傳播方法等。

目標受眾：針對目標消費者收集的所有資訊，例如：年齡、性別、社會地位、生活方式、需求以及渴望。

調性：認定為最適合傳遞品牌訊息給受眾的風格。

USP：獨特賣點和其用於制定清楚傳播策略的方式。這個品牌能為消費者帶來什麼好處？他們會買這個品牌而非競爭品牌的原因是？

創意成果：所有創意元素，如：品牌識別、品牌主張（口號）、網站、廣告、宣傳、包裝等。

預算與出貨時程表：遵守最後交期十分重要。客戶需要知道品牌會依計畫的時程面市，因此要詳細列出所有成本，好讓客戶了解他們的錢會花在哪些地方。客戶要求任何額外工作的經費建議可以稍後再加入，以確保雙方對金錢的用途都十分清楚。

諮詢流程：安排好與客戶開會的時間，好讓他們有機會在創作流程中給予意見回饋。

請記住，設計提案是一份專業文件，也作為客戶與設計機構之間的合約或補充條款，應使用適當的語言，以清楚明確的方式編寫而成。

品牌創建策略

取得研究發現、設計提案也編寫完成並獲得客戶同意後，就需要決定開發新品牌識別的策略類型，設計者依據研究成果來思考如何進行概念開發。

進化或改革

其中一種開發方式為進化法，此方法與現有的市場領導品牌設計十分相近。第二種方法是透過在產品類別中，創造一種創新的新語言改革市場區塊。這種「進化或改革」的區分法也用在正重新設計的現有品牌上，可讓設計者能夠展現他們的想法，且比對出與現有的識別差異有多大。展示這種方法的實用工具為0到100的線性比例尺，其表示方式類似時間線，在現有設計為0的設定下，決定每個潛在設計品牌的更動比例。

在建立新品牌上也可使用類似技巧，展現每個與市場區塊或產品語言相關設計中，所反映的新思維等級。

從溫和到狂野

其他稍微不同的方法，是使用一種可以建立各種低調或離譜（或稱為「從溫和到狂野」）想法的策略。這種策略也可以使用上個策略中相似的方法加以視覺化：將想法分成不離譜、離譜的兩端，依照程度從最不離譜的一端列到最離譜的另一端，在這條列表中可以插入一些處於兩者之間的其他想法，這種方法有助於向客戶闡明，設計者如何解決提案中所發現的一些問題，確保他們了解所採取的流程。

這是一個「從溫和到狂野」概念策略的範例，展示一個品牌識別有三種不同的設計方案，提供客戶一系列的方法，將原本的設計提案從不會出錯的安全牌擴展出富有想像力的設計。

教育環境中的
研究和分析

本章焦點在於設計行業如何分析研究、投入指導創作流程，展示其中的複雜性與包含的內容。在教育環境中，這種流程看似無法複製，然而，在網際網路所提供新研究機會的幫助下，此工作可由教職人員和學生利用Google圖像和SurveyMonkey這類研究工具來完成。設計行業使用的許多研究技術，如焦點團體和問卷調查、情緒板和消費者檔案等所有視覺分析輔助工具，在學生時期也可使用。進行這種個人研究和分析會為你提供一個「現實生活」背景，你可以在其中進行自己的創作練習，還能增加你對專業實踐的認識，這在尋求工作經驗或就業時很有價值。

許多學生會發現，困難的事情並非研究本身，而是對研究發現的分析與評估，以及如何在本身創作的流程中運用它們。如果你在研究流程的每個階段都培養整合決策和發展見解的習慣，那麼你將慢慢了解，它在創作流程中所扮演的角色。

撰寫設計提案也能突顯問題所在，因為各個標題的問題需要依序處理，如此就會在創作流程開始前，顯示知識或理解上的差距。除了提案的實用元素之外，你可能還希望包括一些個人目標——也就是在專案期間想改進的事情，例如專案管理技能、時間管理或IT技能（如使用Illustrator或InDesign）。

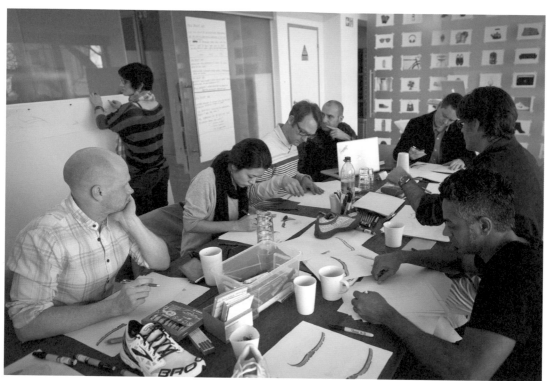

啟發靈感和促進創新是創建優秀設計解決方案的
關鍵。設計團隊包含客戶（Brooks，一家運動鞋製
造商）和IDEO設計師，他們從設計流程的第一天
就一同並肩作戰。

1 註：原文為Every Little Helps.

2 註：原文為Reassuringly expensive.

3 註：原文為Your potential, our passion.

4 註：原文為There are some things money can't buy. For everything else, there's MasterCard.

CHAPTER 07 概念開發

在採取必要的研究分析以制定設計提案或方向後，在設計流程中的下一個階段是開發一系列的想法或品牌識別概念。若要創造出傑出的作品，設計師就需要更好的軟體操作技術和排版技巧：從根本來說，強而有力的設計與想法息息相關。

人們認爲偉大的設計必須有想像力、大膽、具個性與創新性，但這些想法從何而來，又該如何培養呢？本章節會說明我們爲何需要尋找靈感，以及應如何使用靈感來支援創作流程，且找出能開發原始創意的不同方法，並探索可幫助整合所有早期創意，成爲強力品牌識別概念的技術。

靈感

大部分的設計師都知道，在開發絕佳的設計概念時，找到用以反饋創作流程的好創意來源是其中最重要的因素之一，但找到靈感的來源不像表面上看起來那樣容易，因為會讓每個人靈光一現的地方都不一樣。靈感可能的觸發原因有視覺、立體圖像、質感、音樂甚至涉及某種形式的體育活動，大部分的創意人士通常都知道哪一類的事情可以激發他們的靈感，但探索其他方式找出新的觸發因子和思考方式仍有實用之處。

簡單記下體驗並將靈感來源收集到本子上，也是制定提升創造力的有效策略，這與運動員訓練身體以達到職業賽的體態相同，設計師在成為專業的創意人士之前，也必須訓練自己的想像力。

如何找到靈感

在本節中，你將學到能幫助找出靈感來源的技巧，其中有些是經過長久測試，證明可以點燃創意、推動流程，而有些則是全新的技巧。請記住，花時間觀看畫面或螢幕上的影像不是找靈感的唯一方法，而且很少能像第一手體驗那樣好。第一手體驗就是指那些可以讓你留下深刻印象的顏色、紋理的質感、動作、尺寸和比例等，因此一張音樂祭的照片，絕對無法複製你親身參與這個音樂祭的經驗。

多看

· 其他創意人士的想法是無價的資源和靈感來源。你可以開始追蹤自己喜歡的部落格文章，印出讓你有共鳴的作品，因為紙本可以讓人感受到真實感，那是單看影像畫面時所沒有的感受。

· 對收集靈感抱持著永遠不嫌多的態度。從各種來源尋找靈感，像是攝影、紡織、陶瓷、建築、書法等；觀察街上的人、看電影、閱讀、想想人們擺出的姿勢或穿著的顏色；用苛刻的眼光觀察日常事物，並使用上述所有的元素打造出一本素材集或視覺資源，好在需要時派上用場。

下方：建立一個收集靈感資源的部落格，不論是作為一般靈感的來源，或是個別專案的特定研究領域，都要確定你的作品既時興又有內涵。

右頁：建立並維持個人設計日誌或素材集，對於記錄研究和捕捉想法、反思和概念來說也不可或缺。

多問

· 與別人合作。來自學校、工作和好友中具備好奇心人們聚集在一起，彼此可以交流激盪想法、學著反思，讓最後的成果更有趣、精彩。

· 問題通常能打開想像力的大門。在搜尋任何具體的靈感之前，可透過一個關鍵問題或一組問題來確保目標明確，這將有助於規畫出正確的方向。

多了解

· 因為品牌塑造最終離不開人，所以可以將自己融入你的目標受眾中，站在他們的立場與其共情。觀察他們，學著了解他們的動機、害怕什麼以及想要什麼，這將幫助你理解他們的需求，並找出用來與他們有效溝通的適當語言。

· 利用團隊合作來幫助激發你的靈感，因為一個想法經過來回討論就能很快產生令人信服的概念。腦力激盪或心智圖法就利用了團隊力量來探索新的可能性，集眾人之力所能完成的會比任何個人所完成的要來得多，這種工作方式的另一個好處是，能減輕個人提出想法的壓力。

· 聆聽音樂是用來激發想像力最常見的方法之一，因為它能極大地引發人的迴響，試著找到一首能反映你工作主題或可以釋放該品牌「情感」的作品。

多評估

· 分析所見以及所收集的東西。花些時間反思一下你選擇這類靈感內容的原因，問問自己它們代表了什麼意義。了解任何影像背後的意義並好好記下來，能幫助你解構這個影像，並欣賞其中靈感發想的目的。這種方法能激發一套個人的新想法，產生具創意的見解，若沒有反思的話，素材集不過是一本只能提供很少靈感的視覺材料集而已。

· 重視錯誤──錯誤也可以激發靈感。恐懼會扼殺創意，但壓力同時也能讓人印象深刻，所以去冒險吧，做些會感到害怕的事，並擁抱全新的挑戰吧，當我們緊張時，我們的靈感反而會有源源不絕。

而若你靈感枯竭……

左側：團隊合作不僅是一種能啟發創意的工作方式，而且也比獨自工作來得有趣。集體概念的產出也通常要比個人自己所產出的想法在範圍和數量上要多得多。

上方：有許多創作流程都與你本身的視覺研究有關。首先是透過初級的收集，第二是透過核對，而最後是為了產生結論的分析和反思。

· 放空。給自己一些時間，把頭腦放空，什麼也不要做。搭巴士和火車旅行中靜坐不動時就是很好的實踐機會。將自己的電話關機吧！努力工作不總是最有生產力的方法，頭腦需要一段平靜的時間去處理之前的想法和點子。

· 隨時帶著一本筆記本或是可以塗塗寫寫的東西，你絕不會知道什麼時候靈感會突然到來！手上有隻筆不僅能即時將靈感寫下，還有助於讓頭腦專注在思考上。心裡想到的東西轉瞬即逝，要驗證並成功實現心中想法的唯一方法就是，透過繪畫在現實中進行探索。

· 智慧手機鏡頭和數位相機，也是能立即記錄、激發靈感的影像的好辦法。

· 動手去做也是很能激發靈感的方法。你不必一直等待好靈感降臨，可以先從實踐一個平凡無奇的想法開始，搞不好有料想不到的結果出現呢！

· 在過程中試著抽離自我，如此一來就能獲得某種程度的新見解，並找出新的工作方法。

設計小訣竅

堅持不放棄真的很重要。不論前一天多麼晚才睡，每天照時起床然後繼續為工作奮戰。

如果有個想法讓你欣喜若狂，先停下來，等等再回來處理。培養批判的眼光是件好事。

創意就跟肌肉一樣：如果你不用它，就會變得軟弱鬆弛。利用一本創意日誌來捕捉並保存想法，並做為收集和分析靈感的一種方式。

對萬事萬物不斷抱持好奇。總是詢問為什麼。

每個人內心都存在微小的聲音，會不斷告訴自己一無是處，因此要學會怎麼屏蔽這些聲音。

天才是由 1% 的靈感和 99% 的努力所組成。要有衝勁、努力工作並捉住機會。

左：我們之中有許多人因為在小時候常放空而受過責罵，但這種活動事實上卻能讓你的想像力得以擴展和突破，因此盡可能經常放空一下吧！

右：現在的手機鏡頭所拍攝下來的影像品質，就算與一年前相比也要優秀許多。行動電話的技術日新月異，因此是一種超有效率的研究工具。

絕妙好點子

有時也可稱為「靈光一現」或「迷人的創意」，絕妙好點子是當研究、靈感跟問題發生碰撞時，創造出的獨特見解或想法。有時創意人士能以一種非常自然的方式領受到：像是能在腦海中看到的圖像，或這幅圖像詳盡到似乎只要將想法截圖下來，就能立刻解決設計上的難題。若是這種情形，能盡快將想法捕捉下來就十分重要，因為這種圖像通常轉眼即逝，一不注意就可能立刻不見或是變了樣。

對於這種時刻通常有種誤解，認為是某種超自然力量的干預或是只有天才才能領悟，但事實上這種體驗只要對每日觀察到的事物抱持開放的心，經過思考，還有收集所有種類的靈感素材即可自然達到。但到底什麼才是絕妙好點子？就品牌識別而言，有些重要的關鍵有助於定義出一種意義：

絕妙好點子感覺類似真實的衝動，或是建立在真實的衝動上。

通常它會引起情感的共鳴，儘管看似理性的外表、十分有力且能以條理分明的方式與目標受眾交流。

它必須十分獨特，而且可能代表一種全新的思考、行動或感受方式。

要如何知道你的絕妙好點子是否也是正確的點子？

它能讓人回頭觀看並引起注意嗎？人們是否迫不及待地討論這個點子，並分享彼此的想法和感受？

它是否推動品牌走向全新的光明大道，且不會損及它的真實性或可信度？

這個想法是否普及？能允許品牌跨越文化和地理疆界、克服階級與種族，以人的基本角度溝通嗎？

這些是有助於區分絕妙和平庸的品牌塑造點子的關鍵指標。請記住：絕妙的點子是可以解決問題的點子。

個人／設計團隊靈感

趨勢分析
· 檢驗從探索新時尚／方向中獲得的見解。
· 將與專案相關的關鍵主題視覺化。

個人直觀詢問
· 要獲得靈感所進行的個人研究。
· 最初的搜尋範圍要保持十分廣泛，不論是書籍、雜誌、網路、購物或是藏在床下的箱子都可以好好翻上一翻!
· 以紙本或數位的形式將有用的元素視覺化。利用 Pinterest、隨手撕下的紙張、白板、素材集、PDF。

設計團隊視覺探尋
· 小組會議將所有之前研究的視覺元素匯聚起來，好對目前風格有深入的見解。
· 建立視覺化的靈感牆：將所有與專案相關類型的靈感貼在牆面上。

靈感的視覺化與分析

前幾章已介紹過，如何利用各種板面將資訊傳達給顧客或設計團隊中其他人的技術。簡單來說，在設計流程中會運用三種板子：消費者側寫板、情緒板和靈感板。以下我們會將重點放在制定情緒板與靈感板，以及如何利用這些視覺分析技術產出點子和概念。

情緒板

如同擁有強烈個性的人，他們會擁有既獨特又容易辨識的聲音一樣，品牌識別也需要打造以反映出其強力品牌的個性。品牌的個性讓消費者可以與品牌交流，並傳遞一套紮根於品牌承諾或給予的價值觀與調性，藉此與競爭對手有所區別。設計團隊透過獨特的品牌個性以及設計基調，確認所有品牌傳播的後續元素保持一致，從而維持品牌在市場中的可信度。

設計團隊通常應用的技巧，是將品牌視為一個真實的人，那麼問題來了：「他們的個性、個人特質是什麼？又要如何與人溝通呢？」品牌跟人沒有什麼不同，他們想要說的內容、原則和想要的東西有關，表達的方式則由個性決定。

探索現有品牌如何制定獨特的個性，一直都是了解其中流程運作方式的實用方法。舉例來說，拿兩個知名品牌 Orange（電信公司）與 HSBC（香港上海滙豐銀行）相比。

透過整合品牌的語言識別和企業經營目標，以及建立反映在視覺傳播（如廣告）上的「語言用色風格」，品牌即可建立一種可與受眾順利交流的調性。如此一來，品牌的傳播方式就應與品牌本身一樣獨特，就如同之前所舉的兩個例子：HSBC傳遞出一種友善但權威的感覺；而 Orange 則顯然是有趣卻可靠的感覺。

當Orange在1993年推出時，使用的日常語言與當時其他電信供應商所使用的行業慣例完全相悖。因此Orange當時決定將自己定位為隨手可得、友善、誠實、直率、幽默、以人為本和樂觀進取的公司。

而相對的，HSBC這家全球金融公司想要在今日動盪的金融環境中，建立一種堅實、穩定可靠的形象，為顧客提供安全的避風港。因此雖然 HSBC 對顧客同樣友善，也暗自提醒我們其為「環球金融地方智慧（The World Local Bank）」的銀行，所定位的形象也會比 Orange更加正式。

設計師若運用此方法制定新品牌的獨特個性，就需要建立一組說明性的詞語或品牌價值，使其能將搜尋重點導向到可突顯和傳遞這些詞語內容的影像上。

靈感板

靈感板是另一個用來產生點子和概念的視覺分析技巧，先用情緒板做為尋找靈感的來源，再用靈感板整理、描繪出品牌個性的圖形元素。整個過程先定義該品牌個性的顏色、陰影與色調，再慢慢延伸成品牌整體配色的調色盤（colour palette）。

再來就是選擇與品牌需要傳達的外觀和感覺相互匹配的字體。字型就如同在表達複雜情感時的臉部表情一樣，細微的差別就會令人有不同的觀感。品牌的情緒可以透過現有字體傳遞出來，更可以進一步發展成為一種標誌字體，一種獨特且有望成為「一見即可想到該品牌名稱」的視覺呈現。

另外，還可透過其他圖形元素，像是插圖和攝影風格、電影海報、CD專輯設計、書籍封面、數位應用程式、網站圖像、按鈕與排版等，任何突出品牌個性特徵的東西都可能是創作元素。若情況適合，甚至連家具、建築、時尚、紡織品和配飾也有助於定義品牌所傳達的訊息。

設計小訣竅

為了要了解如何設計出成功的情緒板，請先制定一個現有品牌的情緒板試試。先檢查品牌的價值和個性，建立一個情緒板，並可以一同呈現反映出該品牌個性的影像和文字。可以使用庫存圖片庫（例如 www.123rf.com 或 www.dreamstime.com）來獲取合適的圖片，或者自行取得適合的圖片。

不過，運用這些板子成功與否的關鍵在於，設計師團隊是否知道他們所選範例的原因，以及是否能清楚表達這個原因。品牌是建立在清晰的溝通和意義的基礎上，因此每個發展階段都必須反映相同的重點思維，一個構思糟糕的板子可能比無用的板子更糟，因為它會提供錯誤的線索並混淆創作流程。

左：這些靈感板是由Dragon Rouge設計公司為 Oykos 希臘優格建立的，說明設計團隊如何使用影像、顏色、文字和風格為三種不同的設計基調提供靈感。

右：之後靈感板會影響概念開發階段，如圖中這些數位圖像所展示的Oykos新品牌包裝的樣式。

最初的概念點子

探索出最初的點子充滿挫折和陷阱，不過有許多不同的技巧和技術，可以引領你開發成功的概念點子。

畫草圖的好處

就算現今主流是電腦輔助繪圖，仍有許多設計師認為畫草圖是設計流程的第一步，並堅信用手將腦袋中的東西畫在紙上，才是將想像中的事物視覺化的最佳方式。但在能用電腦做出許多事的現在，為何還要用這種方法？下列幾項就是畫草圖的優點：

第一個點子通常不是最棒的

下意識的衝動所產生的。不過也不要置之不理，因為這只是一個開始，先把這個點子畫下來，這通常只需要幾秒鐘的時間，但能幫助你將它從腦海中拿出來放到紙上；現在可以延伸更多的草圖了，因為第一個點子通常沒有任何脈絡可尋，直到你畫出更多圖像來跟它對照；接著，通常你會發現隨著點子深入地發展，會出現一大堆更有趣、更具創意的方法，而這些方法若是在你已先選擇第一個點子後就無法繼續下去了；但是也不要太快就選定一個點子去做，因為就算你在Illustrator上花費好幾個小時的時間，繪製文字並仔細雕琢也不會變得更好，要給想出的點子一些時間，好能夠醞釀並讓它發酵。

草圖是摸得著看得見的

仍會是最好的繪圖工具。學著愛上能用紙筆去做的事情——那些不能在螢幕上完成的事情，畢竟，滑鼠不過是一塊塑膠製成的東西而已！真心接納筆、鉛筆和紙，看看點子是不是能隨著筆尖一個個出現在紙面上。我的經驗是，當點子似乎一個接著一個出現時，這時即可稱之為「靈思泉湧」的時刻。因此在紙上自由塗寫未成形的粗略想法是推進靈感階段的好方法，你的創意可能會因此達到令人無法想像的地步。

無論你的第一個點子看起來有多粗糙，對於創作的第一階段來說仍舊有其重要性。在你腦中所見之事轉瞬卽逝，只有詳細地記錄下來才可能留存，而繪畫是你想像力的自然延伸。

畫草圖能節省時間

讓設計團隊或創作同事參與到創作階段的初期，在一開始的階段得到他們的意見回饋，能夠節省後來需要花數小時的時間重新思考，如果想出的點子偏離了設計提案或調性設定錯誤，只要花幾秒修改草圖，而不用在電腦螢幕前花費數小時來修改。

只有藝術家才畫草圖

孩子也會這麼做！不要對畫出的東西太在意，只要它能大略展示你所想的點子就該開心了，因為這就是它的目的，「草」圖就該是如此。重新命名這個流程也很有幫助，因為這麼做能消除這個過程的「藝術性」，草圖的作用也類似「寫下視覺筆記」或是「記錄圖形」，像使用文字、排版設計、個人評論、剪貼圖片、流程圖和圖表等技術，全都是設計用來捕捉靈感的方法，端看個人最適合哪種選擇。選擇合適的筆、鉛筆、紙等也能夠讓草圖本變成你參考的好幫手，試著隨時畫些什麼，而不只是畫與工作專案相關的東西。保留一本包含這類圖片記錄的日誌，在你攻克之前的困難後，會發現這些紀錄相當有趣哦！

白紙恐懼症

對於學生和專業設計師來說，一大張什麼都沒有的白紙通常會阻擋他們想出點子，成了「設計師的阻礙」。造成這種現象的原因有許多，但實用的解決方法也不少，首先回頭檢視為輔助專案所建立的設計提案和視覺靈感素材，以確保你明白專案的目標；如果這麼做沒有效果，則花些時間透過探索靈感素材，搜尋一個全新的「迷人點子」；如果這也不管用，那麼將其他的靈感圖像直接加入概念表中，作為有效的視覺催化劑也填滿原本的空白空間，有一些基礎作為著力點後，也可以較順利發揮想像力。

上方：熟能生巧。只有透過不間斷地練習過程，才能使技巧純熟並建立自信。這個階段也允許進行個人分析和反思，這可以用電腦做不到的方法記錄下來。

右1：在1564年於英格蘭的博羅代爾發現大型石墨礦床後，石墨就開始被廣泛使用。首批鉛筆是在1662年於德國開始大量製造，至今也許仍舊是設計師認為最好、也是最簡單的工具。

右2：先利用鉛筆的「可擦除性」定義出初期的點子，然後以馬克筆在草圖上描繪，這是一種很有效率制定初期概念的方式。

右3：這個概念表展示了運用馬克筆繪製草圖的各個階段。以粗略的鉛筆描邊開始，然後以馬克筆「塗色」建立各種色調，並強調光線與明暗。

繪圖技巧

粗線畫是一種給予線條不同「分量」（加深或加粗）的技巧。這種技巧可以透過施加在繪畫工具筆尖上的力度、粗細或是使用的角度來完成。傳統的素描筆有各種硬度，等級通常由每支鉛筆側面的字母和數字來表示（「H」為硬，中間硬度為「HB」，「B」或「Black」為軟）。上述英文字母前的數字愈大，表示筆芯愈硬或愈軟。舉例來說，粗線畫可以應用在突顯一行文字的重要性、指明光線的方向或是將前景中的事物突顯出來，其中的細字筆（Fineliner markers）可能是用來畫出不同線條的最常用工具。因此，在大部分的繪圖中，若運用至少三種不同粗細的線條，會讓草稿變得更活潑生動。

繪圖中常使用馬克筆，因為它不需要添加墨水便可直接使用，並能產生各式效果。墨水呈半透明，因此可以疊加顏色打造不同的濃淡、混色、加深色調與陰影等效果。馬克筆有兩種主要的類型：油性與水性，而且各自有不同的筆尖尺寸。描圖紙是特別為這種油墨而製造的紙，可防止油墨滲透紙面。

主要有兩種基本使用馬克筆繪圖的方式，第一種用來快速畫出大略版面配置和概念，這種情況下馬克筆的痕跡清晰可見；第二種則再包含完成的視覺素材，像是可將馬克筆塗在平坦的顏色區裡，賦予這塊區域更拋光的效果。雖然馬克筆可以單純用來對某類概念塗色或添加陰影，但這類繪圖主要目的在於捕捉明暗，用簡化的色調構建出外形。

1

2

3

光箱（Lightboxes）通常與描圖紙搭配使用，可以追蹤保留早期的草圖，並可以描繪成更完整的點子。這種方式可讓早期的草圖發展成更成熟的概念，還可以直接描摹輪廓、重新繪製原本的點子，十分便捷。同樣地，原本的鉛筆草稿也可以疊上描圖紙後用細字筆加工，不需要擦掉原本的圖。

剪貼是一種特別有效率的技巧，用來在短時間內開發大範圍的點子。像是品牌標示或是外包裝的標籤這類元素可以多次複印、剪下後再貼到概念表上，接著可透過在這些標籤的基礎上開發其他元素，來加快概念流程。

同時綜合幾樣技巧也可快速並有效率地捕捉概念。這裡的字體設計以不同的尺寸和構圖列印出幾種類型，然後剪貼至細字筆畫出的草圖上，再加上馬克筆所繪製的陰影。

設計小訣竅

如何引用和列明出處

養成始終引用資料來源的習慣，可以在後續的專案中節省數小時的搜索時間。保持專業和符合道德的引用方法很重要，如此就能防止有剽竊指控的情況發生。哈佛系統是最常使用的引用方式之一（此處使用的便是這個系統），無論你使用什麼系統，保持一致性十分重要。

書籍
作者，年份，《書名》。出版地：出版者

網站、部落格與 Twitter
作者（出版年份），《文章名》。【線上】。網站名。取自：網址【存取日期：某年某月某日】

專輯中的音樂曲目
歌手名。出版年份。《專輯名》中的〈歌曲名稱〉。錄製地點。錄製者

影像和插圖
《出版品名稱》（出版年份）【出版品種類】。取自：網址【存取日期：某年某月某日】

《插圖名稱》【圖畫種類】。圖畫出處：作者。繪者。製版編號。印刷地點：印刷者

照片
拍攝者（拍攝年份），拍攝主題【拍攝種類；詳細說明】。取自：網址【存取日期：某年某月某日】

整理你的來源素材

持續在草圖本、素材本或日誌上記錄，讓這種行為成為創意人士一生維持的習慣。這種習慣並不一定跟任何特定的專案相關，資料本可以做為整齊存放點子和靈感的空間，你可以隨時輕鬆地參考其中內容。傳統的資料本由剪貼的素材和影像組成，並會在其中加上註記，不過，現在可以很輕鬆地把數位材料存放在電腦中加以整理，這份資料應該用來補充任何實體資料本的不足。

現在也有線上的系統可以為你存放並整理這類素材，像是 Pinterest，它能讓會員透過「釘住」（pinning）影像、影片和其他物件來分享媒體。對設計師來說，這個網站主要的功能是可以建立「圖板」（board），在板面上可透過像是「品牌圖示」（brand icon）或「手工藝」（hand-made type）這類主題加以整理。你也可以公開你的圖板（允許團隊邀請他人釘圖）或是將其設為私密（設計師為敏感客戶的專案所做的材料）。

像是在 Tumblr 發現的那些部落格，也是捕捉靈感、製作評論和分析的有效方法。這種微型部落格平台，讓使用者在簡短的部落格中張貼多媒體和其他影像內容。使用者也能追蹤其他人的部落格，且在必要時可以將他們自己的部落格內容改成不對外公開。標籤可能是這個網站最有用的功能，因為這讓使用者能夠對每個貼文建立標籤，有助於瀏覽相似的內容。

然而，不論所使用的系統為何，有幾個重要的技巧能讓簡單的實體或數位「素材本」，化身為有用的設計工具，這包含影像或素材來源的引用。要記住，雖然在網際網路上的影像似乎可以免費取得，但如果要在專業的內容中使用，則必須取得創作者的許可且支付相關費用。當收集影像時，適當地引用原出處，也可以提醒設計者在何處可以找到原始的資料來源。

這些影像的呈現方式也有助於草圖本的運用，讓它們以令人愉悅的美麗樣貌呈現出來，可在與同事分享時避免造成尷尬，而且對學生來說，這種類型的個人研究通常會被要求作為評估專案的一部分，如果這些書的設計和版面構圖很用心，就能超越單純作為素材本的地位，成為專屬於自己的美麗物件。

DIN SCHRIFT 1451 MITTELSCHRIFT

Aa Bb Cc Dd Ee Ff Gg Hh Ii
Jj Kk Ll Mm Nn Oo Pp Qq
Rr Ss Tt Uu Vv Ww SXx Yy Zz
0 1 2 3 4 5 6 7 8 9 0

這是一個共享腳踏車計畫的最終品牌設計解決方
案。這份呈現給客戶的作品,必須表達出所有設計
團隊為品牌所創作多種的選項,包含不同的顏色、
品牌標誌類型和品牌的圖示。

CHAPTER 08 實現最終設計

在第7章我們探索了創意品牌設計流程的第一階段，以及如何開發一系列的初始概念。最後這章將概述最終設計方案的完成流程，以及如何找出最有力的設計方案，確保設計概念、內容不但貼合客戶需求且具有創意，並與客戶進行專業有效的溝通。

選擇最棒的概念

對設計團隊而言，在建立新品牌識別的早期階段，制定一系列設計方案十分有用，但這些點子還需要細心編輯才能成為最終方案呈現給客戶，就這點來說，太多設計方案反而只會讓人眼花撩亂。

知道哪一個點子才是最棒的這件事情十分困難。在專業設計團隊內部，這種需要評判的情況幾乎是每天出現，因此設計師必須盡快回應，才能應付急件的案子交期。在許多案例中，是由設計負責人或是資深創意人士做出最後決定，看哪些點子應該進入開發的下一個階段。用全新的眼光審視概念，才能夠確保所選中的點子就是依據對於原始設計提案的適當性，而非個人喜好。

舉例來說，在一個專業工作室中，會有三位設計師開發初始的點子，可能因此創造出數十個概念；而在個別設計師間也可能會私下討論如何產生新穎且強力的創意方案，接著，這些點子會經過資深創意人士以更正式的方式來評估，繼續進行的點子數量也會依據交期和分配到的預算而定。

由團隊所建立的品牌識別方案會包含專屬名稱（小心選擇的字型或手工製作的商標）、品牌標記或小型圖像、品牌主張或標語（口號）和色調。團隊中的資深創意人員會參考原本的提案，評估點子是否能成功，主要透過將其細分成第6章（見121頁）的幾個主要領域完成。還需要評估每個創意相對於任何競爭品牌的獨特性。最後，將進行分析，以了解新品牌所定義的獨特賣點為何，確保其能脫穎而出。

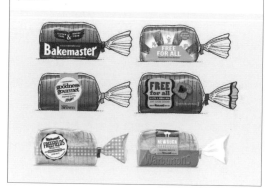

Creative concepts
Exploring a range of exciting names and pack designs to fit each platform

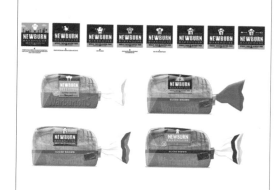

Concept development

上方：這些創意概念是由 Dragon Rouge為Warburtons麵包所設計，展示為探索不同設計方法而開發的一系列點子；每個設計都是獨一無二的。

下方：概念開發範例，在同樣的專案中，展示下一階段如何減少設計方法到只剩少數幾個會繼續開發的關鍵點子。

Creative concepts

Lead creative and brand identity concept

First packs off the press

Brand equity toolbox

上、中：前兩張圖片是由Dragon Rouge為Organix
所設計的創章概念，為了要彰顯出「具龍頭地位」
的品牌概念，展示出在一系列不同口味的產品包
裝上要如何讓品牌引人注目。

下：除了包裝的視圖外，團隊也建立了「品牌資產
工具箱」，探索所有為此新品牌識別所設計的單獨
元素。下一階段則涉及與原始提案進行對比，來
測試最終的設計。

如何制定評估策略

在學術環境中，講師通常會在這個階段介入，扮演資
深創意人士，批評學生的點子來幫助他們找出最強力
的解決方案。因此，發展一套用來評估概念成功與否
的個人策略，將能夠強化屬於自己的批判分析能力；
而擁有一套能量化創意成果的清晰流程，能回應最初
提案的情況，還能證明其中的客觀性以及批判意識，
並確保最終的概念選擇並非只依據個人偏好決定。

從審視提案開始就要思考到，設定的創意問題是什
麼？目標消費者是誰？要傳播的產品或服務是什麼？
在開發每個概念時，都需要處理這些關鍵區域。考慮
到這些，可以判斷每個單獨的點子是否成功。製作評
估表（如下表）可以突出設計滿足要求的程度，並確
保評估的結果能簡單易懂。

評估標準	1	2	3	4	5
設計能傳達給消費者或受眾的程度有多少？					
設計傳達要成立品牌的產品或服務的成功度有多少？					
設計反映出的獨特賣點有多清楚？					
設計與競爭對手相比能脫穎而出的程度有多少？					
設計傳達出的市場定位或價格點的程度有多少？					
設計捉住此產品或服務的調性的程度有多少？					
設計的創意或獨特性如何？					

最後微調

在比對評估標準查看概念之後，應可選出三個最強力的點子。重要的是這些概念必須能夠展現出一系列的想法和方法，且據此定義出三種清晰且獨特的識別身分。選擇通常會依據「從溫和到狂野」或「進化到改革」的規模而定（見第122頁），且不建議直接提供給客戶一個點子，因為如果客戶拒絕這個點子的話，團隊就沒有了轉圜的空間。

最終的設計需要再經過微調，確保在評估流程中所找出的任何弱點區域皆已修正，而修正範圍是指小地方的修改而非整體重新設計。在這個設計流程階段，所有的創意方案皆採用電腦處理，像是絕大部分的設計師會使用內含如Photoshop、Illustrator和InDesign這類應用程式的Adobe Creative Cloud套裝軟體，為其概念進行藝術加工。

在此階段特別需要考慮的事情有：字型的品質、字與字之間的間隔和布局（字距調整與行距調整）、色調修飾、任何影像的修飾以及品牌識別內所有元素的整體平衡。最後必須完成測試以確保在小範圍、螢幕上和其相關環境中，品牌的名稱都清晰可調。

上方：就算只對品牌識別的最終設計做一小部分的調整，也會產生顯著差異。這個範例在「O」和「R」之間多了連結的線條，讓中心字型表現得更為有力和有個性。

下方：對於此識別的最終修飾展現出設計師的細心，確保品牌圖示和字型上每個呈現出來的角度都相同，這將讓這個識別在各樣元素間擁有更強的凝聚力。

簡報素材

在業界，對客戶展示最終設計也許是專案中最關鍵的一個階段，創意團隊也是在這個時候，可以證明他們對於設計思考和創意性的高低。要確保這個點子能有效「賣出」，需要優秀的口頭說明和視覺呈現技巧，以突顯出原始提案的內容整體程度如何，這也是設計團隊解釋品牌專案定價、專案管理和業務協議的時間。這個階段的關鍵在於需要清楚的溝通策略，通常會包含一組最終設計的視覺呈現，有時會稱它們為「溝通板」，用來為客戶簡報最終設計方案，並回答設計提案所設定的最初問題上的成功度。早期這些板子是將列印的紙面資料釘在展示板上組成，但在今日，設計公司更有可能使用數位軟體和硬體來創造數位影像（見第145頁）。

溝通策略中包含的關鍵元素與客戶所設定的原始提案有關，但通常會包含像是品牌標記或標誌這類設計元素，展現所選擇的字型、使用的顏色、品牌圖示、品牌主張和任何品牌配件和圖像或品牌標準。另外對展示設計成果也是展示品牌將如何在包含廣告、包裝、紙面（如手冊）、網站、社群媒體、應用程式、零售環境和行銷素材上加以重製。另外還有幾點也可能展示給客戶，那就是包含品牌在傳遞給目標受眾的成功程度，以及品牌在具體環境中的表現有多麼優秀。

Bluemarlin為展示給其客戶Warner Edwards所做的溝通板（見第116頁），其中包含品牌識別、色調和外包裝以及其他一系列推廣素材。

品牌識別於文具、網站和品牌展示攤位上的樣子。這些視覺成果讓客戶能欣賞到設計的力量和彈性，使其可以在一系列的傳播媒體上加以傳遞。

設計有效的
溝通板

首先要考慮在展示最終品牌的成功時所必要的元素有哪些。在設計板子的版面配置時，將相關的設計放在一個群組裡是能夠清楚溝通的好辦法。例如使用一個板子展示如品牌、品牌圖示和品牌主張這類關鍵設計元素，另外用一塊單獨的板子展示數位格式或零售環境中的品牌樣貌。注意要讓版面配置簡單俐落，因為一個版面上若存在太多資訊會容易混淆；而對於板面風格、字型選擇、版面配置與展示的元素同樣費心，因為最終需要能展現你在圖形技巧上的專業性。

在板子上加上標題和副標題以識別要呈現的元素是什麼。要記住，有些客戶可能是第一次與設計師合作，因此引導他們一步步地了解整個流程，會讓他們能夠認識設計的作品以及如此設計的理由。在學術環境中，這種方法可以展現出學生在技巧、認知以及知識的深度上是否足夠優秀，這是在評估專案時重要的一項考慮要點。

下列幾點有助於確認視覺簡報的專業品質：

· 讓板子的設計保持簡單俐落，不論是實體的印刷品或是數位化的展示都一樣。不要加入任何像裝飾性的邊線或背景這類多餘的元素，這些都只會讓人分心而已。

· 不要害怕留白，留白的部分能夠幫助影像留有溝通的餘地。

· 賦予每個板子一個清楚的策略：要傳遞出什麼？為什麼？可以透過每個板子的標題來完成。

· 使用柵格設計系統[1]可以連結到任何單獨板子的布局主題。

· 使用有限的色調，確保與要傳遞的設計概念一致，而非彼此矛盾。如果不知道要用哪種色調，建議使用灰色、黑色和白色這類中性色。

· 使用的任何影像都應該為高解析度影像（至少為250dpi）以避免影片像素化。

· 不要使用任何劣質的圖片或美工圖案，因為這會貶損展示的專業品質。

· 盡量減少加入任何「對白」到板子上。雖然需要讓板子清晰易讀，但務必不要讓對白壓過設計元素。另外請記得，數位展示中的文字需要比實體的溝通板上的文字要大一些。

· 請重頭到尾使用相同的字型，而且不要與品牌或要呈現的品牌元素有所衝突。請不要將品牌的字型用於板子上的其他元素。

· 要檢查是否有文法錯誤、錯字和同音字。

· 請確定板子上的任何元素都在最終品牌方案的整體溝通上占有一定地位。如果有任何一個不必要的元素，務必移除，因為它會讓人分心。

· 數位展示也需要簡單俐落，不要使用會讓人分心的投影片過場或是動畫功能，除非是有必要回應概要時，或加入它們是為了傳遞設計概念。

數位 VS.
書面簡報

創意行業中，特別是品牌設計商，總是不斷尋求最先進的數位技術，並且盡可能使用最新的軟體和展示平台，將他們的點子傳達給客戶。不過，要記住一點，有些數位視覺化技術可能會使受眾感到孤立甚至「格格不入」，反而無法吸引他們。大型直立螢幕比小螢幕的筆記型電腦能讓更多人觀看，但這種螢幕仍舊強迫受眾在展示時成為被動的接收者，因為在展示期間不會有互動的機會。最近幾年，科技已進步到可以「分享螢幕」，讓家具本身透過「數位桌面」承載內容。來自nsquared這類公司的軟體和硬體，都鼓勵所有參與者同步接觸、探索內容，透過這種方式，設計師和客戶雙方就能共享對話和內容，推動高創意和有投入感的展示體驗。

相反地，採用低科技方式與溝通板簡報，能讓設計團隊與同處一室的人產生更強的連結，使人感覺更親近，而不是在整個過程中只能盯著講者的後腦勺看。

使用綜合的簡報方式可能會是最佳的解決方法，這樣能讓客戶的體驗更加多樣化，並且讓會議氣氛更加活潑。簡報的部分可以透過螢幕來表現，附加一些輔助的紙面資料，若情況適合，可以提供品牌外包裝，讓客戶以實體的形式觀看。

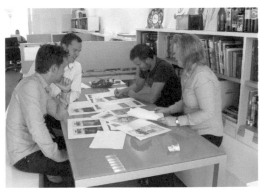

最後，你也許想要在會議的最後讓客戶帶一些東西回去，好提醒他們設計公司簡報的重要關鍵內容。可能是數位格式的資料（儲存在CD或其他媒體上）或是設計精美的印刷品，像是手冊或書。

上方：使用一系列展示方式，包括數位和書面方式，讓客戶能更全心投入。總部位於雪梨的公司nsquared將大型的數位平板與桌面整合，用來加速溝通（如上圖所見）。

下方：Prezi是基於雲端的數位簡報軟體，可經由瀏覽器、桌機、iPad或iPhone創作、編輯和進行簡報，並自動同步所有裝置的內容，放大和縮小影像以專注於感興趣的區域。

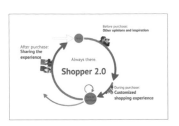

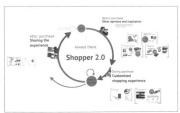

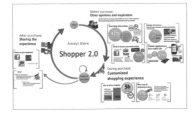

展示板的類型

在簡報時,會需要準備三種常見的板子。

品牌標準

最終品牌和其架構需要清楚地指明一組「標準」,其中包含品牌名和品牌主張選定的字型尺寸、字距與行距、品牌圖示(若有的話)、任何品牌圖示的大小與位置,以及使用的彩通(Pantone)、CMYK、專色(Spot)和RGB色等。板上應包含原本設計師允許以及不允許品牌使用的規則,這些標準不論對內部或外部的所有溝通下都十分有用,也可以使品牌設計維持一致性。

規格板

這種板子需要確認與設計相關的其他規格,就品牌的外包裝而言,將包含所選的特定材料詳情。例如,所選用的紙質以及任何壓花、局部上光、刀模或燙金等特殊處理。規格板也需要包含:為品牌創立的立體相關設計元素的清楚圖表和影像,比如瓶子、箱子等。

品牌背景板

在制定最終品牌溝通視覺形象時,看到品牌也同時看到背景這件事十分重要,這樣的參考可以讓客戶和設計師能探索品牌在現實生活狀況下會如何運作。

這一系列的展示素材是由設計商Moving Brands為7digital所設計。新的品牌識別需要足夠靈活,才能在所有傳播平台上執行。設計團隊因此建立了一本品牌概念冊、一個品牌背景板,以及最後,一本展示品牌標準的「品牌聖經」。

簡報的方式應依據客戶的需求來加以設計。在許多例子中皆以數位方式呈現，但傳統的紙面方式對某些客戶而言仍有運用的空間。

客戶簡報

對設計團隊來說，這時是最緊張的時刻，因為需要將幾個月來的艱苦工作交由客戶檢視，因此設計方案必須以專業的態度呈現。許多設計師根據以往痛苦的經驗知道，就算是一些他們最具創意的點子，也可能被客戶誤解，若會議進行得不順利，最糟的情況是可能被全盤推翻；對客戶來說也是如此，這時他們必須面對許多壓力，因為他們將創造新業機的責任放到其他人的手中，而且通常已付出好幾個月的時間才到達現在這個階段。

除了視覺元素之外，也需要考量簡報的辭彙與實際的執行面。例如：

· 客戶給予會議多長的時間？
· 參加會議的有誰？
· 舉辦會議的地點在哪裡？
· 提供哪一些設施？（例如：是否可以上網、提供投影機等，如果你是要進行數位簡報的話，這些確認非常重要）
· 了解這些實際的問題，將有助於設計團隊為會議進行適當的準備。

準備工作

要擁有專業的簡報技巧需要時間和經驗，但完善的準備工作能確保你有最大的機會讓一切順利完成。有一些基本的方法能確保會議順暢地進行：

· 預先準備。
· 整理好任何客戶可能會「忘在腦後」的材料，讓客戶帶走。
· 確保準備好任何問題的答案，例如與品牌策略、市場研究或設計相關的問題。
· 與客戶制定商定的議程並提前分發，與客戶建立明確且符合商定的期望。
· 提早抵達整理會議室，讓客戶和你都能放鬆開會。
· 在會議開始前測試所有簡報的器材、燈光以及通風設備。
· 全心投入、依照議程、時間進行。

與客戶建立關係

讓簡報流暢進行不應該是設計團隊的唯一目標，更需要著重在簡報時與客戶所建立的關係，這也許是設計團隊或創意人士最重要的目標之一，因為要建立起信任，才能讓客戶對提出的品牌方案有信心。

前 Partners and Imagination 的自由創意人 Tom Leach 強調了清晰簡單的溝通的重要性：

> 「你需要一點點地把『絕妙好點子』展示出來、好建構一個故事，盡力去掉任何主觀意見，直到最後讓他們在理性上了解沒有其他的解決方案……若工作進行得不順利，就是因為缺乏信任。這個問題表現出來的症狀可能像是客戶要求提出數百個新的方案，就是因為他們對你的點子有所懷疑。」

他對成功的客戶簡報的最後提示是，要確定你對自身的方案有絕對的自信，因為優秀的工作能引發信心。「要感到興奮，熱情能支持你走得更遠。」

儘管本書探討的設計流程展示了，設計公司如何開發出一種近乎科學的方法來創建品牌識別，但最終凌駕一切的其實是視覺成果，因此依據個人品味，不同的人會喜歡不同的方式。然而無論品牌戰略有多麼清晰、簡報有多麼專業，如果你的整體設計色調為萊姆綠色，而正好客戶個人超級討厭這個顏色，那麼這一切就都是白費功夫！因此，了解客戶過去與設計師合作時的經驗，對於提前確定採取的方法是否正確來說至關重要。

同樣地，要記住許多人並不具備視覺素養，並且很難依據視覺做出決定。因此，重要的是要根據客戶的水準調整簡報，而不是用不恰當的術語來迷惑他們。有許多設計師發現他們必須指導客戶並幫助他們了解流程，才能讓他們充分參與決策。

雖然最終選擇哪一個設計的決策掌握在客戶手上，但要推銷出設計團隊認為最有效的點子有賴於本身的努力，客戶也有可能認為某些點子中的元素並不適合最終的設計方案，團隊就必須就客戶回饋的意見，來進行設計流程的最終階段。

會議策略

在制定簡報策略時，站在客戶的立場考慮是成功與否的關鍵。以下為確保清楚有效溝通的關鍵要點：

- 提供一份簡報的組成概要，以及資料將以哪一種順序呈現。這將讓客戶能對簡報有清楚的概觀，使他們能夠放心。
- 制定專案的目標，提供一份對之前決定的回顧，以及對目標受眾、市場區塊和USP的說明。
- 依序展示各種設計方案。重要的是要讓客戶了解每種識別的獨特性，以及如何與消費者溝通、溝通的內容是什麼、為什麼要這麼做。
- 確保提供的每個方案都附有實際背景，以展現其在現實中的有效性，像是外包裝或是線上廣告。
- 預備好要回答的問題。不要因為想要捍衛設計而陷入進退兩難的地步，要抱持著清晰且不附帶個人情

花時間考慮最佳的簡報策略，能確保客戶不僅能理解最終設計所呈現出的品質，以及其傳遞品牌價值觀的效率，還能感受到你所付出的時間和心血！

感的方式，回答任何會突顯出支撐每種設計策略的問題；避免陷入美感的爭論之中，要回歸到原本的策略上，找出適合並能吸引市場和消費者的點子。

· 要令人信服。如果設計師自己都對方案沒有信心，那麼很難會說服別人，因為這種心情很有可能會傳遞給客人。

· 心中有下一步策略。總是提供比客戶預期還多的東西。多做一些能展示你對這個專案的信心和承諾。

· 花點時間，確定有人把客戶的意見、建議和決定都記錄下來。若將會議內容遺忘或未正確記下，這整個流程就等同於白費，因此必須小心記下客戶的最終決定。

· 商定下一個階段。了解會議的結論，以及客戶同意的下一流程階段是什麼相當重要。可以在會議結束時確定或以更正式的方式加以確認，例如透過電子郵件或信件。在開始下一階段之前，收到客戶的最後核准十分重要。

！ 設計小訣竅

對許多設計者（特別是學生）而言，時間管理可以在他們制定最終點子時發揮重要且有效的作用，確保他們能達成修改出專業作品的期望。設計一個時間表是個實用的技巧，可以使用第4章中強調的分步流程作為指南。如果沒有精心製作、注重細節的態度，你的最終品牌識別可能會看起來像是粗心又匆忙地完成。

測試最終的
品牌識別

在客戶核准設計和品牌塑造策略後，在推出品牌之前，還需要完成一些步驟。

註冊商標流程

設計公司需要負責查看，是否存在與現有品牌標示存在衝突的問題。這個工作通常由參與註冊商標流程的智慧財產權公司負責，一旦確認新品牌的唯一性且沒有找出與現有品牌之間存在的問題，那麼就可以開始註冊商標了。

最終品牌的任何部分都可以進行註冊，包含名稱、符號、獨特的字型、標語、產品設計、包裝、顏色和聲音品牌塑造。合法註冊的商標在旁邊可以找到一個小的「®」符號，而且享有下列幾種好處：

· 有了商標就能輕鬆地對那些未獲允許使用品牌的人採取法律行動。

· 貿易標準官員或警察可以對該品牌的仿冒者提起刑事訴訟。

· 品牌會成為商標持有者的財產，也就是可以合法買賣、特許或授權他人使用。

申請商標費用相對便宜而且過程通常不複雜。有關如何在英國申請商標的事宜，可至英國智慧財產局（UK Intellectual Property Office）的網址 www.ipo.gov.uk了解。若你是在美國，請聯絡美國專利及商標局（United States Patent and Trademark Office）(www.uspto.gov)。 [2]

設計開發

在客戶添加想法和選項之後，就產生了最終設計。然而，這不僅是「稍作改進」而已，因為到了這個階段，設計師需要全心投入精修最終設計方案。所有品牌的應用都需要由客戶確認，然後再傳回創意團隊，並制定任何額外的溝通元素，最終設計將返回給客戶進行最終驗收。

雖然這是品牌開發流程中最後一個階段，但並非客戶和設計團隊之間關係的終結。為了確認品牌能成功應用並行銷出去，經常會委託設計團隊管理品牌發表的最後階段。在某些案例中，團隊還須在發布之後繼續負責「監督」品牌是否適當地運用，或是否需要重新調整、修飾，以確保能獲得最後的成功。

保密客戶資料

雖然最終品牌識別的測試十分重要，但必須以相對保密的方式完成。許多專案都會以保密協議來保護其中寶貴的資訊，一般來說，保密協議用在一方希望與另一方公開寶貴的資訊，同時也要保護資訊在未獲授權的情況下不可被使用或公開給其他人，這類保密資訊也就是「營業祕密」，知名範例像是肯德基、可口可樂的配方。

設計公司和設計師通常在使用較敏感的品牌塑造素材時，會被要求簽署這類協議讓客戶放心，在專案完成之前，他們不會向競爭對手透露任何新公司戰略；參與工作的學生如果有機會加入大型的客戶專案，也有機會簽署這類合約；參與市場研究測驗的人，也可能會需要簽署。

市場研究

客戶和設計公司會使用這個階段來確定其設計能讓品牌有效地傳播，「說」到消費者的心聲。測試階段也能避免發生代價高昂的錯誤或使新品牌、重塑品牌的產品延遲上市。而測試設計或品牌識別的方法可能包括焦點團體（見第94頁）和問卷調查，也許還會包含請消費者為品牌形象打分數。

在測試最終品牌設計時會應用的標準與考量包含：

識別有多優秀？是否會造成衝擊或能在貨架上能十分顯眼？

識別的靈活運用程度有多大？在不同的傳播素材上的尺寸和應用方式是什麼？

若尺寸很小，是否一樣清晰易讀？

它傳遞品牌價值觀與USP的能力有多強？看起來是否能顯示出原本設計的內涵？

是否會觸動某些文化的敏感神經？在現在的全球化市場中，品牌需要能夠有效在國內以及國外雙方面進行推廣。

品牌識別中的所有元素是否可以為彼此添色？品牌圖示、字型和品牌主張是否具有整體性，而且擺在一起時看起來很舒服？

是否會以動畫呈現？現在大部分的品牌都可能使用動畫，透過網路或動態訊息展示，因此可能造成品牌傳播上的問題。

品牌可以延伸的程度有多大？品牌延伸是指廣為人知地發展現有消費者基礎的方式，因此可以從一開始就將這種商機引入新品牌之中，以預防品牌「過時」，使其可以擁有更長的生命。品牌在五年或十年後的營運狀況會是如何？

傳統的焦點團體測試既費時花費又昂貴，但像是社群媒體上的A-B測試3這類技術提供了全新的取代方法。也許設計團隊提供了兩種很優秀、強力的品牌標誌，而你不知道哪一種會讓消費者反應較佳。這時不要遵循傳統焦點團體的老路，而是可以詢問已是產品或服務愛好者的意見，再來測試這個設計——就是那些在品牌的臉書專頁上按讚的人或在推特上追蹤某個品牌的人，他們更有可能為你提供誠實、有用的回答。

這能讓設計團隊根據目標受眾的偏好、評論和反應取得對品牌設計的深入見解並做出調整。對客戶來說，這種方法可以減輕發布新品牌或是重新塑造品牌的恐懼，因為他們已經完全掌握了市場會如何回應，這種意見反饋將提供創意團隊完成最終設計所需的最後要素。

這裡就提供了一個很好的例子，美國策略研究公司Decision Analyst是一家大型的有機食品製造商，他們進行了要用於確定最終設計是否成功的實際研究，這項研究挑戰在於，針對給有幼兒的母親的新系列設計是否被消費者接受：包含有機兒童膳食的品牌名稱、產品形式和包裝的最佳組合。這家公司已經創造了一個以兒童為中心的新品牌名稱和創新包裝，將使產品更有趣更便利，並產生強大的貨架衝擊力，但是客戶希望以最成功的方式推出新的識別。因此，市場研究的主要目的是透過確定顧客接受度最高的概念後，以

此概念來發展出符合的視覺語言，且成為顧客所接受的感知價值。

上述例子所採用的研究方法是透過公司的American Consumer Opinion線上平台，母親為招募的對象，主要是針對會購買雜貨和近期購買此類食品的人，篩選出200名合格的受訪者。每位受訪者都會看到一個包含產品插圖和描述的設計概念，並要求他們填寫線上問卷記錄他們的反應。測試的概念包括生產配方（原始配方和健康配方）、包裝（傳統和新包裝）和品牌名稱（當前「候選的」品牌名稱和「以兒童為中心」的新品牌名稱）等所有變數的組合。

測驗結果顯示，結合新包裝、更健康的配方和以兒童為中心的品牌名稱這些元素，最受所有母親的青睞。因此，與建議的購買價格相比，這一概念產生了最高的銷售潛力。

這個案例研究說明設計良好並小心執行的市場研究調查，可以在做出發布新產品這種代價高昂的決定前，幫助客戶和設計師測試新識別是否可以成功。此外，調查也顯示與年輕母親購買決策有關的重要資訊，以及推動他們購買決定的重要因素。

最後的修飾

這個階段通常是設計公司所採取的最後一個階段，包含整合之前做出的任何更動以及回應測試期間所獲得的意見，接著，團隊會將最終設計交給客戶。不過，在某些案例中，團隊也會參與部分的品牌發布活動，建立一些溝通策略所要制定的元素。

推出品牌識別

推出新品牌的策略最終將依據要呈現的產品或服務類型而定，對於一個新品牌而言，這可能是一項相當艱鉅的工作，因為可能需要發布在各式各樣不同的傳播媒介上，包含建築物外牆、內部裝潢、外部的招牌、車輛、制服和行銷與廣告材料，以及網站和社群媒體這類線上媒體。

要記住，推出新品牌並非完全是一種行銷活動，這一點很重要。新品牌也可能代表要聘請一些讓品牌「發揮作用」的新員工。制定內部品牌戰略（見第32頁）是推出新識別的關鍵階段，並且是在針對目標消費者或受眾的促銷和行銷戰略制定之前就須妥善進行。如果新品牌要取得成功，更重要的是要確保團隊清楚地了解品牌的價值、資產、如何與競爭品牌有所區分，以及如何與受眾溝通。員工可能需要接受培訓了解新品牌識別——其應該如何使用、含義以及重要性，讓員工相信並與品牌識別產生情感連結才是其中具有挑戰之處。CSC公司成為了推出品牌重塑的一個極佳的範例，它是一家商業解決方案服務公司，會努力幫助新的團隊了解自己本身的角色，並學著如何讓品牌「活」過來。此公司已經建立了一個綜合網站「CSC Style Guide」，其中提供所有了解和使用CSC品牌識別的內部或外部受眾所需要的資訊，內部網站僅供員工使用，並且需要員工登入帳號才能夠使用。CSC花了一些時間了解內部人員的「買單」對於品牌成功有多麼重要，且投入時間和金錢提供易於取得的資訊以及教育工具。

推出新品牌識別並讓它在消費者心中常保新鮮，就能確保其融入公共意識之中。

Duffy & Partners 這個設計團隊對自行車共享計畫Nice Ride Minnesota有一個明確的目標：要推出專有的品牌萊姆綠腳踏車，並創造一系列包含T恤和海報等的品牌推廣素材。

他們將Nice Ride腳踏車冰封起來，放置於城市中具策略性的地點，來進行額外的宣傳。隨著天氣逐漸變暖，冰塊會融化，最後會解放裡面的腳踏車，預告著 Nice Ride 腳踏車季的到來。

一旦內部品牌活動完成，就可以開始更明顯地往外推廣，瞄準新市場和消費者。根據推出的品牌類型，可能會涉及傳統的傳播素材，儘管愈來愈多的品牌認同新媒體和傳播平台的力量也是如此。

例如在2009年，美國線上（AOL）從時代華納公司獨立出來，公司在新品牌識別正式發布之前，就隨著一支在專屬的AOL品牌識別 YouTube頻道上發布的預告片中，先讓新標誌首次亮相。這支影片不僅介紹了全新的標誌，也清楚地表達出新的AOL形象與之前的形象大有不同，這個「品牌」的新識別展現時尚、現代和年輕的形象，是一次非常成功的品牌重塑活動。

超越實現

在現今社會中，隨著新科技的腳步，人們可以立即溝通，新的趨勢和思考方式幾乎可以同步傳播至全球，所以若想要品牌在未來繼續生存，就必須能夠適應改變，這點十分重要。

特別是社群媒體，它提供了更多對話、發表意見、評論和投訴的管道，以前所未聞的方式影響品牌，同時存在著潛在的災難和巨大收益的機會。

透過小心地監測市場和媒體，就會找出新的機會，讓品牌可以領先競爭對手一步；但如果不看也不聽，那麼對手就有可能取得先機：因為驕傲是滅亡的前兆。如同本書中所摘述過的，市場研究在今日比以往更加重要，雖然對許多品牌來說，它已演變為持續不斷的日常活動了。

推特、臉書、LinkedIn、部落格、論壇和影片都可以用來作為全天候的消費者接觸點，這能大大推動品牌的良性循環。不僅能讓公司建立商機，還能加入對話、把他們推向正確的方向並導正錯誤的抱怨，透過參與消費者之間的活動，能讓品牌更加生活化。

更親近品牌的消費者通常也知道更多資訊、更敏感、信任度低，並且從品牌的角度來看，他們其實更容易變心：只要他們感覺到另一個品牌的服務更好或更實惠，他們就會變心愛上別的品牌。因此，為了要保持目前地位，品牌就需要不斷地研究、監測和聆聽消費者的聲音，因為最終，品牌並非與公司有關，而是與人有關。

1 註：是一種平面設計的方法與風格。運用固定的格子設計版面，已成為今日出版物設計的主流風格之一。

2 註：臺灣申請商標可參考「經濟部智慧財產局」：https://topic.tipo.gov.tw/trademarks-tw/np-533-201.html

詞彙表

人口統計 (Demographics)

展示人口變量的統計資料，例如：年齡、性別、收入等級。通常用來指導市場區隔的研究。另請見「心理變量」。

口號 (Strap Line)

請參閱「標語」

心理變數 (Psychographics)

根據客戶的生活方式、社會階層和個性創建的客戶群組市場區隔過程。用於探索購買模式。另請見人口統計。

另類行銷 (Alternative Marketing)

使用全新或創新手法宣傳品牌。其中包含社群網路、病毒式行銷、彈出視窗和口耳相傳。

市場區隔 (Market Segmentation)

一種將廣大市場分為擁有一樣需求和優先性的幾個消費者子市場。

母品牌 (Parent Brand)

為一個或多個系列子品牌提供支援的品牌。

合一 (Alignment)

當品牌的實體識別、情感和哲學價值都成功為彼此提供支援時。

字標 (Logotype)

一種用來突顯品牌獨特特徵的自訂字體，有時會申請成為商標，僅供該品牌使用。

色調 (Colour Palette)

由設計師創造的一組顏色，以表達出品牌的各樣品質。接著會在整個品牌識別過程中應用的「品牌標準」中加以指定。

利基市場 (Niche Marketing)

考慮並滿足一小部分特定消費者的需求、願望和期望。

品牌 (Brand)

使用一組實體和情感元素以引起消費者或受眾心中好的回應。品牌塑造的目的在於建立一個獨特的身份識別，以區分本身與其競爭對手的產品或服務。品牌通常包含一系列設計的元素，包含名字和與眾不同的視覺風格。

品牌本質 (Brand Essence)

將品牌的核心價值，淬鍊成一個紮根於客戶需求的簡潔概念。

品牌定位 (Brand Position)

為產品所創造的獨特定位，以確保消費者能清楚識別並區別。

品牌延伸 (Brand Extension)

透過創造新產品或服務將品牌進行延伸。這通常需要利用品牌的現有價值以增強消費者對新產品的認識。

品牌忠誠度 (Brand Loyalty)

消費者對特定品牌偏愛強度的一種衡量。

品牌承諾 (Brand Promise)

品牌為其消費者提供獨特服務的一種聲明。突顯出品牌的獨特賣點並確定了其在市場中的定位，使該品牌與競爭對手有所區別。

品牌指南 (Brand Guidelines)

請見品牌標準。

品牌架構 (Brand Architecture)

可以代表透過視覺元素的設計系統所創建的單一品牌的組織或架構，或是探索母公司與其產品和／或兄弟品牌之間關係的相關品牌系統。

品牌重塑 (Rebranding)

針對品牌傳播的方式做出修正，重新聚焦或更新品牌識別，以對內部或外部力量（例如新的市場力量）做出回應。另請見重新定位。

品牌重新定位 (Brand Repositioning)

制定一種策略，以讓品牌迎向新市場定位。另請見品牌重新塑造。

品牌個性 (Brand Personality)

以人性化的特徵（如：力量、關懷、純潔）來表達品牌的風貌。一種將品牌訊息擬人化的方法，這種應用人類特色的方法是用來達成品牌差異化的目的。

品牌訊息 (Brand Message)

用於表達品牌承諾的主要聲明，反映了品牌所期望的個性和定位。

品牌部落 (Brand Tribe)

一群因與品牌相關的共同信念而連結在一起的人。其成員不是簡單的消費者，因為他們對品牌的熱情使他們與其他消費者有所不同。

品牌策略 (Brand Strategy)

在深入研究市場、消費者和競爭對手後所建立的計畫，並做為設計者創造新品牌識別時的指引。透過定義該品牌的獨特因子，來突顯競爭優勢。

品牌意識 (Brand Awareness)

可以讓客戶加速認識品牌名稱、標誌以及獨特差異處的能力。

品牌管理 (Brand Management)

確保品牌有形和無形的各方面保持一致的工作。

品牌價值 (Brand Value)

另請參見「品牌權益」

品牌標記 (Brand Mark)

也稱為標記或品牌圖示。它是一個讓消費者可以識別特定品牌和其與其他品牌之間差異的符號或設計元素。另請參閱「標誌」

品牌標準 (Brand Standards)

也稱「品牌指南」。一種詳細探索構成品牌識別、指定字體、顏色和視覺元素等設計元素的文件或手冊。在內容上也包含如何正確應用品牌的方式。

品牌稽核 (Brand Audi)

指對於品牌傳遞和行銷策略上的一種全面性和系統性的檢驗。

品牌識別 (Brand Identity)

一組獨特的設計元素，用於識別品牌並表達品牌承諾，包括名稱、類型、標誌／符號、圖示和顏色。

品牌屬性 (Brand Attributes)

受眾或消費者與品牌之間功能性或情感性的負面或正面連結。

品牌權益 (Brand Equity)

是一種品牌價值的衡量方式，可透過兩種方式來確定。一種是查驗對品牌價值有貢獻的有形資產（專利、商標）和無形資產（差異性品質）。另一種則是來自願意為品牌商品或服務支付更多費用的忠實消費者，所獲得的財務溢價。

家族品牌 (Family Brand)

一個已延伸出系列產品的品牌。通常會透過各個單獨品牌識別之間的視覺關係加以展示。

差異性 (Differentiation)

使品牌與其同一類別中的其他競爭者有所區別以產生競爭優勢的獨特特徵。

符號學 (Semiotics)

象徵主義的研究以及人們如何從文字、聲音和圖片中詮釋其中的意義。在品牌塑造中，符號學被用於制定品牌識別系統中的意義。

設計策略 (Design Strategy)

定義品牌美學的設計決策大綱。用於創造和監管品牌，能確保品牌識別在所有傳播解決方案上應用的一致性。

視覺識別 (Visual Identity)

品牌的視覺美感的總和，包含標誌、字標、符號以及顏色等。

品牌環境 (Branded Environment)

應用於立體實體空間的空間識別，一般而言是應用於零售環境。

標誌 (Logo)

一種獨特符號或設計，用來識別代表品牌的標記。另請參閱「品牌標記」。

塑造品牌情感 (Emotional Branding)

透過在目標消費者與產品或服務之間建立情感連結來建立品牌價值的過程。

跨國品牌 (Global Brand)

國際化經營的品牌，如可口可樂。

塑造品牌 (Branding)

公司或組織用來向特定的目標受眾表達其品牌承諾的流程，使該受眾更喜歡所提供的產品。這是透過將形成品牌的有形和無形屬性在一系列的傳播方式，並加以運作來完成。

標語 (Tagline)

可與品牌名稱產生連結的短語，其功能在於定義品牌的定位。

銷售點 (Point-of-Sale)

一種行銷展示，提供產品的額外資訊，說明其優點。也稱為購買點。

優質品牌 (Premium Brand)

一個眾所周知比競爭對手擁有更大品牌價值的品牌。

索引

品牌設計概念

品牌與製造商

Picture Credits

T = Top; **B** = Bottom; **C** = Centre; **L** = Left; **R** = Right

BACK COVER: Branding: Kokoro & Moi; Interior Design: Koko 3
7 © Paul Souders/Corbis; **8** Image Courtesy of The Advertising Archives;
9 iStock © Mlenny; **10** Courtesy BMW; **12L** Paul Vinten / Shutterstock.com;
12R iStock © BrandyTaylor; **13** iStock © winhorse; **16** Courtesy Soprintendenza per i Beni Archeologici dell'Emilia-Romagna, Bologna, by licence of the Ministry of Cultural Heritage and Activities, Italy; **17TL** Image Courtesy of The Advertising Archives; **17TR** Image Courtesy of The Advertising Archives;
17BL © Heritage Images/Glowimages.com; **17BR** © Heritage Images/Glowimages.com; **19** ©2015 The Clorox Company. Reprinted with permission. CLOROX is a registered trademark of The Clorox Company and is used with permission.; **20** Design Tomás Alonso, Photo by Gonzalo Gómez Gándara;
21 Created by Projector for UNIQLO Co. Ltd; **22** © Jacques Brinon/Pool/Reuters/Corbis;
24BL ArtisticPhoto / Shutterstock.com; **24BC** Courtesy of The Worshipful Company of Haberdashers; **24BR** © Nick Wheldon; **24TR** Courtesy AB InBev UK Limited; **25TL** iStock © kaczka; **25TCL** © 1986 Panda Symbol WWF – World Wide Fund For Nature (Formerly World Wildlife Fund) / ® "WWF" is a WWF Registered Trademark; **25TCR** Courtesy BP Plc; **25TR** Image courtesy of Toyota G-B PLC; **25CL** © General Electric company; **25CCL** Reproduced with kind permission of Unilever PLC and group companies; **25CCR** Designed by Pentagram Design Ltd; **25CR** Courtesy DuPont EMEA; **25BL** © TiVo. TiVo's trademarks and copyrighted material are used by Laurence King Publishing Ltd under license.; **25BC** innocent drinks; **25BR** Brooklyn Museum logo designed by 2x4 inc.; **26** Courtesy Someone, Creative Directors – Simon Manchipp and Gary Holt; Designers – Therese Severinsen, Karl Randall and Lee Davies; **27** The Skywatch brand identity was developed by brand architect Gabriel Ibarra. The website www.skywatchsite.com and retail environments were created by Ferro Concrete. Images and files courtesy of I Brands, LLC.; **29TL** innocent drinks; **29TR** Courtesy BMW; **29BL** Reproduced courtesy of Volkswagen of America; **29CR** NIKE, Inc;
29BR Courtesy of the Hagley Museum and Library; **30** Photo courtesy Roundy's Inc.; **32T** Orla Kiely (Pure); **32C** Orla Kiely (KMI); **32B** Orla Kiely (Li & Fung); **33T** BBC ONE, BBC TWO, BBC three, BBC FOUR, BBC NEWS and BBC PARLIAMENT are trade marks of the British Broadcasting Corporation and are used under licence.;
33B Courtesy Virgin Enterprises Limited; **34** BrandCulture Communications Pty Ltd; **37** innocent drinks; **40** © Hitomi Soeda/Getty Images; **42** ValeStock / Shutterstock.com; **43T** iStock © evemilla; **43B** Plum Inc; **45** iStock © Yongyuan Dai; **46T** © SSPL/Getty Images;
46B iStock © Grafissimo; **47T** Neutrogena® is a trademark of Johnson & Johnson Ltd. Used with permission.; **47B** Design: Harcus Design, Client: Cocco Corporation; **48TL** iStock © PaulCowan;
48TR Stuart Monk / Shutterstock.com; **48BL** iStock © RASimon; **48BR** Courtesy Mondelez International; **49** Courtesy Boston Public Library, Donaldson Brothers / N.Y. Condensed Milk Co.; **50TL** From Charlie and Lola: I Will Not Ever Never Eat a Tomato by Lauren Child, first published in the UK by Orchard Books, an imprint of Hachette Children's Books, 388 Euston Road, London, NW1 3BH; **50BL** The Double Fine Adventure logo is used with the permission of
Double Fine Productions; **50R** Swedish Hasbeens, spring/summer 2012;
51 Courtesy Mondelez International; **52T** Courtesy Dragon Rouge and Danone;
52B Courtesy of IDEO. IDEO partnered with Firebelly Design, a local brand strategy studio, to collaborate on a solution.; **53** Courtesy Noble Desserts Holdings Limited; **54** Mood board: Tiziana Mangiapane. Images: Shutterstock.com (clockwise from top left: Songquan Deng, Stock Creative, symbiot, Xavier Fargas, Cora Mueller, Legend_tp, Imfoto); **55TL** iStock © maybefalse;
55TR The shown design is owned by Crabtree & Evelyn and is protected by Crabtree & Evelyn's trademark registrations. The modernized version of the design is owned by Crabtree & Evelyn and is protected by Crabtree & Evelyn's trademark and copyright registrations.;
55CR © Clynt Garnham Publishing / Alamy; **55BCR** Courtesy Agent Provocateur; **55BR** IBM; **57TL** JuliusKielaitis / Shutterstock.com; **57TR** Courtesy Dragon Rouge and Newburn Bakehouse;

57B Courtesy Harvey Nichols; **59L** Courtesy Britvic Soft Drinks; **59R** Vanish is a Reckitt Benkiser (RB) global brand; **61** Courtesy Pret A Manger, Europe, Ltd.;
63 Bluemarlin Brand Design; **64** Image Courtesy of The Advertising Archives; **65** Jon Le-Bon / Shutterstock.com; **66L** ©1000 Extra Ordinary Colors, Taschen 2000. Photo by Stefano Beggiato/ColorsMagazine; **66R** © Todd Gipstein/Corbis; **69** Johnson Banks; **70** Bluemarlin Brand Design; **72** Courtesy Hello Monday (Art Directors: Sebastian Gram and Jeppe Aaen);
75T Courtesy Pentagram. Pentagram designed the new identity, which established a system for the consistent treatment of images and type (Paula Scher, Partner-in-Charge; Lisa Kitschenberg, Designer). All pictured examples of the new identity were designed by Julia Hoffmann, Creative Director for Graphics and Advertising at the Museum of Modern Art, and her in-house team of designers.; **75B** Johnson Banks; **76** Courtesy Gist Brands; **77** Johnson Banks; **78L** Courtesy Dragon Rouge and Hero Group; **78R** Pope Wainwright; **79TL** Bluemarlin Brand Design; **79BL** Courtesy Dragon Rouge and Hero Group; **79TR**, **BR** Courtesy of IDEO. IDEO partnered with Firebelly Design, a local brand strategy studio, to collaborate on a solution.; **80TL** Courtesy of IDEO. IDEO partnered with Firebelly Design, a local brand strategy studio, to collaborate on a solution.; **80BL** Courtesy Duffy & Partners LLC. Branding & Design: Joe Duffy, Creative Director; Joseph Duffy IV, Designer; **80R** David Airey; **81TL** ©Glenn Wolk/glennwolkdesign.com; **81BL** Courtesy of IDEO. IDEO partnered with Firebelly Design, a local brand strategy studio, to collaborate on a solution.;
82R Bluemarlin Brand Design; **82TL** Art Direction : Edwin Santamaria. Design for : OSG a VML Brand.www.elxanto3.co; **82BL** Cathy Yeulet / Shutterstock.com; **83L** Ameeta Shaw, Freelance Graphic Designer; **83R** baranq / Shutterstock.com; **84** Imagelibrary/272, LSE collections; **85R** Damien Newman, Central Office of Design; **88** © JPM/Corbis; **91T** Cathy Yeulet / Shutterstock.com;
91B © SurveyMonkey; **94T** ©2012 AutoPacific New Vehicle Satisfaction Survey;
96 Bluemarlin Brand Design; **97** Courtesy Sarah Bork, Janita van Dijk, Sandra Cecet, Morten Gray Jensen, Basil Vereecke, TU Delft (Industrial Design Engineering). Method developed by David and Dunn (2002); **98** Courtesy Runtime Collective Limited, trading as Brandwatch; **99** Courtesy howies • howies.co.uk; **100** Quigley Simpson; **101** Courtesy Dragon Rouge and Newburn Bakehouse; **102** Tiziana Mangiapane; **105** © Labbrand, a leading China-originated global brand consultancy. Other copyright holders: Charlotte Zhang, Ryan Wang, Rachel Li;
107 ygraph.com / Source: BizStrategies; **108** © Matthias Ritzmann/Corbis; **110L** Courtesy Tesco; **110CL** Courtesy Tesco; **110CR** iStock © Oktay Ortakcioglu; **110C** Courtesy Coldpress Foods Ltd.; **111T** Radu Bercan / Shutterstock.com; **111C** iStock © ewastudio;
111B Photos courtesy Roundy's Inc.; **112L** Courtesy ibis budget; **112C** Image courtesy Royal College of Surgeons of Edinburgh. Design by Emma Quinn Design (original sun); Philip Sisters (circle, wording and strapline); **112R** constructlondon.com. Creative director: Georgia Fendley, Design Director: Segolene Htter, Design Director: Daniel Lock;
113 Bluemarlin Brand Design; **114** Bluemarlin Brand Design; **116** Bluemarlin Brand Design;
119 Branding: Kokoro & Moi; Interior Design: Koko 3; **120** The Future Laboratory; **121** Courtesy Dragon Rouge and Newburn Bakehouse;
124 Tiziana Mangiapane; **126** Courtesy of IDEO; **128** Hannah Dollery, Good Design Makes Me Happy; **129** © Johnny Hardstaff; **130T** Kane O'Flackerty;
130B Bluemarlin Brand Design; **131L** © Sara Zancotti. Model: Geoffrey Lerus; **131R** iStock © Lorraine Boogich; **133** Images Courtesy of The Advertising Archives; **134** Courtesy Dragon Rouge and Danone; **135** Brian Yerkes, Brian Joseph Studios; **136** Kane O'Flackerty; **137T** Kane O'Flackerty; **137C** Kane O'Flackerty; **137B** Simon Barber; **138** Simon Barber); **140** Courtesy Duffy & Partners LLC. Branding & Design: Joe Duffy, Creative Director; Joseph Duffy IV, Designer; **142** Courtesy Dragon Rouge and Newburn Bakehouse; **143** Courtesy Dragon Rouge and Hero Group; **144T** Olly Wilkins; **144B** Moving Brands;
145 Bluemarlin Brand Design; **147T** Dr Neil Roodyn, nsquared solutions;
147C Bluemarlin Brand Design; **147B** Heidi Kuusela; **148** Moving Brands;
149 Moving Brands; **150** Spiral Communications (Leeds) spiralcom.co.uk;
154 Courtesy Duffy & Partners LLC. Branding & Design: Joe Duffy, Creative Director; Joseph Duffy IV.